"十四五"普通高等教育规划教材

高等院校艺术与设计类专业"互联网+"创新规划教材

影视动画创意赏析
（第2版）

主　编　崔建成
副主编　刘文菁　姜青蕾　方　昕

北京大学出版社
PEKING UNIVERSITY PRESS

内 容 简 介

本书选取了大量经典影视动画作为案例，深入浅出地论述了影视动画的基础理论，对动画角色造型、动画制作及题材选择、动画角色设定、动画情节设置等进行了科学系统的分析。本书包括9个章节：第1章介绍了影视动画艺术的发展；第2章介绍了动画角色造型艺术；第3章介绍了影视动画的制作；第4章介绍了动画题材的选择；第5章介绍了动画角色的设定；第6章介绍了动画情节的设置；第7章介绍了动画主题的阐述；第8章介绍了动画声音赏析；第9章为影视动画实例分析。

本书既可作为高等院校动画专业学生的教材，也可作为动画创作者及爱好者的学习参考用书。

图书在版编目 (CIP) 数据

影视动画创意赏析 / 崔建成主编 . —2 版 . —北京：北京大学出版社，2024.4
高等院校艺术与设计类专业"互联网 +"创新规划教材
ISBN 978-7-301-34942-7

Ⅰ.①影… Ⅱ.①崔… Ⅲ.①动画片—制作—高等学校—教材 Ⅳ.①J954

中国国家版本馆 CIP 数据核字（2024）第 062727 号

书　　　名	影视动画创意赏析（第 2 版）
	YINGSHI DONGHUA CHUANGYI SHANGXI（DI-ER BAN）
著作责任者	崔建成　主编
策 划 编 辑	李瑞芳
责 任 编 辑	李瑞芳
数 字 编 辑	金常伟
标 准 书 号	ISBN 978-7-301-34942-7
出 版 发 行	北京大学出版社
地　　　址	北京市海淀区成府路 205 号　100871
网　　　址	http://www.pup.cn　　新浪微博：@ 北京大学出版社
电 子 邮 箱	编辑部 pup6@pup.cn　　总编室 zpup@pup.cn
电　　　话	邮购部 010-62752015　　发行部 010-62750672　　编辑部 010-62750667
印 刷 者	北京宏伟双华印刷有限公司
经 销 者	新华书店
	889 毫米 ×1194 毫米　16 开本　10.5 印张　336 千字
	2021 年 6 月第 1 版
	2024 年 4 月第 2 版　2024 年 4 月第 1 次印刷
定　　　价	69.00 元

未经许可，不得以任何方式复制或抄袭本书之部分或全部内容。
版权所有，侵权必究
举报电话：010-62752024　电子邮箱：fd@pup.cn
图书如有印装质量问题，请与出版部联系，电话：010-62756370

前　言

随着我国经济及科技的健康发展，伴随着CG技术的不断成熟，人们对文化的需求也日益提高，特别是服务于人们精神生活需求的文化创意产业也就显得尤为重要，而其中的影视动画产业恰恰是这个时期文化时尚消费的主流之一，其经济效益和社会效益已被提到显著位置。

影视动画产业是文化创意产业的重要支柱，也是与新科技、新方法结合最紧密、发展最迅速的产业，已经成为国民经济新的增长点。纵观全球动画产业发展状况，优秀的动画片之所以能够在世界范围内盛行，除了成熟的市场运作外，更重要的是能够结合时代的消费特点，创造出既符合国际化品位又具有本土化特点的原创动画形象。

艺术创造意识，即利用现代科技手段进行艺术想象、联想和夸张，以数字媒体技术进行自由的表情达意，大胆创造新、奇、特的艺术形象的意识，是优秀影视动画创作人员的灵魂。本书旨在以我国和美国、日本以及欧洲一些国家的影视动画的艺术发展历程为切入点，从艺术创意设计与赏析的角度，对古今中外的影视动画进行分析。通过对这些影视动画作品的剧作、剧情、人物造型、场景设置、动画设定、镜头安排，以及声音的语言创作、音响创作、音乐创作等方面的赏析，希望对喜欢影视动画的读者有所启迪。

党的二十大报告提出："中华优秀传统文化源远流长、博大精深，是中华文明的智慧结晶。"本书修订后不仅保留了原来以二维码形式展现的部分作品的精彩片段，同时更新了许多近几年国内外影视新作品，特别是注重选择弘扬中国优秀传统文化的影视作品。

本书中所涉及的艺术形象及影视图像仅供教学分析使用，版权归原作者及著作权人所有，在此对他们表示感谢！

本书由崔建成担任主编，刘文菁、姜青蕾、方昕担任副主编，由于编写经验有限，书中难免存在不足之处，希望广大读者提出意见和建议。

编　者

2023年7月

【资源索引】

目 录

第1章　影视动画艺术的发展 1
　1.1　什么是动画 2
　1.2　动画的分类 3
　1.3　世界主要国家的动画发展历史 9
　课后思考 27

第2章　动画角色造型艺术 28
　2.1　动画角色造型的分类 29
　2.2　动画角色造型的创作方法 33
　2.3　动画角色造型的形式美法则 35
　2.4　不同地域动画角色造型风格赏析 38
　课后思考 43

第3章　影视动画的制作 44
　3.1　二维动画制作流程 45
　3.2　三维动画制作流程 57
　课后思考 60

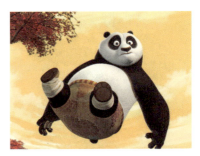

第4章　动画题材的选择 61
　4.1　多样化的动画题材来源 62
　4.2　丰富的题材类型 65
　课后思考 74

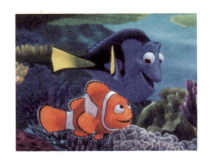

第5章　动画角色的设定 75
　5.1　角色形象设定 76
　5.2　角色性格设定 86
　课后思考 91

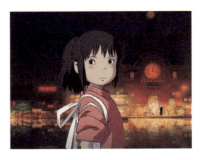

目　录

第 6 章　动画情节的设置 92
6.1　戏剧性情节 93
6.2　非戏剧性情节 101
课后思考 103

第 7 章　动画主题的阐述 104
7.1　共同价值观 105
7.2　民族化价值观 108
课后思考 113

第 8 章　动画声音赏析 114
8.1　动画的声画关系 115
8.2　动画声音的作用 116
8.3　动画声音之语言设计 117
8.4　动画声音之音响设计 120
8.5　动画声音之音乐设计 121
课后思考 123

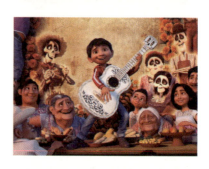

第 9 章　影视动画实例分析 124
9.1　《海底总动员》艺术特色分析 125
9.2　《功夫熊猫》艺术特色分析 137
9.3　《怪兽大学》艺术特色分析 143
9.4　《寻梦环游记》影视艺术特色分析 148
9.5　《哪吒之魔童降世》影片分析 153
课后思考 159

参考文献 161

第1章 影视动画艺术的发展

本章要点

关注世界影视动画艺术的发展,特别是一些发达国家影视动画艺术的发展对世界动画的影响。

课程要求

1. 理解动画的原理。
2. 掌握原画设计者与动画设计者之间的关系。
3. 了解平面动画的分类,分析其特点。
4. 了解立体动画的分类,分析其特点。

本章引言

在人类文明发展的历史长河中诞生了众多艺术门类,如音乐、美术、表演、文学、电影等。而动画这一概念实际上是在20世纪初才产生的。动画作为电影的探索实验品,与电影艺术几乎同步诞生,只是当时人们更多地把科学与技术的力量倾注于电影艺术,使动画艺术的发展略显滞后。电影和动画一脉相承,研究动画首先要了解电影,尤其要追溯到动画的起源。

1.1 什么是动画

对于动画，我们都不陌生，众多的动画影片以及其中的动画形象已经为大众所熟知，当提到《哪吒闹海》《大闹天宫》（图1-1）、《米老鼠与唐老鸭》及《雪宝大舞台》（图1-2）等影片几乎尽人皆知。但面对"什么是动画"这个似乎一目了然的问题，一千个人也许会有一千种答案，即使是从事动画工作的专业人士也会有不同的认知。尤其是近年来随着计算机技术的不断发展，三维动画、Flash动画等新的动画形式的出现，使得"什么是动画"这个问题变得越发难以准确定义。实际上，要想回答这个问题，首先要了解动画形成的原理。

图1-1 中国动画片《大闹天宫》

图1-2 美国动画片《雪宝大舞台》

1.1.1 动画的原理

动画是通过一定速度连续播放一系列画面，从而使人在视觉上产生连续动态的影像。它的基本原理与电影、电视一样，都是视觉原理。医学证明，人的眼睛具有视觉暂留的特性，也就是说，人的眼睛看到一幅画或一个物体后，在1/24秒内不会消失。利用这一原理，在一幅画面还没有消失前播放下一幅画面，就会给人以一种流畅的视觉变化效果，一幅幅静止的图画就会变成连续的动态影像。这就是动画形成的基本原理（图1-3）。通常，我们可以从以下3个方面进行理解。

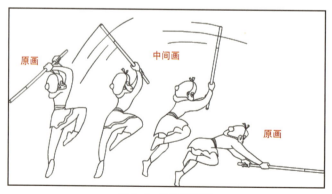

图1-3 动画的原理

① 动画是将静止的画面变为动态的艺术。实现由静止到动态，主要是靠人眼的视觉暂留特性。利用人的这种视觉生理特性，可以制作出具有高度想象力和表现力的动画影片。

② 动画与动画（原画）设计是不同的概念，原画设计是动画影片的基础工作。原画设计的每个镜头的角色动作、表情，相当于影片中演员的动作、表情。不同的是，设计师不是将演员的形体动作直接拍摄到胶片上，而是通过画笔来塑造各类角色的形象，并赋予他们性格和感情。

③ 动画片中的动画一般也称为"中间画"，这是对两张原画的中间过程而言的。动画片动作的流畅、生动，关键要靠"中间画"的完善。一般先由原画设计师绘制出原画，然后由动画设计师根据原画规定的动作要求以及帧数绘制中间画。原画设计师与动画设计师必须有良好的配合才能顺利完成动画片的制作。

1.1.2 动画的定义

运用动画形成的基本原理，人们把一系列原本不动的物体，根据其运动规律，将其各个动态制作出来，以逐格拍摄的方式形成的影片就是"动画"。因此，广义的动画包含了木偶动画、折纸动画、三维动画等艺术形式。它们具有如下特征。

① 动画中的"动作"不是真实存在的动作，而是通过其他形式表现出来的。

② 动画是以定格记录的方式制作出来的。

1.2 动画的分类

在动画发展早期，由于动画表现形式简单，其分类也很简单。随着动画表现形式的不断扩展，动画的分类方式也越来越多，大致有以下几种：按照视觉形式类型可以分为平面动画、立体动画、电脑动画；按照叙事风格可以分为文学性动画、戏剧性动画、纪实性动画、抽象性动画；按照传播途径可以分为影院动画、电视动画、实验动画。另外，根据播放时间可以分为动画长片、动画短片；根据体裁分为单部动画和系列动画；按照艺术表现形式可以分为油画动画、水彩画动画、国画动画、剪纸动画、木偶动画、黏土动画等。下面我们主要以视觉形式类型进行简单的分析。

1.2.1 平面动画

平面动画主要是指在二维空间中制作的动画，它包括以下几种形式。

1. 传统手绘动画

首先绘画线稿，使用动画片颜料在赛璐珞透明片上着色，然后进行拍摄、剪辑制作的动画，如中国的《大闹天宫》、日本的《千与千寻》、美国的《猫和老鼠》等。使用油画棒、彩铅、水彩、炭笔、油彩、木刻等手绘技法表现的动画，如素描动画《种树的人》（图1-4）、油画动画《老人与海》、沙土动画《天鹅》。还有使用胶片刻画的动画，如《节奏》、装饰动画《鼹鼠的故事》（图1-5）等。这些都是带有探索性的实验动画，具有独特的视觉魅力。由于制作周期较长，因此后期的上色、合成、剪辑、配音等制作部分逐渐被计算机动画所取代，同时高科技表现形式也逐渐显现出来。

图1-4 素描动画《种树的人》

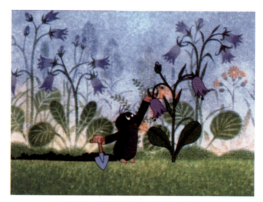

图1-5 装饰动画《鼹鼠的故事》

2. 剪影动画

剪影动画源于剪影和影画，是流行于18世纪、19世纪的一种黑白的单色人物侧面影像，同类型的还有先将光线照射到手上，再投射到墙壁上的手影动画。世界第一部剪影动画是1916年美国布雷画片公司制作的、由C.阿伦·吉尔伯特绘制的《裁缝英巴特》。1919年德国人L.赖尼格拍摄了《阿赫迈德王子历险记》（图1-6）、《巴巴格诺》《卡门》等剪影动画。

3. 剪纸动画

剪纸动画来源于皮影戏。皮影戏又称"影子戏"，是由演员操纵皮制影人，并通过灯光将影像透映于幕窗上，配以音乐和唱念来表演剧情的一种传统戏曲形式。由于皮影戏中的平面偶人及场面、道具、景物，通常是民间艺人用手工刀雕、彩绘而成的皮制品，故称之为皮影。据史书记载，皮影戏始于西汉，兴于唐朝，盛于清代，至今仍在民间普遍流行，堪称中国民间艺术一绝。皮影的制作，最初是用厚纸雕刻，后来采用将驴皮或牛、羊皮刮薄，再进行雕刻，并施以彩绘，风格类似民间剪纸，但手、腿等关节分别雕刻，再用线连缀在一起，保证其活动自如。中国最早的剪纸动画是《猪八戒吃西瓜》《狐狸打猎人》（图1-7）。

图1-6 剪纸动画《阿赫迈德王子历险记》

图1-7 剪影动画《狐狸打猎人》

4. 水墨动画

水墨动画是中国艺术家创造的我国独有的动画艺术品种。它以中国水墨画技法作为人物造型和环境空间造型的表现手段，运用动画拍摄的特殊处理技术把水墨画形象和构图逐一拍摄下来，通过连续

放映形成浓淡虚实的水墨画影像的动画。1961年7月，上海美术电影制片厂成功摄制了中国第一部水墨动画《小蝌蚪找妈妈》（图1-8），宣告中国水墨动画首创成功。

1963年上海美术电影制片厂摄制的《牧笛》（图1-9），片中的牧童骑着水牛从柳树下走出，走过夕阳下的稻田，走向村庄，动作细腻，表达含蓄，极具中国特色。画面中的水牛必须分出四五种颜色，有大块面的浅灰色、深灰色，或者只是牛角和眼睛边线框中的焦墨颜色，要分别涂在多张透明的赛璐珞片上。每一张赛璐珞片分别由动画摄影师分开拍摄，最后重合在一起，用摄影方法处理成水墨渲染的效果。1960—1995年，上海美术电影制片厂共摄制了4部水墨动画，即《小蝌蚪找妈妈》《牧笛》《鹿铃》《山水情》。

图1-8 水墨动画《小蝌蚪找妈妈》

图1-9 水墨动画《牧笛》

1.2.2 立体动画

立体动画是在三维空间中制作的动画，如木偶动画、黏土动画、纸偶动画及一些通过定格拍摄方法制作的立体动画。

1. 木偶动画

木偶动画源于西汉时期的傀儡戏。到17世纪，欧洲出现了撑竿傀儡戏。随着动画制作技术的发展，很多动画师将傀儡戏纳入动画中，作为动画的一种表现形式——木偶动画。

木偶动画的制作方法是将木偶的各个活动关节（包括眼睛和嘴巴）都用金属丝连接，由人操纵，按照动作的顺序扳动关节，定格拍摄。1910年法国动画师E.科尔摄制了木偶动画《小浮士德》；俄罗斯动画的奠基人斯塔列维奇在20世纪初拍摄了一些寓言木偶动画，如《青蛙的皇帝梦》《家鼠与田鼠》等，最有影响力的是1912年的《美丽的柳卡尼达或大胡子与大犄角之战》和1913年的《蜻蜓与蚂蚁》。

《皇帝梦》是我国的第一部木偶动画，拍摄于1947年。之后，由中国美术家靳夕担任总导演兼美术设计、上海美术电影制片厂摄制完成的木偶动画主要有1955年的《神笔》（图1-10）、1959年的《愚人买鞋》、1963年的《孔雀公主》和1979年的《阿凡提》，为我国木偶动画的发展积累了宝贵经验。此外，尤磊于1964年导演的、具有代表性的木偶动画《半夜鸡叫》（图1-11），都是经典的木偶动画作品。

图1-10 木偶动画《神笔》

图1-11 木偶动画《半夜鸡叫》

（1）杖头木偶

杖头木偶采用木棍作为躯干，上面装置暗线和活动关节。一般形体较大，表演时一只手举起操纵棍，另一只手掌握两根连着木偶双手的铁杆，扣动操纵棍上的暗线和机关，可使木偶的眼睛转动或张嘴，表演各种各样的神态，一般看不见脚部。上海美术电影制片厂于1965年摄制的木偶动画《南方少年》就属于这种形式。它是中国著名漫画家詹同的第一部作品。

（2）布袋木偶

图1-12 《云州大儒侠》海报

布袋木偶戏又称掌中布袋木偶戏，它以淳朴的艺术风格、灵巧的操纵技艺、生动的木偶造型赢得人们的喜爱，在国内外享有盛誉。将木料雕成寸许连颈的木偶头型，在头部下面有一个小型布袋，布袋两边为袖口，袖口下有可以张合的木制手。操纵时，将手掌套于布袋中，以拇指、食指、中指为主，其余二指为辅，表现各种人物动态，一般看不见木偶脚部。例如，《掌中戏》、《云州大儒侠》（图1-12）和《圣石传说》（图1-13）。

2. 黏土动画

黏土动画是以特制的黏土、橡皮泥或其他具有可塑性的材料制作的动画。黏土中都含有角色的骨架，骨架可以用铁丝或者专用的铁、铝等材料制作而成。在调配黏土时，可以在黏土中适当加入一些蜡，以达到较好的硬度和光泽度。在拍摄时将人物的动作摆好，用相机进行定格拍摄。而角色则要预先做出很多的表情模型，在摆拍时随时调换头部即可。由于全部采用手工操作，工艺繁杂，因而多用

图 1-13　布袋木偶动画《圣石传说》

于短片。2005 年由史蒂夫·博克和尼克·帕克导演、英国阿德曼工作室制作、梦工场电影公司发行的黏土动画《超级无敌掌门狗》获得了国际动画协会颁发的"安妮奖",这是世界上最具权威性的动画大奖。

另外一种黏土动画,形象是无骨骼的,类似于泥塑,如威尔·文顿创作的黏土动画短片《千面秀》(图 1-14)。该片荣获奥斯卡最佳动画短片奖的提名,这一荣誉进一步彰显了作者在动画创作领域的卓越成就与深厚实力。

图 1-14　黏土动画《伟大的刚尼多》中的角色

3. 纸偶动画

纸偶动画又称折纸片,折纸片源于折纸(paper folding),这是一种不用剪裁、粘贴而将纸张折叠成物件的艺术,盛行于西班牙、德国、日本、南美等国家和地区。1960 年,上海美术电影制片厂拍摄的《聪明的鸭子》(图 1-15)是我国第一部折纸片。这种折纸片不同于一般的动画片:它用硬纸片折叠,制成各种立体角色和立体背景,采取定格拍摄方法逐一摄制下来,通过连续放映形成活动的影像。折纸片不同于剪纸片,因为它的角色和背景都是立体的;它又不同于木偶片,因为它的角色和背景都是用纸折叠而成的,从而形成了轻巧、灵活、充满稚气的独特艺术风格,它适合表现简短的童话故事。1962 年以后,虞哲光导演了折纸片《一棵大白菜》《小鸭呷呷》。

图 1-15　纸偶动画《聪明的鸭子》

还有采用其他材料制作的动画,如上海美术电影制片厂创作的《鹿与牛》是一部具有中国特色的竹子动画;捷克动画片《水玉的幻想》使用玻璃材质,使画面有一种晶莹剔透、绚烂夺目的效果,等等,在此不再赘述。

1.2.3 电脑动画

电脑动画是依靠电脑技术和现代高科技生成的虚拟动画,分为三维动画、网络动画和合成动画。

1. 三维动画

三维动画是以计算机图形学为基础的电脑动画,在三维(X、Y、Z 坐标)空间中建立虚拟的立体模型并赋予其动作,然后通过后期合成软件进行剪辑、配音等操作,并输出到光盘或录像带上形成动画。目前世界上比较流行的三维动画软件有 3ds max、Maya、Lightwave。通过这些软件完成的三维动画给人们带来了 21 世纪的视觉盛宴,动画效果形象逼真,经典动画层出不穷。由哥伦比亚公司出品的动画《精灵鼠小弟》(图 1-16)中,既有三维动画形象,也有真人和动物,剧情幽默且充满浓郁的家庭氛围。还有三维动画《怪物史莱克》《虫虫特工队》《玩具总动员 3》(图 1-17)、《超人总动员》等,都是动画艺术与电脑技术的结合。在未来的动画中,甚至可以制作出虚拟的互动式动画电影。

图 1-16 三维动画《精灵鼠小弟》

图 1-17 三维动画《玩具总动员 3》

2. 网络动画

网络动画是指在互联网上传播的互动式的电脑动画。网络动画不但传播速度快,而且可以互动操作,制作起来又比较简单,所以能在网络世界广泛流传。网络动画的类型多种多样,有歌曲类、相声小品类、连续剧类、科教类等,还有一些已经在手机上流行的动画,也都属于网络动画。网络动画是世界上发展最快的一种动画。如 ShowGood 公司 2001 年出品的系列网络动画短片《大话三国》(图 1-18),动画以诙谐、搞笑的故事情节与人物设计,再现了《三国演义》中的历史人物,是中国传统文化与数字科技结合的新生代网络动画。

3. 合成动画

合成动画是将真人与动画合成拍摄的动画,如 1926 年创作的《大闹画室》、2002 年上映的《精

图 1-18　网络动画短片《大话三国》

灵鼠小弟 2》等，都是合成动画。从合成技术上来说，现代的合成动画主要是由动画软件进行合成制作的，最常用的合成软件有 Animo、Toon Boom Studio、After Effects 等。美国动画片《埃及王子》是由 Animo 软件合成制作的，动画效果形象逼真。

电脑动画制作技术复杂，讲究艺术与技术的相互配合，必须在有经验的动态视觉艺术家或者是在动画导演的指导下，才能顺利完成。2020 年在国产动画片《民调局异闻录》中，我们不仅可以看到一些国产动画中以往出现的将 3D 场景建模等技术融入二维动画的实践，而且这部影片在整体制作上采用了 3D CG 技术与手绘 2D 的协调方式。这与传统的手绘二维动画有所区别。通过引入 3D 技术，动画不仅能够呈现出细腻的手绘效果，还能弥补二维动画的某些缺点，比如镜头调度受限和场景缺乏真实感（图 1-19）。另外，电脑动画在艺术功能方面尚有争论，作为动画的一种类型，它的创作可能性和艺术表现力仍然在挖掘之中。

图 1-19　《民调局异闻录》

1.3　世界主要国家的动画发展历史

动画的发展历史悠久，自人类有文明以来，人们就一直尝试用图像来记录生活，显示出人类潜意识中表现事物运动和状态变化的欲望。

早在两万五千年前的石器时代，原始人就在洞穴上画出了野牛奔跑的分析图（图 1-20），这是人类试图描绘动作的最早例证。在古埃及的墓画、古希腊的陶瓶上，我们也发现了连续动作的分解图画。而达·芬奇的素描作品《维特鲁威人》中的四只胳膊，就表现了双手上下摆动时的运动规律（图 1-21）。

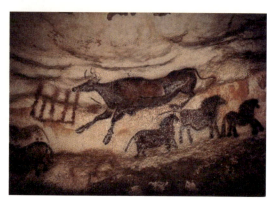

图 1-20 野牛奔跑的分析图

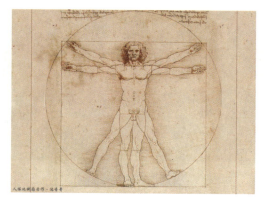

图 1-21 达·芬奇的素描作品《维特鲁威人》

1.3.1 美国动画的发展历史

美国的动画市场非常成熟，并借助电影业的飞速发展而不断完善。在世界动画史上，美国动画占有重要的地位，它一直引领着世界动画的潮流和发展方向。美国拥有较为成熟的商业动画运作模式、众多运作非常成功的制片厂，以及世界一流的动画设计和制作人才资源。

1. 美国文化对美国动画的影响

（1）开放性和包容性

美国有影响力的动画片故事来源并不局限于美国本土，甚至可以说是放眼世界。如 1937 年的《白雪公主》（图 1-22）源自德国《格林童话》；《狮子王》则取材于莎士比亚的作品《哈姆雷特》，而《花木兰》《功夫熊猫》（图 1-23）则取材于中国传统故事。

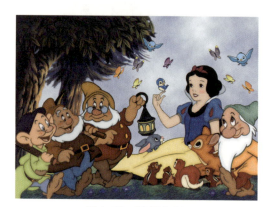

图 1-22 《白雪公主》

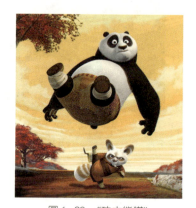

图 1-23 《功夫熊猫》

（2）敢于冒险和尝试新事物

敢于冒险是美国人崇尚的一种精神。在迪士尼公司（后文简称迪士尼）制作第一部动画影片《白雪公主》之前，许多影评家不屑一顾，认为不会有人愿意花钱去看一部全部由图片组成的电影，但是迪士尼并没有气馁和放弃，而是精心设计故事情节和制订详尽的制片计划，努力终于得到认可，它被视

为迪士尼最优秀的动画影片。该片当时荣获了四项世界第一，即世界动画史上第一部彩色长篇剧情动画影片，世界第一部使用多层摄影技术拍摄的动画影片，世界第一部有隆重首映式的动画影片，世界第一部获奥斯卡特别成就奖的动画影片。这部投资149.9万美元的动画影片，是国际动画影视文化史上一个重要的里程碑，也奠定了美国动画电影化的趋势，迪士尼也自此在动画电影领域确立了自己不可替代的位置。

（3）个人主义

个人主义的特点：一是强调独立、个性而又不排斥他人；二是冒险、开拓、富有创新精神；三是自由、平等精神。个人主义的核心是个人本身就是目的，具有更高的价值，它激发人的竞争欲望。表现在动画创作上，迪士尼有《米老鼠和唐老鸭》，米高梅有《猫和老鼠》。同样，竞争也意味着合作，迪士尼和皮克斯工作室（后文简称皮克斯）合作的《海底总动员》（图1-24）是历史上票房收入最高的动画电影。

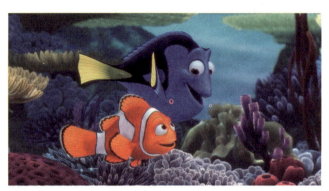

图1-24 《海底总动员》

（4）消费社会对动画的需求与影响

作为电影的分支，动画是大众文化的重要组成部分，是消费社会主要消费的对象。美国是一个典型的消费型国家。由于巨额利润的诱惑，不仅有迪士尼，还有梦工厂、华纳等公司纷纷参与了市场争夺，客观上促进了动画产业的发展。

2. 美国动画的成长历程

美国第一部动画片始于1907年，至今经历了以下5个发展阶段。

（1）1907—1937年是美国动画的开创阶段

1907年第一部动画片《一张滑稽面孔的幽默姿态》由美国人詹姆斯·斯尔图特·布莱克顿采用定格拍摄法完成，标志着美国动画创作拉开序幕。这一时期的动画片只有短短的5分钟左右，用于正式电影前的加演，制作比较简单粗糙。这个时期的动画先驱还有温莎·麦克凯、派特·苏立文、弗莱舍兄弟等。麦克凯是美国商业动画电影的奠基人，他的代表作品有距今约100年的动画片《恐龙葛蒂》《露斯坦尼亚号的沉没》等。苏立文创作了美国动画史上第一个有个性魅力的动画人物"菲力斯猫"。弗莱舍兄弟的作品有《蓓蒂·波普》《大力水手》等。迪士尼在20世纪20年代后期崛起，1928年推出了第一部有声动画片《汽船威利号》，1932年推出了第一部彩色动画片《花与树》（图1-25），本片于1932年获得第5届奥斯卡最佳动画短片奖。

（2）1937—1949年是美国动画的初步发展时期

1937年，迪士尼推出了《白雪公主》，片长达74分钟，这是美国动画史上史无前例的创举。随后推出的《木偶奇遇记》《幻想曲》《小鹿斑比》等动画长片（动画影片）。其中，《幻想曲》（图1-26）是一部非常特别的动画长片，它是影坛首次将音乐和美术完美结合的伟大尝试。第二次世界大战爆发后，迪士尼停止了动画长片的拍摄，直到20世纪40年代末期才恢复。查克·琼斯创作的动画短片如《兔八哥》《凶暴鸭》等在战争期间也非常受欢迎。

图 1-25 《花与树》

图 1-26 《幻想曲》

（3）1950—1966 年是美国动画的繁荣时期

第二次世界大战结束后，20 世纪 50 年代，迪士尼几乎每年都推出一部经典动画影片，如《仙履奇缘》（图 1-27）、《爱丽丝梦游仙境》《小姐与流浪汉》（图 1-28）、《睡美人》《小飞侠》等。其他的动画制作公司在迪士尼的排挤之下纷纷关门停业，迪士尼成为动画电影业的霸主。

图 1-27 《仙履奇缘》

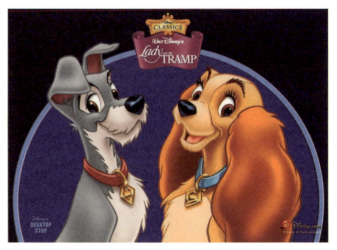

图 1-28 《小姐与流浪汉》

1955 年，迪士尼创建了世界上第一个主题公园"迪士尼乐园"并对公众开放。其理念是将动画片的魔幻色彩和快乐场景"复制"并展现在人们的生活中。1961 年，迪士尼根据英国著名小说改编的《101 忠狗》是继 1955 年《小姐与流浪汉》后又一部以狗为主角的动画电影，并且这是迪士尼第一部采用复印描线技术制作的动画长片。

（4）1967—1988 年是美国动画的萧条时期

1966 年 12 月 15 日，华特·迪士尼因肺癌去世，迪士尼陷入了困境，美国动画业也进入萧条时期。此时，电视动画逐渐发展起来，汉纳和芭芭拉是电视动画的代表人物，他们创作了电视系列片《猫和老鼠》《辛普森一家》（图 1-29）等。《辛普森一家》是美国电视史上播放时间最长的动画片，被评

为 20 世纪最优秀的电视动画剧集,而且获得了 23 项艾美奖、22 项安妮奖和 1 项美国广播电视文化成就奖。20 世纪 70 年代,福克斯电影公司将《辛普森一家》制作成电影动画,在上映第一周就荣登北美票房排行榜的榜首。到了 20 世纪 80 年代初,老一代的动画家都到了退休的年纪,迪士尼努力培养新人,处于新旧交替时期,拍出了一些颇有争议的动画电影,如《黑神锅传奇》等。20 世纪 80 年代后期,迪士尼开始尝试利用电脑制作动画,1986 年的《妙妙探》(图 1-30),第一次用电脑制作了伦敦钟楼的场面。

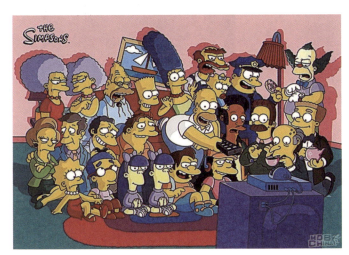

图 1-29 《辛普森一家》

图 1-30 《妙妙探》

(5) 1989 年至今是美国动画的再次繁荣时期

1989 年,迪士尼推出了《小美人鱼》,该片将百老汇歌舞片融入剧情中,开始了音乐与剧情统一的新时代,获得了极大成功,标志着美国动画又一次进入繁荣时期,一直持续至今。这个时期迪士尼的代表作品很多,推出了不同类型的动画长片,如创造了票房奇迹的《狮子王》和《风中奇缘》。1995 年与全美最著名的 3D 公司共同创作的第一部全数字技术制作的动画片《玩具总动员》以及能以假乱真的《恐龙》(图 1-31) 等。20 世纪 90 年代末期,各大电影公司纷纷涉足动画界,使这一时期的美国动画异彩纷呈。其中唯一可与迪士尼抗衡的梦工厂,制作了大量的动画作品,如《埃及王子》《小马精灵》《小鸡快跑》《功夫熊猫》等,特别是 2013 年 8 月上映的《怪兽大学》(图 1-32) 是皮克斯好评之作《怪兽电力公司》的前传,也是丹·斯坎隆首次执导的动画长片。

美国动画产业经过长期的发展,形成鲜明的特点。美国动画以剧情片为主,情节跌宕曲折,生动有趣,人物性格鲜明,音乐优美动听,引人入胜,特别注重细节的刻画,做到了雅俗共赏,适合大众的审美情趣。影片多是大团圆的结局,很少有悲剧性的结局,努力迎合广大观众的心理需求。人物造型设计贴近生活,而且形象优美;动物形象通常会进行大幅度的夸张:大头、大眼、大手、大脚,成为被世界各国广泛借鉴的卡通模式。到了 20 世纪末,大量影片运用数字技术与电影技术结合,画面更是以假乱真,臻于完美。美国动画片善于塑造典型,推出动画明星,从 1914 年的恐龙葛蒂(图 1-33),到 2002 年的小马王斯皮尔特(图 1-34)和怪物史莱克,美国为世界动画艺术宝库贡献了不计其数的造型各异、性格鲜明的为全球人喜爱的动画明星,这是任何一个国家都难以与之比肩的。

图 1-31 《恐龙》

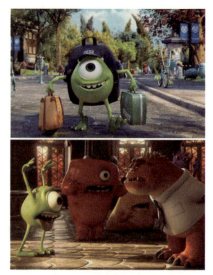

图 1-32 《怪兽大学》

图 1-33 恐龙葛蒂形象

图 1-34 小马王斯皮尔特形象

1.3.2 日本动画的发展历史

日本动画最初模仿美国动画作品的风格及制作手法,并在长期的发展中形成了自己的风格,在创作主题和题材选择上更加多样化。日本动画已有一百多年的历史,大致可分为以下 6 个阶段。

1. 第二次世界大战前的开创期

从 1917 年开始到 1945 年日本战败为止。在此之前,日本动画主要以世界名著为题材,而后期则由于日本军国主义猖獗,动画题材转向宣传、夸耀日本军国主义的路线。从 20 世纪 20 年代开始,日本电影工作者开始以西方新研发的动画制作技术试制动画作品。日本第一部动画短片是 1917 年由下川凹夫创作的《芋川椋三玄关·一番之卷》,同时代还有北山清太郎创作的《猿蟹合战》和幸内纯一创作的《塙凹内名刀之卷》,这 3 位被称为日本动画的奠基人。1933 年,政冈宪三与其学生共同完成日本第一部有声动画片《力与世间女子》(图 1-35)。

图 1-35 《力与世间女子》

2. 第二次世界大战后的探索期

1945年，日本在第二次世界大战中战败后，反战题材的动画影片颇受欢迎且影响深远，其间的代表人物是被日本动画界誉为"怪人"的动画大师——大藤信郎，他于1927年拍摄了黑白版的《鲸鱼》，并于1952年摄制完成了彩色版的《鲸鱼》，该动画片成为首部获得国际大奖的日本动画片。大藤信郎把流传在中国数千年的皮影戏和日本独有的千代纸结合起来，创作了《马具田城的盗贼》《孙悟空物语》《珍说古田御殿》《竹取物语》（图1-36）等。大藤信郎在日本知名度极高，以他的名字命名的"大藤奖"是日本动画片的最高奖项。

图1-36 《竹取物语》

另外，也有些人尝试不同的动画题材。所以这个时期的动画题材种类丰富。如东映动画公司1968年制作的《太阳王子大冒险》（图1-37）就是一个成功的例子，它刷新了当时主要以儿童动画为主的历史，同时也为后来日本动画"原创化"和"渐进式动画"运动奠定了基础。

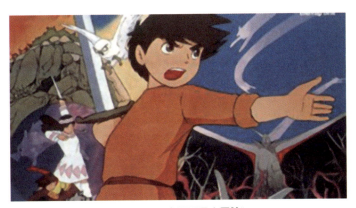

图1-37 《太阳王子大冒险》

到了20世纪六七十年代，手冢治虫成为日本动画界的标志性人物，被誉为"日本动漫之父"。他创作了一系列精美的动画片，将日本动画片的水平提升到前所未有的档次。其代表作品《铁臂阿童木》（图1-38）奠定了手冢治虫在日本漫画界的地位。手冢治虫赋予机器人铁臂阿童木纯真、善良、勇敢、百折不挠的精神内涵，符合当时第二次世界大战后日本民众迫切需要精神鼓励和安慰的大重建时代背景，同时阿童木的形象又符合东方民族的人性化特征。

3. 题材确定期

自 1974 年《宇宙战舰大和号》上映至 1982 年为止。这个时期日本动画界经过探索期，确定了动画和卡通的区别。1974 年的《宇宙战舰大和号》是日本动画史上第一部剧情片，由漫画家松本零士负责脚本及人物。该片在电视上播出后，很快风靡日本，并席卷整个亚洲，造成"松本零士旋风"。在该片之后，松本零士另有《银河铁道 999》（图 1-39）、《一千年女王》等广受欢迎的作品。继松本零士后，由富野由悠季的原创小说改编而成的动画片《机动战士高达》在 1979 年上映，由于剧情结构复杂而严密，受到动画影迷的热烈追捧。

图 1-38 《铁臂阿童木》　　　　　　　　　　　　　图 1-39 《银河铁道 999》

4. 动画发展的黄金期

自 1982 年《超时空要塞》上映至 1987 年为止，该时期是日本动画的黄金时期。由于人们不断追求视觉上的享受，促使创作者在动画制作技术上不断突破。如《超时空要塞》（图 1-40）创新视点快速移动的效果，造成极佳的动感；《机动战士 ZZ 高达》和《机动战士 Z 高达》（图 1-41）强调反光与明暗对比；《天空之城》和《风之谷》（图 1-42）精细写实的背景等，都对后来的动画发展贡献很大。由于题材已确定，加上技术的突破，使得佳作迭现。这个时期，日本动画的剧情、制作技术等皆已达到较高的水平并将进入成熟期。

图 1-40 《超时空要塞》　　　　　　　　　　　图 1-41 《机动战士 Z 高达》

图 1-42 《风之谷》

5. 动画发展进入成熟期

自 1987 年到 20 世纪 90 年代初，日本动画进入成熟期，出现了多部佳片，如《古灵精怪》《机动战士高达：逆袭的夏亚》《王立宇宙军》（图 1-43）及《相聚一刻》（图 1-44）。其中《相聚一刻》是日本电视史上第一部文艺动画连续剧，曾获得 1988 年日本优秀动画作品排行榜第二名；另外还有《天空战记》《机动警察》等多部佳作。此后，电视上的动画逐渐减少，而转向动画电影。

图 1-43 《王立宇宙军》海报　　　　图 1-44 《相聚一刻》海报

6. 风格创新期

自 1993 年以来，在画技、制作手法、构思设计方面都日趋成熟的日本动画，开始追求风格上的创新，试图突破原有的模式，以完善的技巧加上超越时空的构思，带给观众全新的艺术享受。此时日本经济高速发展，日渐孕育出一种不安和失落，东方传统思想和西方激进潮流的交织，为动画灰暗的主题与风格提供了发展的空间。电影《攻壳机动队》（图 1-45）完全摒弃以往动画轻松明快的风格，显得阴郁而压抑，冷酷而带有对命运的困惑，与人类虽然身处高科技社会，却无法摆脱对未来的彷徨与孤独相呼应。

图 1-45 《攻壳机动队》

谈到日本动画,我们不可不提几位杰出的动画大师。宫崎骏,他一方面把手冢治虫的精神发扬光大,另一方面以其浪漫主义情怀和人文思想为依托,将传统观念中通俗、幼稚甚至低级趣味的文艺形式上升到经典地位。

动画大师大友克洋被称为日本动漫之圣,其漫画作品以精细的画面和巧妙的剧情、写实的风格在业界获得好评。其拍摄的《阿基拉》《蒸汽男孩》和《大都会》打破了多个日本动画纪录,其中《大都会》,就连好莱坞著名导演詹姆斯·卡梅隆看后都忍不住赞美它:"这是动画片新的里程碑,它结合了美感、神秘气氛、震撼力,是一部让人对片中影像挥之不去的电影。"

另一位是被日本动画界称为"鬼才"的押守井,1995年上映的《攻壳机动队》是押守井在世界动画领域享有盛名的作品。本片当时在世界上造成轰动,也成为日本动画的招牌作品。

日本动画的发展速度和影响力是有目共睹的,其发达的动画文化和动画产业不仅为日本创造了巨大的财富,也成为一种强有力的文化势力。然而,对于一个国家的动漫业而言,虽然挑战与机遇并存,但是只有不断创新,才能持续发展。

1.3.3 我国动画的发展历史

我国的动画历史源远流长,早期的动画片不仅种类繁多,而且无论是内容还是艺术性都远高于同一时期的日本和美国,特别是日本早期的很多动画都受到我国动画的影响。我国动画的发展经历了以下6个时期。

1. 1922—1945年是我国动画片起步时期

20世纪20年代,一批美国动画片陆续出现在我国,我国的艺术家第一次接触到这种新颖的艺术形式,并且很快喜欢上了动画片。为了赶上世界动画大国的发展步伐,并且创作属于中国人自己的动画片,一批艺术家毅然投身到这一新兴的艺术形式中,成为我国第一代动画人。其中,万氏兄弟(万籁鸣、万古蟾、万超尘、万涤寰)是中国动画片开山鼻祖。1926年摄制的动画片《大闹画室》受到了人们的好评。1935年,万氏兄弟又推出了我国第一部有声动画片《骆驼献舞》(图1-46)。1941年又推出了中国第一部动画长片《铁扇公主》(图1-47)。在世界电影史上,它是名列美国《白雪公主》《小人国》和《木偶奇遇记》之后的第四部动画影片,《铁扇公主》比迪士尼的第一部动画长片《白雪公主》仅仅晚了4年,标志着我国当时的动画水平已接近世界领先水平,从而确立了我国动画在世界动画发展史上的地位。

图1-46 《骆驼献舞》

图1-47 《铁扇公主》角色截图

2. 1946—1956年是我国动画片进一步探索发展时期

在万氏兄弟进行动画片创作的同时，东北电影制片厂也进行了动画片的实验和创作。1947年，东北电影制片厂创作了木偶动画片《皇帝梦》，本片采用傀儡戏的夸张手法，揭露国民党政府的黑暗和腐败；1948年又创作了动画片《瓮中捉鳖》，影片巧妙地运用夸张手法，辛辣地嘲讽了蒋介石与人民作对，必将失败的下场。影片的角色设计新颖、动作性强、节奏明快，具有相当高的艺术水平。随着我国动画制作技术不断创新，风格更加多样化，题材也不断增多。1952年上海美术电影制片厂创作了《小猫钓鱼》；

图1-48 传统动画片《乌鸦为什么是黑的》

1953年创作了我国第一部彩色木偶片《小小英雄》；1955年创作了我国第一部彩色传统动画片《乌鸦为什么是黑的》（图1-48）（本片荣获1956年第七届威尼斯国际儿童电影节奖），以及具有独特艺术风格的动画片《骄傲的将军》和木偶片《神笔》。

3. 1957—1965年是我国动画片第一个繁荣时期

这一时期的开始是以上海美术电影制片厂的建立为标志的，创作出了具有极高艺术价值的经典动画片《大闹天宫》，成功地塑造了一个在我国动画界闪耀的动画明星形象。本片在造型、背景、用色等方面借鉴了古代绘画、庙堂艺术、民间年画的特色，又将中国传统戏曲的表演艺术融入其中，渗透着中华民族特有的浪漫、夸张与优美。《大闹天宫》既具有独特的动画美感，又充分表现了中华民族的传统艺术风格，是真正的杰作。

这一时期，动画艺术家大胆尝试多种新的动画形式，动画精品迭出。1958年，万古蟾带领胡进庆、刘凤展等创作者汲取了中国皮影戏和民间剪纸等艺术精髓，成功拍摄了第一部具有中国风格的剪纸片《猪八戒吃西瓜》；1960年，由虞哲光等动画创作者充分发挥折纸这一适合儿童模仿、启发想象力和创造力的特点，创作出第一部折纸片《聪明的鸭子》；1961年，第一部水墨动画片《小蝌蚪找妈妈》诞生，成为最具中国传统绘画特色的新片种。创作于1963年的水墨动画片《牧笛》，将水墨技法在动画

中的应用提高到一个新的境界。除动画形式多样化外，相比之前，动画题材也更加多样化，童话故事、神话故事以及其他故事形式层出不穷。

4. 1966—1976年是我国动画片水平停滞不前的时期

在这一时期，是我国动画发展的特殊时期，美国、日本等国家的动漫业得到了极大发展，而我国动画片的生产则面临停滞的局面。1967—1971年，我国没有生产一部动画片。直到1972年，上海美术电影制片厂才恢复生产，但大多数故事的内容形式比较单调，且具有很强的政治色彩。截至1976年，只创作了17部动画片。这一时期的动画片，如《小号手》（1973年）、《小八路》（1973年）、《东海小哨兵》（1973年）等，无论是题材、艺术水平还是制作技术，都没有得到提高，甚至有些方面还有很大的倒退。仅《小号手》获得了1974年南斯拉夫第二届萨格勒布国际动画电影节一等奖。

5. 1977—1989年是我国动画片第二个繁荣时期

从1978年年底开始，中国进入改革开放时期，民族文化得到了进一步弘扬，动画发展进入第二个高峰期。动画公司如雨后春笋般涌现，改变了上海美术电影制片厂一枝独秀的局面，此时期共生产电影动画片219部，产生了一批代表中国动画片最高水平的优秀影片，如《狐狸打猎人》《哪吒闹海》（曾经获得菲律宾马尼拉国际电影节特别奖，法国布尔波拉斯文化俱乐部青年国际动画电影节评委奖和宽银幕长动画片奖，1979年文化部优秀美术片奖，第三届中国电影"百花奖"最佳美术片奖。1980年更是作为第一部在戛纳参展的华语动画电影蜚声海外）。优秀的作品还有《南郭先生》《猴子捞月》《鹿铃》《天书奇谭》《火童》《金猴降妖》（图1-49）等，其中《金猴降妖》于1986年荣获第六届中国电影"金鸡奖"最佳美术片奖，1985年荣获中国广播电影电视部优秀影片奖；1987年荣获法国布尔波拉斯文化俱乐部青年国际动画电影节长片奖和大众奖；1989年荣获第六届芝加哥国际儿童电影节动画故事片一等奖等。

在这一时期，随着电视的普及，我国创作了一批观众耳熟能详的优秀电视动画片和动画系列片，如1981—1988年的《阿凡提的故事》、1984—1987年的《黑猫警长》、1987年的《葫芦兄弟》等；此时中国动画片的社会影响力和国际声誉也大幅提升。

除此之外，动画片的题材更为广阔，所针对的受众也不再局限于少年儿童，创作出如1980年拍摄的《三个和尚》（图1-50），1989年拍摄的《牛冤》这样内容深刻、寓意深远的艺术动画片。特别是1980年由徐景达导演的《三个和尚》，该故事出自民间谚语"一个和尚挑水吃，两个和尚抬水吃，三个和尚没水吃"。这是一部在当时看来非常新颖别致且具有国际化风格的动画片，导演运用了简洁的表现手法，对比三个和尚在一起时的不同态度，细节生动，动作极富表现力。另外，在当时动画节奏普

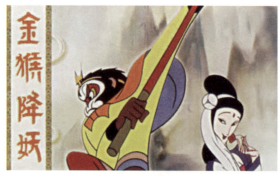

图1-49 《金猴降妖》

图1-50 《三个和尚》

遍较慢的状况下，该片的故事情节是与音乐节奏同步的，极具节奏感与现代感；人物造型设计别具一格，用简单的线条勾勒出令人耳目一新的幽默和夸张的形象。该动画片虽短但寓意深刻，既继承了传统的艺术形式，又吸收了国外的现代表现手法，是发展民族风化的一次新的尝试。

6. 1990 至今是中国动画业扩大规模的时期

在这一时期，我国动画产业的方方面面都有了极大的发展。一方面，市场经济推动了动画产业的发展。从 1995 年起，中国电影放映公司取消了动画片统购统销的计划经济政策，将动画产业推向市场，改变了动画片的生产状态和经营方式，逐步确立了动画产业社会效益和经济效益双赢的观念。2006 年，国家开始全力扶持民族动画产业，实施了振兴动画产业的多项举措。另一方面，国内动画制作公司与国外动画制作公司的交流更加广泛深入，先进的生产手段被大量引进，全新的动画制作公司不断涌现，动画院校迅速成长，这些都使中国动画片的生产在数量和质量上出现了飞跃。

同时，电脑动画和网络动画也飞速发展，电视系列片《蓝猫淘气 3000 问》（图 1-51）全部由电脑制作；2001 年推出的《小虎斑斑》（图 1-52）是我国第一部全三维制作的动画片。

图 1-51 《蓝猫淘气 3000 问》

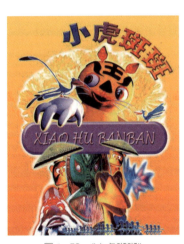
图 1-52 《小虎斑斑》

2006 年，由环球数码制作发行的我国第一部全三维动画电影《魔比斯环》在全国上映，该片是 CG 动画电影的一大突破，从题材选择、制作团队到营销规划，均按国际动画电影模式来运作，尽管最终票房惨淡，却成为动画新业态的先驱，在动画电影产业发展中涂下了重重一笔。2007 年，我国第一部大型 3D 武侠历史动画《秦时明月》（图 1-53）春节期间在全国各地电视台热播，作为我国首部武侠动漫系列剧，其融武侠、奇幻、历史于一体，在浓郁的"中国风"中注入了鲜明的时代感。2010 年，我国第一部原创 3D 科幻题材动画电影《超蛙战士》（图 1-54）上映；2010 年，《西游记 2010 动画版》成为我国第一部以 10 万美元一集的新纪录成功打入欧美主流市场的动画片；2010 年，《阿特的奇幻之旅》成为我国第一部 3D 多媒体全景动漫舞台剧；2012 年，我国第一部集热血、励志、神话题材，且具备国际水准的 3D 技术于一身，并融入大量中国传统文化元素的大型三维动画连续剧《侠岚》诞生。

2013 年，"洛克"推出的第二部《圣龙的心愿》，河马动画推出的《绿林大冒险》，中国动漫集团推出的首部作品《波鲁鲁冰雪大冒险》，以及奥飞推出的真人儿童电影《巴啦啦小魔仙》，深圳华强数字动漫有限公司推出的《熊出没之夺宝熊兵》（夺得了 2013 动画电影金奖——"金猴奖"）等，都是一些有代表性的优秀动画系列片。

图1-53 《秦时明月》

图1-54 《超蛙战士》

　　中国有着悠久的文化传统，戏曲、绘画、民乐、剪纸、皮影、年画等是中华民族独有的传统艺术，这些民族的瑰宝在世界范围内有着极高的艺术价值，而我国的动画片正是根植其中。中国动画学派一直以极富民族性的独特风格及较强的艺术性、思想性，引起全世界的广泛关注和赞誉。党的二十大报告提出："坚守中华文化立场，提炼展示中华文明的精神标识和文化精髓，加快构建中国话语和中国叙事体系，讲好中国故事、传播好中国声音，展现可信、可爱、可敬的中国形象。"中国动画始终坚持民族绘画传统，将动画艺术深深扎根于民族文化的沃土之中。例如，《骄傲的将军》和《医生与皇帝》中的动画角色形象源于京剧脸谱；在动画片《三个和尚》中，角色的动作、背景音乐的设计，采用的是中国戏曲；《鹿铃》《牧笛》等水墨动画，便是脱胎于中国画中的写意花鸟和写意山水；《大闹天宫》《哪吒闹海》《天书奇谭》等传统动画，借鉴的则是中国古代寺院壁画和传统的工笔绘画；《南郭先生》《火童》则秉承汉风，融合了汉代画像石和画像砖古拙而不失精美的风格。《渔童》《金色的海螺》《牛冤》等剪纸动画，采用的是中国皮影和民间剪纸的艺术形式。

　　此外，形式不拘一格，也是中国动画的特点。五千年中华文明史形成的丰厚文化底蕴，造就了不同风格的中国动画家，带来了中国动画百花齐放的格局。同样是水墨动画，《小蝌蚪找妈妈》用的是齐白石的画意，《牧笛》取的是李可染的笔法，而《雁阵》掇的是贾又福的墨趣，采用不同的风格与技法，造境相异。这使中国动画片在形式上，无仿无循，千姿百态，从而在世界动画之林中独树一帜。

1.3.4　欧洲主要国家动画的发展历史

　　从卡通的词源上我们就能够获知，卡通作为一种艺术形式最早起源于欧洲。而在近代欧洲，有两个促使卡通出现的重要历史条件：首先，资本主义萌芽的发展壮大了市民阶层的力量，导致社会结构的重大变化；其次，自文艺复兴运动以来，自由开放的艺术理念开始为社会所接受。这两个条件的相互作用，使得传统绘画走下了中世纪的神坛，日益接近平民的审美趋向，为以简御繁的卡通画的出现提供了社会基础。同时，作为市民阶层表达自身要求的手段，卡通画也被赋予了更为广泛的政治内涵。

1. 英国动画的发展历史

　　在卡通艺术的发展史上，英国扮演了一个相当重要的角色。众所周知，英国是最早建立现代议会民主政治制度的国家，同时也是最早进入产业革命的国家之一。民主政治的确立，保证了人民言论和出版的自由，为卡通艺术的发展提供了社会基础；产业革命的兴起，引发了出版业的繁荣，为卡通艺术的发展提供了物质保证。

（1）英国的早期动画

早在 17 世纪末，在英国的许多报刊上就时常出现或多或少的类似卡通的幽默插画，这些插画大多并非职业画家创作，没有固定的艺术风格，因此从艺术角度来看，其并不是真正的卡通画。

18 世纪初，随着出版业的繁荣，出现了大量职业卡通画家，为确立英国卡通的艺术风格奠定了基础。此时英国的卡通画内容主要取材于社会风情，以幽默含蓄见长。这一时期，比较有影响的卡通画家有威廉姆·霍格斯、詹姆斯·吉尔雷和托马斯·罗兰森。

1841 年，《笨拙》画报在伦敦创刊。这是一本著名的谐趣性期刊，在卡通发展史上占据着重要的地位。而首次将幽默讽刺画正式命名为"卡通"概念的是《笨拙》（图 1-55）刊物的供稿人、著名画家约翰·里奇和编辑马克·吕蒙。

1899 年，亚瑟·梅尔伯尼·库帕摄制了英国第一部动画片《火柴：一个呼吁》；同时创作出多种题材的短片，如 1908 年的动画片《玩具领域的梦》，片中卡通形象生动的表情和动作使整个动画片趣味横生。

（2）英国动画的发展时期

英国的动画一向与欧洲大陆国家动画存在风格上的差异，这与其民族文化有很大关系，英国动画始终表现出一些拘谨保守和步伐迟缓。20 世纪 50 年代，在商业电影的带动下，英国动画业逐渐兴起。这一时期是英国动画的复苏期，代表人物有约翰·哈拉斯、艾森·迪尔、鲍伯·杰弗瑞、乔治·杜宁、菲儿·奥斯丁等。其中约翰·哈拉斯是英国动画史上的重要人物，1954 年他与乔伊·巴瑟勒拍摄的《动物农场》（图 1-56）对英国动画电影的发展产生了广泛影响。这是一部政治寓言体小说，故事描述了一场"动物主义"革命的酝酿、兴起和最终蜕变。它指出：由于掌握分配权的集团的根本利益在于维系自身的统治地位，无论形式上有着什么样的诉求，其最终结果都会与其维护社会公平的基本诉求背道而驰。

英国导演乔治·杜宁出生于加拿大，他于 1962 年执导的《飞人》得到法国昂西动画电影展大奖；1968 年执导的《黄色潜水艇》（图 1-57）获得美国电影评论家协会特别奖、纽约电影评论圈特别奖、雨果奖最佳剧情提名和格莱美奖最佳电影原声音乐提名，该片成为英国动画史上的里程碑作品。本片是一部将伟大的摇滚乐队披头士的音乐和波普视觉艺术完美结合的插画风格的动画片，整部片子共穿插了披头士的 15 首经典歌曲。这部动画片具有新潮的现代动画风格、流畅活泼的画面，以及多种媒体与技法的混合与拼贴等亮点。

图 1-55 《笨拙》画报

图 1-56 《动物农场》

图 1-57 《黄色潜水艇》

乔夫·当柏也是英国动画界不可多得的一位导演。1979年的《乌布》是他根据杰瑞的《乌布王》改编的，片中以粗鄙的语言、露骨的动作描绘乌布对食物、权利和财富的贪婪，是对现代人的一种理解与批判。影片大胆的视觉设计使观众与影评家大吃一惊，该片在1980年的柏林电影展中获得金熊奖。

（3）英国动画创意产业与设计文化的辉煌

英国的动画发展与其重视创意设计是分不开的。英国创意产业的商业运作非常成熟，英国的设计师既是艺术家又是商人，一直活跃在一线市场，了解市场的真正需求和商业运作的机制，这是英国创意产业成功的重要因素。同时，英国有很多设计学院都开设动画或与之相关的设计课程，并且英国艺术类院校的一个共同特点就是自由、创新与产业化并重。例如，英国创意艺术大学，其下属的萨里艺术与设计学院的动画专业，培养的动画导演多次获得奥斯卡奖。1992年奥斯卡最佳动画短片《操纵者》，导演是丹尼尔·格雷弗斯。2001年奥斯卡最佳动画短片《父与女》（图1-58），导演是迈克尔·杜克·德威特。该片的画风无论是线条还是构图都极其简单明了，叙事清晰明朗，不但构建出匀称完美的框架，还在中间留出广阔的感性空间，包容和承载着创作者或观众的无限感慨。2008年奥斯卡最佳动画短片《彼得与狼》（图1-59），导演是苏茜·坦普利顿。

20世纪80年代，英国涌现了大批新的动画公司，出现了大批风格迥异的优秀动画片，给观众耳目一新的感觉。

图1-58 《父与女》

图1-59 《彼得与狼》

2. 法国动画的发展历史

法国文化艺术氛围浓郁，作家、艺术家、服饰设计师及知识分子在法国社会享有崇高的地位，云集了诸如罗丹、莫奈、马蒂斯等艺术大师。法国人常以小国小民自嘲，所以在他们的影片里，美式电影中的英雄主义很少。无论是在音乐还是在电影方面，法国人都很难被世界通俗文化的潮流所影响。动画电影在法国更是秉承了自己的传统。他们的动画长片产量不高，但质量却非常有保证，动画短片也同样不曾让喜爱欧洲小资文化的观众失望。

（1）法国动画的启蒙

法国的动画历史悠久，早在17世纪，法国的传教士阿塔纳斯·珂雪就发明了"魔术幻灯"。1892年，法国人埃米尔·雷诺在巴黎的蜡像馆开设的"光学剧场"放映"影片"，现场伴有音效与伴奏，在当时产生相当大的轰动。到了1895年，卢米埃尔兄弟发明的"电影机"将电影带入新的纪元。1907

年，法国电影人埃米尔·科尔拍摄的动画系列影片《幻影集》（图1-60）则是进一步娴熟、扩展性地对定格技术的应用。此外，埃米尔也是第一个利用遮幕摄影结合动画和真人动作的先驱者，因而被奉为"当代动画片之父"。

（2）法国动画的稳步发展

第二次世界大战后，法国的商业动画片以保罗·格利莫的作品最为突出。他甚至被认为是能左右法国动画发展走向的重要人物，作品如《魔笛》（1946年）、《小兵》（1947年），他的艺术风格

图1-60 《幻影集》截图

影响了新一代法国动画艺术家。1979年，格利莫终于完成他创作时间长达30年的动画长片《国王与小鸟》（图1-61），这是一部充满人文主义色彩的经典作品。它的题材取自安徒生童话《牧羊女与扫烟囱的人》，作者给予动画片深厚的人性美，充满了哲学的思辨和动人的史诗情节，获得了很高的赞誉，是名副其实的法国动画大片。宫崎骏和高炳勋更是将格利莫奉为导师。而且，在他们的作品中到处都是格利莫的影子，如现实与科幻相交织的故事背景、无处不在的机械化设计元素等。

图1-61 《国王与小鸟》

另一位重要的代表人物是恩基·比拉，他最早为法国杂志《领航员》（Pilot）画一些恐怖、科幻或时事讽刺的短篇漫画，后来逐渐在法国漫画界崭露头角，1987年，比拉获得当年安古兰漫画展的大奖。比拉的代表作《尼可波勒三部曲》，即《诸神混乱》《女神陷阱》和《寒冷赤道》，其中的故事曾被法国出版杂志选为年度好书，是法国出版史上唯一一本入选的漫画书。

（3）温情浪漫而艺术感极强的法国动画长片

法国动画长片与迪士尼的动画长片虽然都属于商业影片，但在影片的定位上却大不相同。法国动画长片的画面像欧洲的艺术短片一样，充满了手绘风格，或是装饰感极强的人物造型，或是用漫画感十足的线条呈现人物与场景。故事大多比较简单，冲突也不是那么强烈，观众可以在轻松的气氛下静静地欣赏法国人的叙事风格，哪怕是隐喻性极强的影片主题，也不会给观众造成压力。

1998年，动画长片《叽哩咕与女巫》（图1-62、图1-63）吸引了上百万观众，不但票房达到650万美元，还获得了包括法国安纳西国际动画电影节的最佳影片和最佳动画长片奖等多项国际奖项。这部动画片最引人注目的叙事手法是色彩的运用，导演睿智地将粗犷奔放的非洲美学风格与日本画风完美结合。整部片子由暖色和冷色交替呈现，以橙色为主色调，适当调和了红色、棕色，并交错着绿

图 1-62 《叽哩咕与女巫》中的叽哩咕与母亲

图 1-63 《叽哩咕与女巫》中冷色调的运用

色、蓝色、灰色等冷色调,既展现了非洲大陆的异域风情,又通过色彩的转换和组合形成了多种隐喻。

雅克·雷米·吉尔德导演的动画片《青蛙的预言》(图 1-64)在 2003 年法国戛纳国际电影节和 2004 年德国柏林国际电影节上荣获多个奖项。该影片的制作历时 4 年之久,整部动画片继承了欧式传统的简约高雅风格,画工细腻,色彩干净艳丽,虽然少了 3D 动画的高科技味道,却重现了纸笔作画的亲切感,被誉为是继《国王与小鸟》后法国划时代的本土动画作品。

2006 年上映的《亚瑟和他的迷你王国》(图 1-65)由法国著名导演吕克·贝松执导,该片结合了真人与 CG 技术,在细节和画面光线的处理上可谓精妙绝伦,营造出了一个梦幻般的童话世界,堪称法国版的《哈利·波特》。

图 1-64 《青蛙的预言》

图 1-65 《亚瑟和他的迷你王国》

2006年，法国导演克里斯蒂安·沃克曼推出了一部令人眼前一亮的先锋动画电影《2054复活计划》（图1-66）。这是一部融合了动作捕捉技术和动画渲染技术的3D黑白动画电影，继承了漫画电影的精粹并赋予该类型电影崭新的生命。作为本片创作的技术核心，动作捕捉技术精准而真实地记录了演员在现实中的动作和表情，黑白明暗变化衬托出了人物脸部各种表情，玻璃的反光、透明效果，映在玻璃窗上的淡淡人影和路上的车灯，玻璃窗外城市的雨滴都表现得惟妙惟肖，由此赋予主人公新的生命，后期经过动画渲染技术形成了具有强烈视觉冲击力的黑白对比的风格化效果，展现在观众眼前的明暗并非出于绘画的结果，而是光线点亮了这个神奇的视觉世界，增强了影片的悬疑气氛。

图1-66 《2054复活计划》

　　还有一位法国著名导演西维亚·乔迈，他于2003年创作的《疯狂约会美丽都》与2010年创作的《魔术师》有着同样的画风，都是怀旧风格的故事，温馨而略带伤感。该片荣获2010年欧洲电影节最佳动画片奖、2010年纽约影评人协会最佳动画片奖、2011年奥斯卡最佳动画长片提名奖。《魔术师》（图1-67）不是时下流行的3D动画，而是传统的手绘动画。加之《魔术师》所表达的旧事物在新事物面前的尴尬的主题，不禁让人思考：在新事物面前，旧事物是急流勇退，还是迎难而上，还是将传统融入新生事物中去呢？

图1-67 《魔术师》

　　时至今日，法国动画一直处于世界领先地位。始创于1960年的法国昂西国际动画电影节，即安纳西国际动画电影节，是世界上规模最大、水准最高的国际动画节，是国际动画领域的盛会。特别是在法国有一个疯影动画工作室，其目标就是生产高品质的动画作品。该工作室坚持动画制作实现百分之百的本土化，鼓励动画家的创新意识，给他们绝对的创作自由，《青蛙的预言》就是他们的杰作，而《和尚与飞鱼》获得1994年奥斯卡最佳短片奖。

课后思考

1. 试分析电脑动画与平面动画、立体动画在未来发展中可共享的资源和各自的优势。
2. 试分析中国动画的发展在世界范围内的优势与劣势分别是什么。

第 2 章 动画角色造型艺术

本章重点

动画角色造型在影视动画中的地位。

课程要求

1. 掌握动画角色造型的分类。
2. 掌握动画角色造型的创作方法。
3. 掌握卡通角色造型中的形式美法则。

本章引言

"以简单的行为愉悦他人的心灵，胜过千人低头祈祷。"甘地的这句话，也道出了动画角色造型艺术的目的。

不管是一个筋斗十万八千里的孙悟空，还是令人忍俊不禁的米老鼠、唐老鸭，都是以其鲜明具体的形象造型来演绎超出现实世界的故事。无论是动画电影，还是逗人发笑的漫画，都是以夸张、简练、富有形式意味的造型来揭示文学作品中发人深省的道理。同时，动画角色造型又以造型艺术的特质相对独立于文学作品。其线条、色彩、质感、形态以及表情动作和所有的造型元素都是以视觉造型的语汇来阐述的，是拿给人"看"的，通过视觉感受完成情感的传递。

2.1 动画角色造型的分类

动画角色造型在一部动画中有着举足轻重的作用，由于动画创作具有一定的幻想和假定性，动画角色的设计可以通过夸张、变形、拟人等手法突出角色的性格及外貌特征。动画角色设计可以赋予角色独特的生命力，通过角色的表演将动画故事更有魅力地展现在观众面前。动画角色的设计可以决定一部动画的整体艺术风格，从某种意义上说，一部动画的成功与否，很大程度上取决于动画角色的设计和塑造。

2.1.1 动画角色造型的基本类型

1. 写实与半写实

写实类的动画角色造型是参照真实人物或动物的比例、光影、色彩等进行加工和设计的，更容易表现角色的真实感，使观众有较强的视觉认同感，从而快速进入剧情，产生共鸣。

写实类的动画角色造型多以主要人物或动物的真实状态为原型，以原对象为参考标尺，不会过分夸张角色的表情和五官设计，以达到展现真实面貌的目的。写实风格的动画角色无论是客观物体的再现还是艺术家的想象、再创作，给人的感觉都是真实的，如2017年皮克斯与迪士尼合作的动画影片《寻梦环游记》（图2-1）中的角色就是写实类动画造型的典型代表，热爱音乐的小男孩米格和他的家人，均是以墨西哥土著居民为原型设计，古铜色的皮肤、乌黑的头发，可可太奶奶脸上纵横的皱纹、手指突出的关节，以及双麻花辫的发型细致刻画出了墨西哥传统的人物造型风格，贴合地域文化的真实性。为增加影片的真实感与年代感，以墨西哥国宝女画家弗里达·卡洛为原型的角色也在动画片中出现，虽然是以骷髅形象出现，但她夸张的花卉发饰、浓密的眉毛等特点，使其具有鲜明的辨识度（图2-2）。

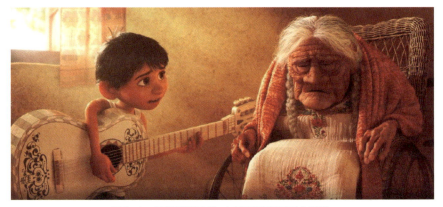
图2-1 《寻梦环游记》中的米格和可可太奶奶

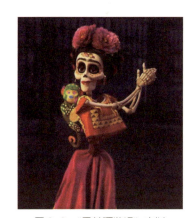
图2-2 《寻梦环游记》中以弗里达·卡洛为原型的角色

半写实类的动画角色是在写实的基础上进行艺术加工、改造，通过夸张甚至变形等设计手法突出其主要特征，既不失写实的特色，又加入了创作者的理解。迪士尼出品的动画影片《超人总动员》（图2-3）中的超级英雄各怀绝技，在角色的外形设计上增加了情节需要的夸张变形，例如弹力女超人的四肢和躯干在必要情况下可以任意伸缩。

日本的写实与半写实类动画造型的特点是：形式感强、精致、唯美而严谨；身高比例接近正常人，头部刻画会适当弱化鼻子和嘴巴并适当加强眼部的表现（图2-4）。

欧美的写实与半写实类动画造型特点是：形象完美、概念化，在造型上突出人物性格，夸张简约但又不失生动；注重结构的严谨性；注重西方式的审美理念，强调体积感与强烈的对比性；男性角色肌肉发达、健壮，尤其超人或邪恶角色异常夸张；女性角色性感美丽（图2-5、图2-6）。

图2-3 《超人总动员》

图2-4 日本动画片《天空之城》

图2-5 美国动画片《超人》

图2-6 美国动画片《冰雪奇缘》

2. 写意风格

写意风格的动画角色表现的自由度较大，可大致分为以下两类。一类为经过强化或弱化特点后塑造形象，具有一定的夸张变形的特点，从而使动画角色具有幽默感和动感，增加趣味性和互动性。如图2-7所示，将人物头部夸张到比身体还要大好几倍，但是并没有让人感觉不适，反而增强了其滑稽生动的艺术效果。另一类则是结合多种艺术手法，重在加强角色的视觉独特性和表现力，常见于艺术短片、实验动画中。特别是中国特色的实验动画中，常运用水墨、版画、剪纸等艺术形式来表现角色，使

图2-7 滑稽生动的艺术效果

中国动画自成一派，屹立于国际动画之林，如《山水情》（图 2-8）中将中国画的写意表现手法带入了宣纸与墨色中，中国特色与山水意境浑然天成。除此之外，中国动画角色也融入了很多中国经典国粹（如京剧）艺术风格，在中国动画《天书奇谭》的角色造型中就借鉴了京剧脸谱元素（图 2-9）。

因此，写意风格的动画角色造型是通过创作者对现实生活中物象的认识并加以主观想象而提炼加工创作出来的，因此，写意不追求形似而强调神似。

图 2-8 《山水情》中的写意表现手法

图 2-9 《天书奇谭》中的京剧脸谱角色造型

3. 抽象符号

抽象符号动画造型的主要特点是具有符号化特征，使观众容易辨认和识别。其设计的首要目的就是让观众通过角色的外形设计与符号含义有所对应，从而对故事情节的表达心领神会，使其具有突变意义的共性特征。上海美术电影制片厂于 20 世纪 80 年代制作的科普类动画短片《三十六个字》（图 2-10）是典型的抽象符号动画，故事通过父亲教儿子识字的情节展开，借用三十六个活动的中国象形文字，讲述了一个连贯而有趣的故事，从而让观众能够识读中国文字，感受中国文字的起源，体会象形文字的内涵和幽默，感叹中华文明的博大精深。无独有偶，英国广播公司（British Broadcasting Corporation，BBC）出品的《字母积木 Alphablock》（图 2-11），采用寓教于乐的方式，将每个字母设计成有故事的角色，观众能通过角色的外形很容易地区别 26 个字母，每个字母角色的性格和特点均与其字母的发音和常用首字母单词的含义有密切联系，这些字母通过不同的发音组合搭配成新的单词，并根据组合的单词串连成一个完整有趣的故事，给孩子们展示了不一样的自然拼读单词魔法。

图 2-10 《三十六个字》

图 2-11 《字母积木 Alphablock》

【视频 2-1】

2.1.2 动画角色造型的表现形式

1. 二维动画角色造型表现形式

图2-12 《宝莲灯》

二维动画中最常见的是二维手绘，顾名思义，是在二维平面空间内以手绘为基础创作的动画。二维动画的角色造型需要创作者更注重其艺术感，加强创造的艺术表现力，以弥补二维空间不足带来的感官缺失，如20世纪的二维动画片《宝莲灯》（图2-12），制作精良，美术风格承前启后。

成功的二维动画造型表现形式丰富，在外观上可以分为描线和不描线、矢量图和位图。描线顾名思义就是外轮廓一般是黑色或其他颜色；不描线则相反，角色没有外轮廓线；矢量图只能靠软件生成，这类图像文件占用的内存空间较小，因为包含独立的分离图像，可以自由组合；位图图像也称点阵图像。

总之，二维动画角色造型的表现形式多样，大部分二维动画仍旧采用传统的描线平涂的制作方式，二维动画造型最常见的就是最传统的黑线描边、内填色彩模式（图2-13、图2-14）。

图2-13 《舒克和贝塔》

图2-14 《哈皮父子》

2. 三维动画角色造型表现形式

三维动画角色造型的空间立体感给了传统动画艺术新的生命形态，这种立体形态也越来越深入人心。与平面造型相比，三维动画角色造型不仅有纵深的空间立体效果，由于其审视角度不同，三维动画角色的动作设计更接近人们看到物象的真实展现，如美国动画片《飞屋环游记》（图2-15）就是典型的三维动画。通过三维软件建模来实现角色的空间体积感，常用的三维软件有Maya、3ds max、Lightwave 3D等。

3. 定格动画角色造型表现形式

定格动画是用逐帧拍摄的形式制作的动画，可以通过黏土偶、木偶、剪纸或混合材料制作真实的角色，画面中的场景、造型、道具等均由手工制作完成。用摄像机逐帧拍摄画面，演绎三维效果，从而呈现给观众更立体真实的三维动画形象。

在定格动画的制作前期，角色的制作是重中之重。制作材料的选择不仅决定影片的效果，还能保

证影片的顺利拍摄。常用的定格动画角色造型内部需要有骨架做支撑，通常由铜丝、铝丝、铁丝等金属材料制成，以保证角色稳定，实现角色的运动效果；外部通常由黏土、橡胶、硅胶、软陶、毛毡等材料制成。英国动画片《小鸡快跑》（图2-16）就是用黏土包裹金属骨骼制作角色，再逐格拍摄完成的定格动画。

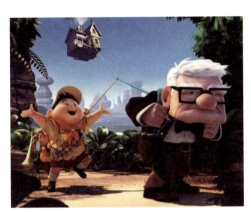

图2-15 《飞屋环游记》

图2-16 英国定格动画《小鸡快跑》

2.2 动画角色造型的创作方法

在设计动画角色造型的过程中，设计师需要对故事情节、角色的性格特点有充分的理解和观察能力。动画角色造型的创作方法主要有以下3种。

2.2.1 夸张变形法

夸张是运用丰富的想象力，在客观现实的基础上有目的地对其形象特征进行延伸、变化、增减，以增强表达效果；这里的变形是指通过改变形态，达到夸张的目的，通俗来说就是创新。它是指经过创作者主观分析，在一定的夸张限度内，通过艺术手段改变客观事物的原有形状，得到一个具有较强的视觉冲击力和表现力的艺术形象。如果夸张的程度超过了一定的限度，就会破坏艺术形象的整体比例均衡，甚至引起怪诞的感觉。因此，夸张变形并不是可以随意运用的。

1. 拉伸与压缩

拉伸是把角色的形体拉长导致其变细，多在调整角色的整体比例时用到，也可以局部拉伸，多用于加强角色的肢体及表情表现力。如《卑鄙的我》（图2-17）中格鲁的身材异常高大，上半身的比例被明显加宽，下半身收缩，成了高大的倒三角身材；《猫和老鼠》（图2-18）中杰瑞的形象，通过拉伸嘴巴和舌头，甚至眼睛离开面部，形象地表现了角色惊恐的神态，以达到一种夸张的视觉效果。

压缩是指对角色进行挤压变形或者将角色等比例缩小，如《大闹天宫》（图2-19）中的土地仙就是压缩了头身比例，从而获得了可爱、憨厚的特征暗示。

2. 加法与减法

加法和减法是在正常的形象上增大、缩小某一部分，增长、缩短某一部分，或者增加、减少某一部分。一加一减之间，新奇的形象呼之欲出，这种手法的应用实例很常见，如《怪兽电力公司》

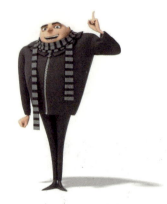
图2-17 《卑鄙的我》中的格鲁

图2-18 《猫和老鼠》中的杰瑞

图2-19 《大闹天宫》中的土地仙

（图2-20）中的大眼怪就是把传统角色的两只眼睛做减法变成了一只眼睛，而多毛怪则是在熊的原型上增加了头顶的两只角，再加上两个角色鲜艳的配色，使得角色的造型变得很独特。

3. 位移

位移是把角色正常的身材或五官比例进行移动而产生的效果，如把正常嘴的位置移到下三分之一或更多，就会产生夸张的效果。通常来说，五官的比例改变可以增强角色的面部特征给观众带来的心理暗示。在美国动画片《超人总动员》（图2-21）中，超能先生的五官比较集中，下巴和额头的留白比较大，有种帅气硬朗的英雄气概，与超能宝宝的面部面积小、中庭短、上庭长的五官比例形成鲜明对比。

图2-20 《怪兽电力公司》中的大眼怪和多毛怪

图2-21 《超人总动员》中的超能先生和超能宝宝

2.2.2 移植重构法

移植重构法也称嫁接法，就是把两个或多个独立不相干的事物人为地组合到一起，以其中一个形象为主，另一个为辅进行设计；也可以将某个人物或动物的某一独具特征的局部嫁接到另一形象上。这种手法通常在神话题材的故事中应用广泛，例如《希腊神话》中的半人马、《安徒生童话》中的美人鱼、《山海经》中的女娲等。《千与千寻》（图2-22）中外表高冷、内心火热的锅炉爷爷，有着多条长长的胳膊，其造型设计就是人与蜘蛛的结合。

2.2.3 拟人法

拟人是创作童话、动画和寓言的常用手法。拟人是给没有生命、没有思维和情感的世间万物增加

明显的人类特征，赋予其人类的行为和喜怒哀乐，使之富有生命力，如迪士尼动画明星米老鼠、唐老鸭、小熊维尼等，都是运用拟人的手法赋予角色人格的魅力。在动画片《疯狂动物城》（图2-23）中，每个动物都具有与人类相同的性格、职业和职责，通过动物之间拟人化的故事情节映射出人类社会存在的问题。

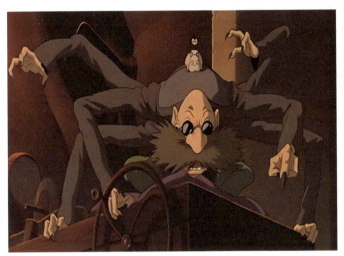

图2-22 《千与千寻》中的锅炉爷爷

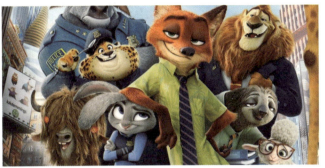

图2-23 《疯狂动物城》

2.3 动画角色造型的形式美法则

对人的视觉、错觉、记忆习惯的研究是视觉艺术领域普遍关注的问题。从审美与生活的千差万别中总结出可循的规律，并运用到动画角色造型中来，对形式美法则的研究、应用、训练是动画角色造型设计与表现的必经之路。我们对动画作品中表现出来的"雅典""现代""温情""酷"等视觉感受与评价，或者那些"有意味的形式"美感，都源于设计师对形式美法则恰到好处的驾驭能力。

将形式美法则运用到动画角色造型设计中，有助于我们创造具有形式美感的动画角色形象，也可以帮助我们对经典作品进行分析学习。形式美法则是造型实践的总结，并不是一成不变的法则。我们要多观察生活，从中提取最生动的造型因素，运用到设计中，成为动画角色形象诞生的契机和源泉。

2.3.1 动画角色造型中的对比

达到动画角色造型艺术效果的形式因素有很多种，但最常用的是对比。对比，不仅是一种造型手段，也是赏析、塑造角色形象的规律。只有将形象思维转化成具象的线条和形态，动画角色才能从文学脚本的"读"变成视觉画面的"看"。离开了对比，艺术的冲突性就会随之减弱，视觉冲击力也会随之降低。而视觉上的大与小、多与少，色彩上的强与弱等造型手段的运用，可以使角色造型更具特色。

1. 大与小的对比

大与小是相对的，相对于一定的空间尺度而言，如没有空间的限定，也就没有了大与小的概念。动画角色中通常将头部夸大，身体缩小，因为头部有眼睛、嘴巴等能够传达情感的元素。因此，在一定空间内，改变某个部位所占比例的大小是动画角色造型设计中最为直观的设计方法。例如，日本漫画风格的角色，一般会放大眼睛的比例（图2-24），缩小鼻子和嘴巴，从视觉上看，就形成了强烈的

图 2-24 日本漫画风格的角色

对比。这种设计的作用是通过放大眼睛有意识地引导观众关注眼睛。眼睛是心灵的窗户，强化眼睛的作用可以让角色更加有魅力，特别是女性角色，可以增加温婉、楚楚可怜的角色气质。

2. 多与少的对比

多与少强调了一个"量"的概念，在一定的空间尺度中，"量"的多少，往往是造成疏密、强弱等视觉效果的手段。如图 2-25 所示，多与少的应用造成画面的疏密关系；而如图 2-26 所示，多与少、大与小的应用，产生画面的主次关系（选自《美国插画年鉴》）。

3. 色彩的对比

在角色造型设计中，色彩设计是表现视觉冲击力的有效手段。在角色设计合理的同时，巧妙运用色彩搭配的手段（明度对比、色彩冷暖、着色面积），凸显主色调在角色整体造型中的艺术表现效果。在《哪吒闹海》（图 2-27）中，哪吒重生时肩披桃红色的披肩、身穿绿色的战袍、脚踏风火轮、手提红缨枪的造型，在色彩的选择上既有荷叶的绿色，又有火的赤色，而"红配绿"在我国民间美术色彩体系中是很常见的，强烈的色彩对比更加贴合中国传统的审美标准，也使人的视觉感受获得最大限度的满足。

图 2-25 疏密关系的对比

图 2-26 主次关系的对比

图 2-27 《哪吒闹海》中的哪吒

4. 强与弱的对比

强与弱的对比在动画角色造型中可随着设计意图的表达而转换，形体的大小、色彩的强弱，都是视觉加强或减弱的原因。如《恐龙当家》（图2-28）中的迷惑龙阿洛与人类小男孩在体型大小上相差明显，人类小男孩表现得很弱小；而迷惑龙阿洛遇到霸王龙时，迷惑龙无论在个头还是形体方面都显得很渺小和柔弱。因此，角色在故事中的强弱是随着剧情的发展而变化的，比较对象发生了变化，角色的强弱也会随之发生变化。

图2-28 《恐龙当家》中的迷惑龙阿洛与人类小男孩

2.3.2 动画角色造型中的因繁就简

在艺术创作中，若没有对生活中的自然物象的删减和提炼，就不可能创作出生动、感人的形象。生活是取之不尽的艺术创作的源泉。在生活中"提取"素材，也就是艺术创作的过程。将生活中的物象通过取舍、删减等艺术手段的处理，可以塑造出各种不同性格的动画角色。

在动画角色塑造中，应删减一切与性格塑造无关的因素，加强能够塑造性格、传递角色身份的特征因素，使形象从平庸中剥离出来。提取典型的因素与细节，舍弃无关的因素，利用动画角色形象中仅有的线条、形态传递情愫，这就是"加强"与"减弱"的运筹，是因繁就简的基本法则。《三个和尚》（图2-29）可以说是简练处理手法的典范，简单的线条勾勒造型，三原色的配色，极度简洁的背景，让一切琐碎都在画面中消逝，却并不会让人感觉单调。

在系列动画片的造型设计中，其角色的塑造也像具有相同遗传基因的孩子一样，有着诸多相同、相近、相区别的造型元素，使得整个影片中的角色在整体风格统一的前提下，又具有不同的形象与个性特征，如图2-30所示。

图2-29 《三个和尚》

图2-30 《辛普森一家》

2.3.3 动画角色造型中的幽默、滑稽

幽默是一种常见的而且有鲜明文化特征的艺术形式。从造型范畴来说，幽默与滑稽不是造型手段，而是通过这种形式可以强化动画片的叙事效果。这就要求设计者在角色设计中传递幽默与滑稽的信息，从而使观众对动画情节的表达有进一步的理解，增强吸引力。

角色的幽默感通常来自角色本身的性格设计，例如，通过角色幽默的行事风格、台词、语调等因

素增加动画片的幽默感；通过角色造型的夸张设计和角色动作、表情来体现。因地域文化的差异，东西方的幽默元素呈现出不同的效果。好莱坞的动画常通过角色极具视觉冲击力的夸张表情和动作深化幽默情节，形成了美国式幽默，如动画片《海绵宝宝》（图2-31）中海绵宝宝的表情设计得夸张又到位，很好地诠释了角色乐天派的性格特征；《三个和尚》等中国动画更多注重的是意境之美；《渔童》（图2-32）通过中国传统绘画艺术为中国动画片的制作赋予了浓重的民族色彩，在表现反派角色时采用丑陋的外形设计，在滑稽的语言和音调上体现反派角色的尖酸与刻薄，用含蓄、内敛的方式表达幽默、滑稽，更加符合中国人的审美观，弘扬用勤劳和智慧获得财富、正义终将战胜邪恶的民族精神。

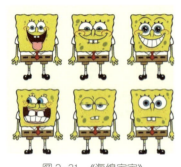 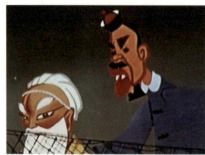

图2-31 《海绵宝宝》　　　　　　　图2-32 《渔童》中的反派角色

2.4　不同地域动画角色造型风格赏析

由于设计师创作思维方式的差异性，其作品的艺术风格及表现形式也存在差异。以语言表达思维为例，东方文化强调迂回含蓄地解释客体，而西方文化注重直接坦率地阐述客体。因此东西方动画艺术的表现形式与风格也截然不同。

2.4.1　北美动画角色造型风格

北美动画角色造型风格最具代表性的是美国和加拿大。美国动画角色的独特性使得美国动画片出现了很多明星角色，如唐老鸭、米老鼠、怪物史莱克、小丑鱼尼莫等。在造型设计上，这些角色各具特色，相应的衍生品让动画角色渗透到我们生活的每个角落。造型设计夸张变形是美国动画的显著特点，通过将角色的身材比例、表情、服饰、动作进行夸张变形赋予角色情感，以增强叙事效果。幽默元素是美国动画不可缺少的调味剂，以迪士尼推出的动画角色为代表，其诙谐幽默的表演形式获得了全球观众的认可和喜爱。

加拿大和美国有着相似的文化背景，其动画发展在一定程度上受到美国动画文化的影响，但加拿大动画的实验精神在世界动画领域留下了浓墨重彩的一笔。20世纪30年代末加拿大国家电影局创建，为众多优秀的动画先锋人才提供了创作的平台，创作出一批优秀的实验动画片。如天才动画大师诺曼·麦克拉伦一生创作了近六十部动画短片，赢得了147个国际大奖，他创作的《邻居》（图2-33）、《椅子》（图2-34）等动画短片，用真人定格拍摄的方式传达了对世界和平与自由

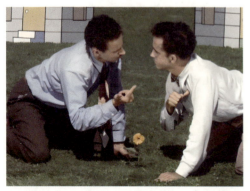

图2-33 《邻居》

平等的渴望；《老人与海》（图 2-35）则通过油画等艺术形式带给观众一场别开生面的视觉盛宴。

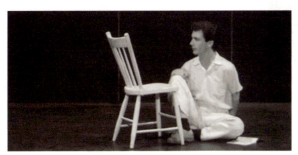

图 2-34 《椅子》

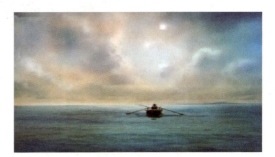

图 2-35 《老人与海》

2.4.2 欧洲动画角色造型风格

欧洲的动画有着悠久的历史，与美国、日本的动画相比，欧洲动画用带有诗意的哲理与艺术感替代了世俗的商业气息。因地域的不同，欧洲动画角色造型表现出明显的差异，西欧的绘画风格淡雅细致，而东欧的绘画风格粗狂概括。

欧洲动画蕴含了艺术家强烈的艺术个性，在形态上不断尝试使用不同媒介与表现手法。由于政府的经济补助，使得欧洲动画艺术家可以在表现形式上不断创新，不需要把收回投资和盈利作为根本目的，因此欧洲动画具有极高的艺术性、文化性、实验性和探索性。例如，法国动画《疯狂约会美丽都》（图 2-36），画风细腻，角色形象丰满，特色鲜明，如果没有认真观看整部影片，很难想象一个矮小的跛脚老太太苏珊和三位失去青春的"美丽都三人组"竟是影片的主角。《昆虫总动员》（图 2-37）是一部想象力爆棚的动画影片，整部影片没有对白，用 3D 形式呈现近乎真实的昆虫微观世界，将动画与实景拍摄相结合，使整体风格真实自然、恰到好处。在角色的造型上，片中主角昆虫物种丰富，从外形上看，其设计与真实的昆虫极为相似，但通过生动的表情设计使其情感细腻到位，笨拙的蜘蛛、卖萌的瓢虫、精明的蚂蚁，让人忍俊不禁。据片方透露，用于该片营销宣传费用上的投入几乎为零，可见"酒香不怕巷子深"，同时也体现了欧洲动画的纯粹性。

图 2-36 《疯狂约会美丽都》

【视频 2-2】

图 2-37 《昆虫总动员》

在欧洲的独立动画片中，角色设计层面还存在突出的"符号化"特征，这类角色传达的重点是"人性"，而不是"性格"，如德国动画短片《平衡》（图 2-38）中的所有偶人在外形上没有任何区别；阿根廷动画短片《雇佣人生》（图 2-39）中的角色无论男女，五官看上去都很相似。这些短片中的角色，实际并没有考虑角色之间的区别，也没有人物性格上的考量，突出表达的是"人性"本身。

图 2-38 《平衡》

图 2-39 《雇佣人生》

2.4.3 日韩动画角色造型风格

日本动画的造型特点和风格走的是"写实主义"与"半写实主义"路线，对角色造型设计和背景的描绘都是以实景为基础。日本动画的配色唯美，装饰风格显著，角色五官都有大眼睛、小鼻子、小嘴巴等特点，在身材比例上也追求完美的 8 头身。这样的设计很容易让观众对其画风产生好感。如图 2-40、图 2-41 所示分别是日本动画导演宫崎骏、今敏的作品。

图 2-40 宫崎骏导演的《龙猫》

图 2-41 今敏导演的《千年女优》

韩国动画也较为重视人物形象设计和画面色彩的视觉传达效果，从这一点来说，韩国动画的创作理念和日本有相似之处。相对于日本动画，韩国动画角色形象更加突出可爱、时尚的特点，动画的风格更为简洁、感性。

2.4.4 中国动画角色造型风格

中国动画角色造型风格根植于中国"民族化"的文化土壤中，早期的中国动画角色造型继承了传统风格，尤其吸纳与借鉴了中国绘画艺术的精髓，因此在 20 世纪 80 年代的国际上形成了别具一格的"中国动画学派"。从 20 世纪 20 年代万氏兄弟的第一部动画片《舒振东华文打字机》到《大闹画室》和《铁扇公主》（图 2-42），再到五六十年代的动画黄金时期出现的《骄傲的将军》（图 2-43）、《小

图 2-42 《铁扇公主》

图 2-43 《骄傲的将军》

蝌蚪找妈妈》《大闹天宫》等,奠定了"中国动画学派"风格。在 20 世纪 80 年代中国动画复兴阶段出现的《三个和尚》(图 2-44)、《黑猫警长》(图 2-45)等动画片,把中国的"民族化"展现得淋漓尽致。党的二十大报告提出:"培育创新文化,弘扬科学家精神,涵养优良学风,营造创新氛围。"近年来,随着国家对动画行业的扶持力度越来越大,中国动画在制作手段和软件技术方面都有较大创新,剧情和角色性格的表达更加与时俱进。《西游记之大圣归来》(图 2-46)、《哪吒之魔童降世》(图 2-47)等高票房的动画电影,虽然依旧以中国传统神话故事为主线,但在角色的设计上既保留了中国传统文化的精髓,又加入了现代流行元素;在角色性格塑造上,强调角色的自我觉醒,给当代为追求自己的理想的人们以鼓励和力量。

图 2-44 《三个和尚》

图 2-45 《黑猫警长》

图 2-46 《西游记之大圣归来》

图 2-47 《哪吒之魔童降世》

角色造型风格的形成,得益于对创作主旨的心领神会,以及对材料、技术的把握。20世纪"中国动画学派"的作品非常注重材料对角色造型的影响,如《猪八戒吃西瓜》(图2-48)采用民间剪纸的艺术形式,《小蝌蚪找妈妈》(图2-49)采用中国水墨画的风格;《神笔》(图2-50)则是基于木偶戏的元素设计的角色形象;《天书奇谭》(图2-51)中的角色造型则充分吸收了中国木版年画的艺术造型元素。

在设计元素方面,中国动画的角色造型充满了中国传统文化印记,如《骄傲的将军》(图2-52)中,将军的形象设计借鉴了中国京剧脸谱的设计;《三个和尚》(图2-53)中,三个和尚的动作设计借鉴京剧表演元素;《九色鹿》(图2-54)中,九色鹿的角色造型及配色取材于我国敦煌壁画中动物的形象。

图2-48 《猪八戒吃西瓜》

图2-49 《小蝌蚪找妈妈》

图2-50 《神笔》

图2-51 《天书奇谭》

图2-52 《骄傲的将军》

【视频2-3】

【视频2-4】

图2-53 《三个和尚》

图2-54 《九色鹿》

动画艺术的基本特征决定了它不是以表现现实中的真实事物为目的，无论是文字还是视觉造型，都是充满想象的。爱因斯坦说，第一度空间指线，第二度空间指平面，第三度空间指立体，第四度空间指超越现实的幻想世界。那么，动画造型艺术是否应属于超越现实的第四度空间呢？

巴尔扎克说，才能最明显的标志是想象力。他还说过，艺术是神圣的"谎言"。动画造型艺术所研究的一切造型法则、手段、形式的目的，是创造让人相信的"谎言"，一切故事中的角色都应该是充满幽默和想象力的艺术造型。

那么，想象力又是如何展开的呢？英国维多利亚时代的艺术家和哲学家约翰·鲁斯金曾说，我相信看比画更重要，我宁可教学生学习画画使他们热爱大自然，也不愿让他们观察自然仅仅为了学会画画。言下之意，他强调了练习绘画决非仅是获得技巧这么简单。投入地观察大自然、体验生活是一切艺术创作的源泉。尤其在当今社会，面对空前杂乱的视觉形象的泛滥，面对大量二手甚至三手图像（包括动画形象造型）对设计者的诱惑，从现实生活中来的、以个人方式加工而来的第一手视觉信息尤显可贵。

综上所述，动画艺术创作应该融合观察、体验生活以及造型语言的艺术处理与推敲，才能创作出富有活力的作品。

课后思考

1. 欣赏动画片《三个和尚》，并分析其造型设计运用了哪些设计手法？都是如何体现的？
2. 列举自己熟悉的两部动画作品（中外各一部），并分析其艺术造型特点的共性和区别。
3. 以拟人的设计手法设计一组形态特点对比强烈的动画作品。
4. 欣赏阿根廷动画短片《雇佣人生》，分析其动画风格的特点。

【视频2-5】

第3章　影视动画的制作

本章要点

二维动画与三维动画制作过程的差异性。

课程要求

1. 掌握二维动画制作前期各环节的具体内容。
2. 掌握三维动画制作中、后期各环节的具体内容。

本章引言

影视动画是一种建立在影视思维基础上的艺术，通过影视视听语言来展现动画世界的魅力，但同时又是一种技术。影视动画是艺术与技术的完美融合，是人类奇思妙想和巧夺天工的完美统一。

追溯动画发展的历史，二维动画是存在时间最长的动画类型。从 1906 年第一部动画影片《滑稽脸的幽默相》（图 3-1）上映以来，二维动画历经了多次的技术发展与变革，如 1907 年，美国人斯图亚特·勃拉克顿发明了定格拍摄法，开启了二维动画片新的制作方式；1915 年，易尔·赫德发明了赛璐珞胶片，以其取代以往的动画纸，使动画制作有了分层的概念；1937 年，美国动画长片《白雪公主》（图 3-2）上映，让动画这个之前只是电影上映前的暖场小短片，成为电影的主要类型之一；1960 年，"有限动画"概念出现，动画制作的工业化，让日本动画实现了节省制作时间和人力成本，并成为其重要文化传媒产业；1967 年，《小蝌蚪找妈妈》（图 3-3）让中国水墨动画屹立于世界动画之林，形成了具有鲜明特点的"中国动画学派"。

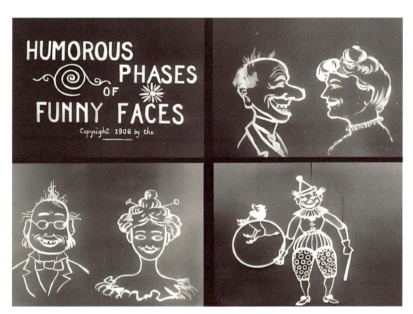

图 3-1 《滑稽脸的幽默相》

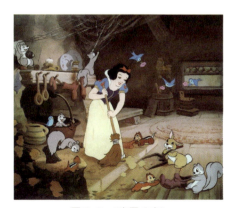

图 3-2 《白雪公主》

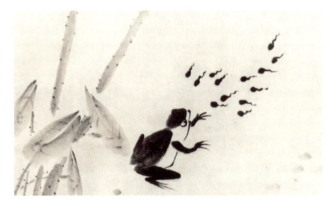

图 3-3 《小蝌蚪找妈妈》

3.1 二维动画制作流程

传统的动画制作流程一般分为前期、中期、后期制作 3 个阶段。动画前期制作的工作主要包括文字剧本创作、造型设计、场景设计、分镜头剧本创作等；中期制作工作主要包括镜头设计稿、原画绘

制、动画绘制、描线、上色等；后期制作工作主要包括合成（拍摄）、编辑（剪辑）、声音（配音），以及影片的输出（洗印）等。

近二十年来，科学技术的不断创新和发展使二维动画的面貌焕然一新，特别是数字技术参与二维动画制作，使其制作技术和视觉艺术形式都发生了较大的变化。传统二维动画与数字二维动画的差异主要体现在中期阶段：传统二维动画制作中期的设计稿、原画与动画绘制、描线、上色等内容由动画师在纸上或赛璐珞片上完成，再使用定格摄影方式进行拍摄、合成、剪辑，步骤相对烦琐，人力物力消耗较大，在特效的表现上也相对有限；而数字二维动画的这些工作都是由动画师利用计算机及辅助设备完成的，能够实现所见即所得，上色也更加便捷，后期特效处理功能也十分强大。

3.1.1 前期

1. 构思与策划

（1）构思

动画创作构思是指用精练的语言描述将要制作的影片的概貌、目的，要充分考虑动画的工艺技术的可行性，以及将会带来的社会影响和商业效益。动画创作应主要从以下几个方面构思。

① 作品长度设置。是长片还是短片？是5分钟、15分钟，还是90分钟？整个作品的创作构思以时间来做整体规划。

② 组合技巧规划。根据整体时间的规划确定剧情结构形式，设计情节关键转折点，划分结构段落和高潮。

③ 拍摄手段的设计。由于拍摄手段的不同，在角色造型设计、风格设计、动作特点设计和讲述故事的手法等方面要符合选题，了解观众喜欢的类型，进行充分的市场调研工作等，这关系到一部动画片的成败；根据投资规模确定影片的制作风格、表现手法等，以及影片衍生产品的开发设计。

（2）策划

动画作品的策划是一种综合艺术。从整体看，绘画和电影是构成动画的基本元素，至少要做到等量齐观，如绘画与电影效果相结合的场面。

现代动画理论认为，动画电影首先是一种电影类型，所表现的是"画出来的运动"，强调电影语言的重要性。动画电影思维应该是一种什么样的思维方式呢？正如电影理论家克拉考尔所总结的那样，电影思维是"物质现实的复原"。动画电影是纯粹的人造世界，是虚化的现实。动画电影的思维应该从这个前提出发，将电影的时空观念、音画观念和蒙太奇观念在此基础上加以吸收运用，更好地用动画电影的思维方式来统帅电影语言和绘画语言。

2. 剧本创作

"剧本，剧本，一剧之本"，这是影视界对剧本的形象描述。一部影视作品能否成功，很大程度上取决于剧本的好坏。如果剧本故事空洞无物，剧本所倡导的价值观念不为观众所认同，那么这部影片在拍摄之前就已经注定了失败。动画片的创作同样建立在剧本的基础之上，它以文字的形式展示角色的台词、动作和思想，其中也包括服饰、道具和场景及分镜头的设计等。

目前，影视动画作品的剧本来源无外乎两种：一种是改编故事，另一种是原创故事。改编名著和传统题材通常比较常见，名著和传统题材故事早已深入人心，这样可以最大限度地降低风险，同时也

可以提高影片的创作效率，如中国优秀动画代表作品《铁扇公主》《大闹天宫》《金猴降妖》《哪吒闹海》等都是取自中国古典名著《西游记》《封神榜》，而《金色的海螺》（图3-4）、《渔童》《骄傲的将军》等均改编自民间故事。20世纪改编自神话题材的动画片大多对原著有着极高的还原度和尊重，是一批制作精良的传统题材动画片。近十年，中国动画市场上也出现了一批改编自名著和传统题材的动画，如《西游记之大圣归来》（图3-5）、《哪吒之魔童降世》《白蛇：缘起》等，表达的主题却更注重人性与时代的发展，虽然是传统故事，但讲述的是具有时代精神的现代思想。

与此同时，小说、漫画、游戏、童话等也是动画电影剧本改编的重要来源。党的二十大报告提出："实践没有止境，理论创新也没有止境。"李白、高适等诗人的诗篇，虽广为人知，但他们的生平故事却常常令人既感亲切又觉陌生。动画片《长安三万里》（图3-6）严格遵循历史发展脉络，在充分尊重史实的基础上，巧妙地填补了历史空白，通过艺术化的想象和设计，深刻展现了人物的生平经历与独特性格。以此传递独属于中国人的诗意与浪漫情怀，对传统文化进行全新的演绎与诠释。

图3-4 《金色的海螺》

图3-6 动画片《长安三万里》

图3-5 《西游记之大圣归来》

相比改编故事，原创故事对于观众则更加新颖，且设计上可以天马行空。迪士尼动画的成功，一方面在于高质量的视觉效果呈现；另一方面在于迪士尼敢于尝试创作新故事，如《冰雪奇缘》（图3-7）中表达的不再是王子与公主之间的爱情，而是表现了家人的爱、朋友的爱以及对自己的爱；《疯狂动物城》（图3-8）里通过兔子"朱迪"传达了坚持梦想、打破偏见的主题；《寻梦环游记》（图3-9）传达了平和的生死观，用"在爱的记忆消失之前，请记住我"等台词直击观众内心最柔软的地方。

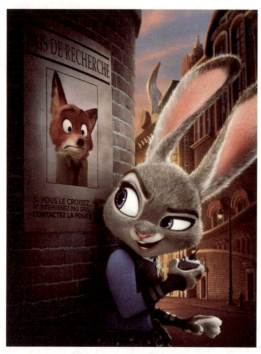

图 3-8 《疯狂动物城》

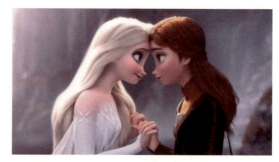

图 3-7 《冰雪奇缘》

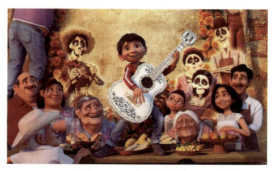

图 3-9 《寻梦环游记》

3. 角色设计

角色是二维动画中视觉的主体。角色设计成功与否对于整部动画片有着决定性的影响，角色设计上的色彩、线条等能起到带动整部作品视觉风格的作用。一部动画片中的角色往往承载着创作者的情感与期望，优秀的角色能将动画导演的思想、情感及价值观通过故事传达给观众，观众对角色故事的理解和认识，会产生共鸣与思考，使作品中的角色深深烙印在观众内心，从而达到角色设计的最终目的。

角色造型设计是动画前期工作的重要一环。在常规的动画制作流程中，角色造型设计步骤主要是根据文字剧本创造出具体的角色形象，并将设计草图归纳整理成规范的造型范本，供其他环节的动画制作人员参考（图 3-10、图 3-11）。

图 3-10 我国第一部压线体育动画片《球嘎子》的角色造型设计稿

图 3-11 迪士尼《闪电狗》的角色造型设计稿

影视动画中的角色设计不仅仅体现在造型设计上，一个成功的角色设计应具有独特的人物性格，有血有肉，让观众感同身受，从而产生共鸣，真正让角色与整个动画故事完美融合，推动故事情节的发展。从角色造型设计稿中我们可以看出设计师对角色的理解，《寻梦环游记》（图 3-12、图 3-13）中用动作和神态的夸张表现出了奶奶这个形象顽固、易怒、多疑的性格特点，哪怕是片中的骷髅角色

图3-12 《寻梦环游记》中奶奶的角色设计

图3-13 《寻梦环游记》中骷髅的角色设计

也尽可能地运用面部骨骼结构的特点表现出其精神面貌，可见角色设计不仅局限于角色的外在表现，更是内心世界的体现。

动画影片《喜羊羊与灰太狼之喜气羊羊过蛇年》（图3-14）羊羊的主要造型盔甲装，沿用了角色本身代表的颜色和符合角色性格的线条。设计上，在固有的特点中求突破，为了使角色看上去更加帅气有型，设计师把羊羊的身体变得更修长，并且在鞋子和配饰的设计上也更加精美。而且每个角色的性格及特征都跟整个故事结构紧密地结合在一起，推动着剧情的发展；而神舟的原型则是参考了中国古代建筑（图3-15），内部设计沿用了现代扭蛋机的结构，再与现代高科技结合，如悬浮的巨型机械臂和自动显示屏等，呈现出科幻感。

图3-14 《喜羊羊与灰太狼之喜气羊羊过蛇年》中羊羊造型、表情、动作设计

图3-15 《喜羊羊与灰太狼之喜气羊羊过蛇年》中神舟的造型设计

4. 场景设计

场景设计是和造型设计同步进行的前期设计环节。设计人员通常会根据剧本绘制一些简单的场景气氛图或概念图，得到导演认可后，再进一步细致刻画剧本中所提及的重要场景和环境结构，最后按照分镜头画面绘制准确详细的动画背景图。优秀的动画场景设计不仅在视觉上让人大饱眼福，还能通过场景设计体现动画的信息，如独特的地域风貌、时代特点、时空特征，拉近观众与动画电影之间的距离，让观众有身临其境的感觉，给观众情节或气氛上的暗示。场景设计为角色的表演提供了场所，为动画影片组建了最重要的空间造型元素。同时，场景设计对动画电影角色形象的塑造与烘托、对故事情节发展的氛围营造起到重要的作用。

例如，《喜羊羊与灰太狼之喜气羊羊过蛇年》的许多场景设计当中，首先应了解导演需要什么类型、风格和种类的场景，这是中心步骤，然后每一步工作都要围绕这个中心去设计。例如狼堡战舰（图3-16），在开始设计之前，就需要知道它有什么功能，谁来使用，有什么剧情，并且需要大量相关战舰的资料作为设计参考。

图3-16 《喜羊羊与灰太狼之喜气羊羊过蛇年》的场景设计图

场景设计包括平面坐标图、立体结构图、鸟瞰图、色指定图等。同时要考虑各种特殊效果和不同影调之间质感、灯光、雾效等动画元素之间的协调关系。

光影赋予了物体形态，是场景中的关键表现因素。场景中的空间、结构、色彩、质感、时间等都需要依靠光影来表现。此外，色彩是场景表现的另一重要因素，色彩刺激视觉，不同的色彩组合给人不同的心理暗示，引起观众的共鸣。日本动画大师宫崎骏的《龙猫》（图3-17）的场景设计图，光影和气氛恰到好处。

图3-17 《龙猫》的场景设计图

在动画场景设计中,导演通常会利用场景造型元素的视觉特征传达某种象征意义,体现自己的创作意图,同时对情节的表现也有一定的渗透和加强的作用。《埃及王子》(图3-18)中雄伟的宫殿、神秘的金字塔、高大的狮身人面像,体现了皇权至上、埃及法老唯我独尊的角色地位,同时也暗示了奴隶被压迫的悲惨境地。

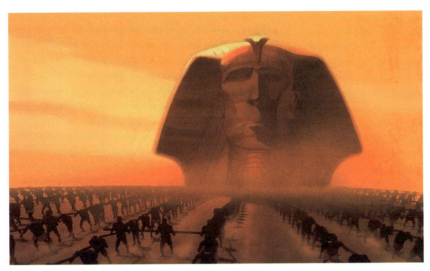

图3-18 《埃及王子》的场景设计图

5. 分镜头设计

在动画片在拍摄之前,导演通常要根据剧本绘制出分镜头。分镜头也称故事版,是指将剧本描述的故事情节、角色动作、场景、声音、镜头运动及时间设计等要素通过绘图的形式表现出来。分镜头是动画片特有的剧本形式,它是以文学剧本为依据,通过画面和文字示意来表达剧情,是动画制作的具体指导环节(图3-19)。一部动画影片由若干分镜头组成。导演会根据需要将每个镜头画面绘制到分镜头表格中,并在表格里标注镜头编号、镜头持续时间、场景编号、角色动作说明及镜头动作说明、

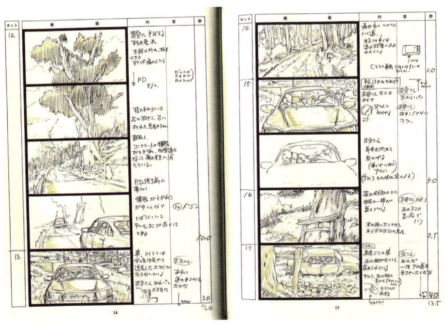

图3-19 《千与千寻》的分镜头设计稿

台词、音效等。静态分镜头一般情况下是一个镜头对应一个画面，但对于角色产生明显位移或镜头中场面调度或机位移动的情况，也可就情况扩大绘画范围描述镜头运动或用多个画面表现一个镜头。

随着现代技术的不断提高，动态分镜头应运而生。它可以将分镜头画面对应的信息以视频的方式呈现，使动画中后期的制作更加方便、快捷。动态分镜头能够将静态分镜头画面中的镜头运动、镜头持续时间、角色的基本动作以及台词和音效在视频里非常明确地展现出来，这使得动画制作者可以直接在已有动态分镜头的基础上进行动作的细化、上色等。现在市面上制作动态分镜头的软件有很多，如 Toon Boom Storyboard、Mental Canvas 等。

3.1.2 中期

传统二维动画制作的中期包括设计稿、原画与动画绘制、动检、描线、上色，这些内容由动画师在纸上或赛璐珞片上完成，再使用定格摄影方法进行拍摄、合成、剪辑。

随着无纸化动画的普及与发展，传统二维的手绘工具，如动画纸、定位钉、透写台、规格框、摄影表逐渐被淘汰。计算机软件中的画布取代了动画纸，时间轴取代了摄影表，绘图板取代了动画工作台，传统二维动画的绘制与制作工具几乎全部移植到了计算机及其辅助设备上。数字动画工具的发展使动画的制作变得更加便捷，动画师可以直接修改，所见即所得，上色更加快捷，后期特效功能也更加强大。

1. 设计稿

分镜头之后是设计稿，设计稿也可以看作是放大的分镜头，它的张数与分镜头一样。目的是满足原画师与背景师需要的画面信息。如果没有设计稿，原画与背景将没有参照，导致画面角色的活动与背景分离。设计稿是连接背景绘制人员和原画师的关键桥梁。

2. 原、动画师的工作

（1）原画师的工作

传统二维动画原画师的工作是根据分镜头的要求，在设计稿的基础上，把静态的画面变成动态的画面。但在整个运动画面中，原画师只负责设计动作的起止和转折的那部分关键动作的画面，并把握动作时间长度与节奏。时间长度与节奏的控制是通过设定画面时间、标出轨目、画幅分层、填写摄影表等具体环节表现的。

随着计算机技术的日新月异，现在的二维动画制作流程中有了动态分镜头存在，让二维动画片的制作和表现更加快捷、高效，原画师的工作完全可以在前期的动态分镜头中进行设计，这样动态分镜头视频可以较全面地表现出动画片的雏形，其中包括角色的关键动作、持续时间、镜头的拍摄、角度调整以及调度等内容。

（2）动画师的工作

动画师的工作难度较原画师要小一些，主要负责按照原画师的原画稿所规定的动作范围、要求将原画之间的过渡动作补齐。当然在绘制过程中，动作所具备的节奏和弹性都要靠动画师巧妙地设计中间画的间隔时间来体现出来。如图3-20所示，原画师绘制①和⑦两个动作状态，而动画师则需要绘制②至⑥所有动作状态。

（3）摄影表

摄影表是记录动画片一个镜头中动作时间的表格。通常由原画师或原画执行导演来编写。传统动

画的制作工艺，是把动画画稿放在摄影机下的平台上，摄影机被安置在可以上下滑动的金属杆上，镜头朝下拍摄画稿。摄影师按照摄影表的编排，把画在赛璐珞片上的画稿一张一张地拍摄下来。摄影表（图3-21）以镜头为单位，内容包括镜头号、规格、长度、每张画的格数、分层、拍摄要求、台词、音效等。现在多数动画片已经不用摄影表拍摄，而采用电脑合成，一般背景层为所有层的最底层，层数没有限制（图3-22）。有些二维动画软件最多可以分100多层。

图 3-20　动作状态设置

图 3-22　背景分层

图 3-21　摄影表

3. 描线

在传统二维手绘动画的制作环节中，描线是必不可少的一步。原、动画师在绘制动作图时，线条通常会比较随性，甚至会出现角色形象"跑形"的现象，这样的图稿不能直接用于最后的成片，需要将线条、造型等进行调整归纳，用彩色铅笔标出阴影线边缘等，这一步骤被称为描线（图3-23）。描线时要求画面干净，线条流畅规整、粗细均匀，保持造型统一。描线虽然烦琐，但在一部动画片的制作中，它会直接影响成片的画面效果。

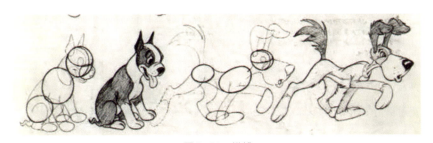

图 3-23　描线

4. 上色

动作图全部完成后，要根据造型设计时的色指定图在专业动画软件中填涂颜色，这一步骤称为上色（图3-24）。上色时要确保色彩与色指定图标注的色彩准确一致，完成每张线稿的上色工作后，要认真检查，避免出现漏色、错色的现象。

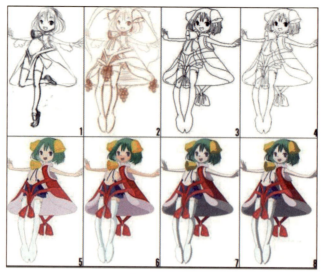

图3-24 上色

5. 二维动画制作软件

随着无纸化动画的普及与发展,当前市场占有率较高的二维动画制作软件主要分为两种类型:第一类是以传统手绘制作为主要制作方式的二维动画软件,属于辅助类制作软件,其二维画面运动的方式主要靠传统的逐帧绘制来实现;第二类软件便捷度较高,通过设置关键帧,软件自动生成中间帧从而实现角色动作的运动,属于自动生成动作的直接制作类软件。这类软件的动作表现力虽不及辅助类制作软件,但极大地节省了人力物力,并在一定程度上影响了动画片动作的创作风格。

辅助类制作软件主要有 Animo、Retas 等。将以镜头为基础的画稿按照顺序导入,模拟出类似草稿的线稿层,根据色指定图为每一张画稿上色。通过软件进行上色的画稿色彩均匀,一致性较高,解决了因人工上色色差大、线稿力度不均导致画面质量不稳定的问题。按照摄影表顺序编辑每张画稿的拍摄方式,并添加虚实、淡入淡出、调色等特效。特效功能的介入改变了传统手绘二维动画制作方法烦琐、工作量大、效果不佳的局限,让动画特效的制作既省时省力,效果又成熟丰富。由此可见,辅助类制作软件的应用使二维动画制作便捷且高效,增加了画面效果。直接制作类的二维动画制作软件主要有 Flash、Moho 等。

二维动画制作软件实现了二维动画的高效制作,同时一些特有的风格也随之形成,如矢量图风格和 MG(motion graphic,动态图形)风格。矢量图是使用数字方式描述由曲线和色块组成的图,其线条和色块之间不是一体的,可以进行绘制、编辑、动画制作。该软件可自动生成动画效果,通过设置关键帧即可完成动画角色的移动、旋转等动作,通过这类制作软件的骨骼绑定系统、连带关系、典型口型动画等功能,使动画的制作更加趋于自动化、一体化。MG 风格的动画以扁平风著称,可以通过绑定骨骼、设置关键帧的方式通过 After Effects 软件来实现,能够与多元化的艺术设计风格混搭,是数字二维动画的代表类型。MG 风格的动画因简洁的表现形式多用于制作科普类型的动画,《一百个扁平化世界著名建筑》(图3-25)融合了动画电影与图形设计语言,基于时间流动而设计形成的视觉表现形式,具备较强的包容性。随着二维动画制作软件的不断发展,现在越来越多的动画师在创作中加入了这种艺术形式。

图 3-25 《一百个扁平化世界著名建筑》

3.1.3 后期

动画画面基本完成后,便进入后期制作阶段。首先要根据分镜头剧本的要求,在专业动画制作软件中将角色动画和背景图拼合在同一个画面中,使动画画面完整。然后在后期特效软件中为动画画面增加光影、音乐等特殊效果并加以剪辑输出。

1. 合成

合成的职责是将背景、前景、动画等各层以及特效结合在一起,形成完整的视听效果。在影视作品尤其是影视动画中,我们经常会看到一些美轮美奂、魔幻迷离的视觉特效,它们丰富了影片的表现性和造型性,使其更具观赏价值。特效的产生离不开影视合成,合成是对素材进行艺术性的组合与加工,使之在视觉上有所改变,符合创作意图或形成新的影像,这种加工不但是影像本身的改变,而且是视觉空间意义上的改变。早期的传统胶片在后期阶段剪辑和合成是分离的,剪辑在剪辑台上进行,合成是在特技摄影台上或者在洗片、印片的过程中进行。而在当今的数字化时代,剪辑和合成往往被安排在一个系统中,并且经常交叉进行。例如,一段素材先进行粗剪,然后进行特技合成,合成结束后编入片子进行精剪。数字化影像合成技术为我们创造出了更为神奇的世界。

影视后期合成是一门艺术,也是一种技术,它需要强大的软件和硬件的支持,目前比较常用的剪辑软件有 Final Cut Pro、Premiere 等;常用的后期特效软件有 Motion 5、After Effects 等。

2. 配音、混音

动画片的配音与其他影视作品的配音有所不同,为方便对角色的口型和神态进行调整,动画片一般采用前期配音的方式。配音是对动画角色的"二次塑造",配音效果的好坏直接决定角色是否生动传神,能否深入人心。配音是一种表演,动画史上的诸多经典声音给人们留下了深刻的印象。《哪吒之魔童降世》中的太乙真人(图 3-26)操着一口四川方言与角色诙谐幽默的性格匹配得恰到好处,更加生动贴切地展现了角色的性格;《宝莲灯》(图 3-27)首次采用电影演员为动画角色配音,熟悉、生动的声音令动画角色栩栩如生、个性十足。

图 3-26 《哪吒之魔童降世》中的太乙真人

图 3-27 《宝莲灯》

动画片中的音乐、音响则要通过混音合成来完成。音乐包括主题歌、插曲、片尾曲等，音乐的节奏旋律和歌词要符合影片的主旨。迪士尼动画片《寻梦环游记》（图3-28）就是以男主人公米格的音乐梦想为主线展开的，音乐贯穿于影片始终，自然流畅，主题曲《Remember me》《Everyone Knows Juanita》《Un Poco Loco》等的旋律余音绕梁，令人难忘。动画片创作者为了能让观众享受最好的电影配乐，往往会聘请音乐家来谱曲创作，并由一流的交响乐团来演奏，如日本动画导演宫崎骏的《千与千寻》（图3-29）、《龙猫》《天空之城》等动画片均聘请音乐大师久石让作曲，同名的动画插曲让动画情节更加深入人心，同时也形成了一批优秀的电影原声音乐。音响就是各种效果的声音，如风声、雨声、脚步声、开门声、爆炸声等。把这些声音和画面结合在一起，再请冲印公司合成制作出带有完整声音的视频。音乐、音响是烘托动画片气氛的重要手段。

【视频 3-1】

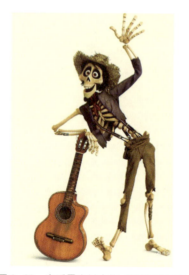

图 3-28 音乐贯穿其中的《寻梦环游记》

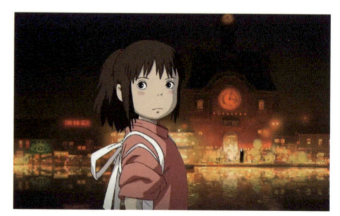

图 3-29 《千与千寻》

3. 剪辑、输出

动画片作为影视艺术的一种形式，要在剪辑台上完成二次创作，要用影视蒙太奇手段来组织时空，完成叙事。随着数字媒体技术的发展，传统的用剪刀剪接胶片的方式已经被计算机非线性编辑所取代。非线性编辑不但使剪辑变得灵活自如，而且丰富了剪辑手段，丰富了动画片的时空串联方式。与其他影视作品一样，动画片的剪辑要恰当地选择剪辑点，要保证镜头组接的逻辑性和主体动作的连贯性。镜头组接的节奏要与动画片的情绪节奏保持一致，时空转换要自然，叙事结构要清晰。

例如，动画片《狮子王》中交代辛巴长大的过程就突破了传统的镜头剪辑方式，镜头横移跟着辛巴、彭彭和丁满悠闲地向前走动，伴随着舒缓的音乐，辛巴的外貌开始慢慢变化，实现了由少年到青年的转变（图3-30）。整个镜头一气呵成，既保持了节奏和情绪上的一致性，又巧妙地实现了时空的转换。剪辑的实质就是用蒙太奇思维来讲故事，通过剪辑使原本杂乱的素材变得条理清晰，并能通过画面之间的组合产生"1+1>2"的观赏效果，这也是蒙太奇的魔力。剪辑分为粗剪和精剪，粗剪的目的在于把繁多的素材按照叙事结构连接起来，形成一个完整的样片，便于导演对片子做出修改和调整，样片通过之后再进行后期合成，最后精剪成片。

图3-30 《狮子王》中的镜头剪辑

3.2 三维动画制作流程

与传统的二维动画相比，三维动画可以更准确地表现角色和场景的空间感，给人更加真实的视觉体验。三维动画与二维动画制作流程的区别主要在于制作中期，制作前期和制作后期基本相似。制作前期需要完成的工作包括文字剧本编创、造型设计、场景设计、分镜头剧本的创作。制作中期的工作包括：建模（建造角色和场景的三维模型）、展UV（把立体的模型表面展开）、绘制贴图材质、制作表情库、绑骨骼、刷权重、设置控制器、设计动作动画、驾机位、渲染Laout（分镜头的镜头语言，相当于动态设计稿）、布灯光、粒子特效、做布料动力学、渲染系列图片。后期制作的工作主要包括剪接（编辑）、音效及动画片的输出等。

3.2.1 前期

二维动画与三维动画虽然在制作手法上存在很大差异，但动画制作前期的工作内容基本一致。由于二维动画和三维动画的制作手段不同，最终呈现的效果也不同，在前期准备时要特别注意三维动画的特点，有针对性地突出三维动画的优势。比如在创作文字剧本时，可以适当增加场面描写的比例，设计造型时应突出角色的结构特征，设计场景时多设计大场景，分镜头剧本中多增加镜头调度等。

3.2.2 中期

与二维动画相比，三维动画需要更高的技术支持。最初的手工制作模型、定格拍摄的制作方法，严格来说并不是真正意义上的三维动画艺术。传统动画的制作方式虽然能通过角色的动作交代剧情，但表情、微动作是无法有效实现的，因此在角色心理活动的构建上存在很大缺陷，如中国早期动画片《崂

图 3-31 《崂山道士》

山道士》等木偶动画角色的面部表情表达非常有限（图 3-31），人物角色动作机械僵硬，缺乏弹性和流畅性，角色表情单调，缺乏神采，不利于刻画人物的心理活动，场景设计也过于简单粗糙，没有质感。而以 Maya、3ds max 为代表的三维动画制作软件的出现，给了人们前所未有的视觉感受，使动画角色获得了新的生命。由于三维动画制作流程中的很多环节，如剧本创作、配音、混音、剪辑、输出等与二维动画的规律相同，所以本小节只介绍三维动画特有的几个主要制作流程。

1. 建模

建模是三维动画的专有名词。建模的作用在于对角色、道具和场景进行形状设计，为赋予材质做准备。建模主要包括角色模型和场景模型。

（1）角色模型

《冰雪奇缘》等动画都是用三维方式呈现在观众眼前的。第一个步骤就是角色建模，所谓角色建模，就是根据角色造型的平面设计图在三维软件中完成角色模型。以 Maya 为例，在建模过程中将前期设计的图片导入 Maya 中，调节成正面显示，按照图片比例进行大致的建模，确认好比例后再将角色的配饰等单独建模和组装。在这个过程中需要花费设计师很大心血，因为角色三维模型的质量直接关系到未来动画作品的完成质量。高质量的角色模型会为后面一系列工作打下坚实的基础（图 3-32）。

图 3-32 《冰雪奇缘》的角色建模

建模需要极强的想象力，要把场景中的物体设计得生动、有趣，达到真正来源于生活、高于生活的艺术效果。设计师要对现实生活中的情景进行提炼、归纳、总结，进而做出夸张和变形，以彰显动画的特点所在。

三维动画虽然能够准确模拟现实中的场景，但如果做到百分之百的真实也就失去了艺术创作的意义，正如照相对于绘画的影响一样，画得再逼真也不如照相来得真实。三维动画的优势仍然在于对角色的夸张提炼，只有夸张的造型才会得到观众的认可。如梦工厂出品的《小鸡快跑》（图 3-33）和《怪物史莱克》（图 3-34），影片中鸡和怪物的造型都是现实中没有的，而正是这些怪诞的造型使观众感受到了动画的乐趣。

三维动画中，角色造型除了造型本身要有特点外，还要使角色具备应有的神韵和动作特点，通过有个性的表情和人物动作，体现人物的个性和行为特征。《哪吒之魔童降世》的角色设计与制作过程如图 3-35 所示。

图3-33 《小鸡快跑》中鸡的造型

图3-34 《怪物史莱克》中怪物的造型

图3-35 《哪吒之魔童降世》的角色设计与制作

　　而蓝天工作室出品的《冰河世纪》中的角色造型却在试图运用一种漫画特点，以富有趣味的夸张变形来营造一种奇巧的美术风格：长毛象的头部极度夸张，鼻子异常粗壮，两只小眼睛嵌在鼻子两边，怪异的象牙使其整个形象滑稽可笑；小松鼠的嘴巴尖利而狭小，眼珠瞪起来几乎要挤出眼眶（图3-36）。这些造型在很多欧洲式的漫画中经常看到，但经过三维技术的塑造，创造出了一种另类的美感，与迪士尼的风格形成了巨大的对比，因而取得了很好的票房成绩。

（2）场景模型

　　场景模型需要根据场景设计图在三维软件中制作。搭建三维场景时，要同时考虑结构、材质、光线、摄影机位置等因素，它是打造一个环境空间的过程。

　　三维动画中的场景是动画故事展开的环境，需要创作者发挥想象力且符合故事特定的需求，一方面，必要的场景设计及气氛可以加强故事情节的表达；另一方面，在设计场景时，要通过场景中的景物的设计交代动画故事的时间、空间、背景环境等内容，到位的场景设计可以推动故事情节的发展。在场景设计过程中，要考虑到前后景的相互呼应、协调，前景的遮挡会使整个场景更有层次关系。在三维动画的镜头调度中，很多情况下需要对角色位置、视点焦距、镜头等进行调度，因此，场景设计需要进行综合考虑，并配合好镜头和画面的需要。法国动画短片《章鱼的爱情》（图3-37）中的场景采用三维的表现手法，呈现的是希腊著名的圣托里尼岛。

2. 灯光、材质贴图

　　三维动画之所以能够模拟现实世界的视觉感受，很重要的原因在于灯光、材质的运用。恰当地运用灯光可以使场景具有立体感和空间感，灯光形成的明暗有助于还原真实感、烘托环境气氛、塑造人

【视频3-2】

图3-36 《冰河世纪》中的松鼠造型

图3-37 《章鱼的爱情》中的场景

物形象。灯光在设计运用时要有一个完整的效果设计，要注意光线的方向、强度、冷暖色调对角色以及整个画面的渲染效果（图3-38、图3-39）。

图3-38 《海底总动员》中的灯光设计

图3-39 《虫虫特工队》中的灯光设计

另外，三维软件可以实现对物体真实质感的模拟，能够增加角色或场景的质感，这也是三维动画相较于其他类型动画的绝对优势。物体有了质感才会更加真实，画面的视觉效果才更具有表现力，如《机器人总动员》（图3-40）中主角瓦力的家（地球）是一片废墟，角色自身也锈迹斑斑，但在发现绿色植物的情节中光线温暖神圣，让人感觉充满希望。

图3-40 《机器人总动员》物体真实质感的模拟

课后思考

1. 以自己熟悉的生活场景编写一个情节跌宕起伏的故事，并将其改编成动画脚本或漫画。
2. 欣赏动画片《章鱼的爱情》，并分析三维动画制作软件有哪些优势？
3. 模仿你喜欢的动画片中的场景风格，并为你的动画脚本设计几个有代表性的场景。

第 4 章 动画题材的选择

本章要点

动画多样性题材的来源与类型。

教学要求

1. 了解动画题材的来源。
2. 了解动画题材的类型。

本章引言

动画历史已近百年,百年间,天上地下,过往将来,爱恨情仇……动画片已经演绎了我们所能设想的全部题材。

4.1 多样化的动画题材来源

4.1.1 动画题材的全球化

1937 年迪士尼的第一部动画长片《白雪公主》改编自《格林童话》,自此,神话、传说、童话成为动画题材的重要来源。以迪士尼动画为例,《木偶奇遇记》(1940 年)改编自卡洛·科洛迪的童话《匹诺曹的冒险》;《小鹿斑比》(1942 年)改编自菲利斯·沙顿的同名小说;《仙履奇缘》(1950 年)来自夏尔·佩罗与格林兄弟收集整理的童话;《爱丽丝梦游仙境》(1951 年)改编自路易斯·卡罗的同名童话;《小飞侠》(1953 年)改编自詹姆斯·马修·巴利的小说《彼得潘》;《小姐与流浪汉》(1955 年)以沃德·格林的短篇故事为原型;《睡美人》(1959 年)改编自佩罗和格林兄弟版本的同名童话;《101 忠狗》(1961 年)改编自多迪·史密斯的《第 101 只斑点狗》;《石中剑》(1963 年)改编自 T.H. 怀特同名小说;《森林王子》(1967 年)改编自吉卜林同名小说《丛林之书》;《罗宾汉》(1973 年)来自罗宾汉的古老传说;《奥利华历险记》(1988 年)改编自狄更斯的名著《雾都孤儿》;《小美人鱼》(1989 年)改编自安徒生童话……

20 世纪 90 年代前,迪士尼动画题材来源还局限于欧美文学作品,90 年代起迪士尼将眼光投向全球。《阿拉丁》(1992 年)取材自阿拉伯民间故事(图 4-1);《风中奇缘》(1995 年)借用印第安真实历史人物故事;《大力士》(1997 年)改编自古希腊神话(图 4-2);《花木兰》(1998 年)借鉴了中国民间乐府诗《木兰辞》(图 4-3);《海洋奇缘》(2016 年)则借鉴了南太平洋岛国神话(图 4-4)……

图 4-1 驾着飞毯而来的阿拉伯小伙阿拉丁

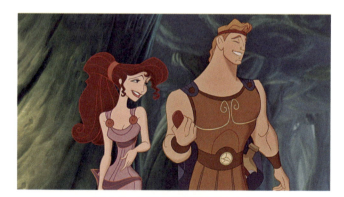

图 4-2 来自古希腊神话的大力士

图 4-3 东方神韵花木兰

图 4-4 波利尼西亚女孩莫阿娜

不仅迪士尼，梦工厂出品的动画影片《埃及王子》（图 4-5）、《功夫熊猫》（图 4-6）也分别是对古埃及文明和华夏文明的借鉴与吸纳。美国熔炉文化的包容性和文化输出的目的，共同推动了美国动画对世界各地民族神话故事的吸纳改编。不同民族题材在形式表象下体现的仍然是美国梦的精神内核。比如迪士尼演绎的木兰替父出征，既是为了救父，更是为了自救，这与中国原版故事中的花木兰替父从军的动机"孝"迥然不同。假小子型的花木兰在相亲考察中不能取悦媒婆考官，由此陷入对自我价值的怀疑。而代父从军正好为处于困境中的花木兰提供了实现个人价值的良机。花木兰的这一举动，既拯救了父亲，更实现了自我价值。迪士尼动画影片《花木兰》在东方题材和形式符号下，追求的依旧是对个人价值的充分认同和张扬的个人英雄主义。《花木兰》以中国传统乐府诗为题材，角色造型与场景颇具东方韵味，这些形式上的熟悉令中国观众倍感亲切，《花木兰》在收获丰硕票房的同时，也将追求突破、实现自我价值的美国精神一并输出给了中国观众。

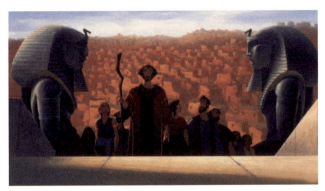

图 4-5 《埃及王子》

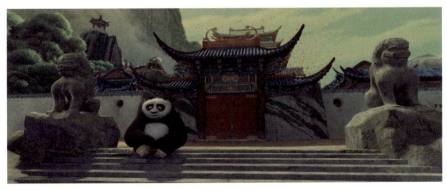

图 4-6 《功夫熊猫》

4.1.2　动画题材的本土性

本土传统神话故事是各国动画创作中相当普遍的题材来源。以中国动画为例，诸多代表作品都改编自神话故事，如《大闹天宫》（图 4-7）、《哪吒闹海》（图 4-8）。其他改编案例也不胜枚举：根据神话故事和民间故事改编的有《金猴降妖》《天书奇谭》《海螺姑娘》《雕龙记》《阿凡提的故事》；根据儿童文学改编的有《舒克和贝塔》（图 4-9）、《没头脑和不高兴》《小蝌蚪找妈妈》；根据新闻改编的有《草原英雄小姐妹》（图 4-10）等。因为政策导向和导演群体倾向，

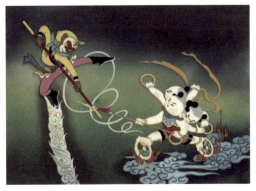

图 4-7 《大闹天宫》

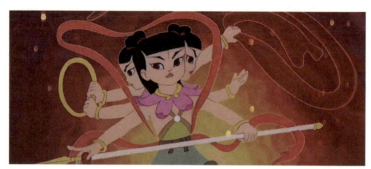

图 4-8 《哪吒闹海》

图 4-9 《舒克和贝塔》

图 4-10 《草原英雄小姐妹》

中国动画作品中改编剧本的比例远高于原创剧本。这与传统中国动画的创作主体——上海美术电影制片厂导演的专业背景有关，他们大多数有美术专业背景，对动画的形式风格有强烈追求和探索，动画片的剧本大多由厂外专职部门负责。

改编剧本比例高的另一个因素是文化政策的导向，那就是将动画作为对儿童观众进行教育的载体。

虽然中国传统动画在原创题材上存在不足，但大量风格突出、制作精良的作品将中国传统文化融入动画之中。中国动画观众对传统文化及艺术形式的审美经验主要来自于此。

中国传统文化题材对中国动画发展的影响极其深远，近几年反响热烈的几部动画大片，如《西游记之大圣归来》（图4-11）、《哪吒之魔童降世》《新神榜：哪吒重生》《白蛇：缘起》（图4-12）等，大多依托传统IP（Intellectual Property，知识产权）。但不同的是，当代中国动画对传统题材的改编，往往仅取其基本概念，而对情节主线进行颠覆性的改编，带有些许解构意味。如将《封神演义》中充满蒙昧血腥意味、弑父行凶的哪吒，改编为《哪吒之魔童降世》中勇于对抗命运的觉醒者，生性顽劣但本性纯良，对村民虽有不满但仍选择谅解。这样的角色与情节，显然更合乎新时代的精神内涵。

图 4-11 《西游记之大圣归来》

图 4-12 《白蛇：缘起》

4.1.3 ACG 题材互通

随着 ACG 概念的流行，Animation（动画）、Comics（漫画）与 Games（游戏）之间的界限被打破。

连载漫画是日本动画普遍的改编来源，最早可追溯到手冢治虫。作为日本动画产业模式与艺术范式的奠基者，手冢治虫对日本动画发展的影响甚深。动画观众与漫画观众的重合，观众的欣赏习惯及认可度、漫画角色形象的 2D 特征，也是日本动画在世界动画 3D 潮流中坚持 2D 形式的一个重要理由。

游戏改编动画在近年来比较流行。改编自同名科学冒险游戏的《命运石之门》，一度成为最受全球观众喜爱的游戏改编动画；在国内玩家中大火的《女神异闻录》已改编为多部动画；任天堂公司的经典游戏《精灵宝可梦》也改编成了多部动画电影和系列动画。

国内 ACG 代表作品如《斗罗大陆》（图 4-13），从 2008 年唐家三少的玄幻小说面世开始，2010 年由穆逢春改编为漫画，2013 年由"八加一"开发为网络游戏，2014 年由 EJOY 开发为 3D 客户端游戏，2018 年由企鹅影视、玄机科技联合出品同名动画，2019 年升级为手机游戏。斗罗大陆 IP 充分实现了全产业链运作，ACG 题材的互通，为受众提供了更多维度的体验方式。

图 4-13 《斗罗大陆》实现了"小说→漫画→游戏→动画"的全产业链开发

除线上体验之外，主题乐园也是影视动画产业链中十分重要的一环。迪士尼在全球各地设立的主题乐园长盛不衰的吸金能力，令国内文化产业大受鼓舞，万达等公司斥巨资兴建各类主题乐园，但迪士尼乐园的成功却无法被复制。迪士尼主题乐园的核心吸引力来自其多年累积的影视动画角色的魅力，游客是被自己喜爱的影视动画角色吸引，才会从各地汇集到这个梦幻乐园，与自己喜爱的动漫角色来一次"奔现"。这种心理满足不是单纯的硬件娱乐设施和一套短时间拼凑的人偶能够提供的。

4.2 丰富的题材类型

4.2.1 现实题材

现实题材是艺术创作的重要来源。动画虽然以高度假定性为本质，但对现实题材的表现不仅不滞涩，反而借由假定性带来的距离感，使创作具备了独特的表现力。

现实主义强调取材现实、表现现实、揭示现实，某些文学批评家认为，批判是现实主义本身就具备的一个重要方面。对现实的讽刺、批判是影视动画的重要主题之一。

20 世纪 70 年代末至 80 年代中，作为"中国动画学派"的领军者，上海美术电影制片厂导演阿达连续创作了多部讽刺现实的短片《三个和尚》（1979 年）、《新装的门铃》（1986 年）、《超级肥皂》（1986 年）。《三个和尚》（图 4-14）故事题材来源于流传甚广的民谚"一个和尚挑水吃，两个和尚抬水吃，三个和尚没水吃"。短短三句话，是对人性中关于自利与利他之间幽微阴暗处的探究。三个和尚各揣心思，忍耐着缺水的不便，宁可损己也不利他。《新装的门铃》（图 4-15）说的是一个新装了门铃

的男人，热切地盼望有人发现他的先进玩意儿，无奈一再落空。题材虽小，却刻画了成年人微妙而不足为人道的小心思，情态十足，惟妙惟肖。《超级肥皂》（图4-16）则更显犀利，当白色成为流行，在形形色色人们疯狂的追逐之下，人群、器物都失去了色彩，天地单调成白茫茫的一片。本片以极其夸张的手法对消磨个性、盲目从众的社会现象进行了辛辣讽刺。党的二十大报告提出："加强基础研究，突出原创，鼓励自由探索。"阿达导演的这3部作品有别于当时主流的以神话传说改编的非现实题材的作品，对普遍的社会现象、微妙的人类心理进行了温和的讽劝和细腻的描摹，体现了"中国动画学派""试图与时代主题和现实题材接轨的主动探索。

图4-14 《三个和尚》

图4-15 《新装的门铃》

【视频4-1】

图4-16 《超级肥皂》

20世纪60—70年代，影视动画作品多带有较浓的反思性和社会现实性。如《一个犯罪的故事》和《画框中的男人》，这两部影片的导演均为费多尔·希特鲁克，曾获得不少国际动画大奖。《一个犯罪的故事》（图4-17）以诙谐的笔调、倒叙的方式讲述了一个老实本分的普通人从一个好好先生变成杀人犯的故事。守秩序、有礼貌、能忍善让的瓦西里，在辛苦工作一天后，依次碰上了聚众赌博的喧哗、野蛮邻居的音响、私人派对的歌舞、中年夫妻的吵架、痴男怨女的暖气管传情、中年妇女的喋喋不休……这些一点一滴却无休止的噪声对瓦西里造成了巨大的侵犯，终于导致他情绪的爆发。这个看似寻常搞笑的故事背后，隐含着深刻的社会批判。只是因为邻居半夜吵闹无法入睡，就引发了瓦西里这个普通人的犯罪，而且还是一个最普通不过的"好人"。在外部无休止的压力之下，"好人"也可能成为一个"罪犯"。导演借此探讨了社会对于犯罪所负的潜在责任。

《画框中的男人》（图4-18）用画框中男人的形象凝练地讽喻了在当时的社会体制下，从小人物

图4-17 《一个犯罪的故事》

变成官僚的过程。这是一个用画框组成的体制社会,每个人的世界仅存在于他头像所在的画框内,每个人都只能在他个人的画框范围内做事,不能越雷池一步。天空、原野、快乐自我都在画框里冲撞乃至湮灭。而主人公正是这一社会现象的缩影。他是一个普通人,虽然起初也拥有过由一连串的静止照片简单描述的画框外的世界,有欢笑、有天空,还有愉快玩耍的孩子。开篇,画框里的男人在画框内跃跃欲试,妄图触摸框外的天地。面对自己倾慕的情人,他奉以鲜花,为了接近爱慕的同事,他移动画框以图亲近。但画框不容纳这种符合天性的爱的追求,男人在天性之爱和摇摇欲坠的画框间果断选择了后者,官运亨通的剧情从这里正式开始。画框里的男人摸索到了画框的规则,逐渐变得游刃有余、左右逢源。深夜时紧急的敲门声和呼救声显得格外刺耳与迫切。这时的男人俨然已是一位官员,原本简单的画框被精致的雕花画框所取代,着装也日渐庄重,而面对急切的呼救,他先是不闻不问,后来当呼救声传到门口时,男人索性将相依为命的画框翻转过来躲藏于后。生活在框中的这个男人已经自私懦弱得无力面对现实。这个画框给予他荣誉与地位,同时也在一点点地削弱他作为一个自然人的真实与勇气,男人在呼救声远去的时候,小心翼翼地观察四周,而后得意洋洋地重新端坐在画框中,继续日常的工作。随着时间的推移,男人的地位继续攀升,模样越来越老成,所配的画框也越来越考究,但是个人的生活空间却越来越小。伴随着地位的攀升,画框的装饰越来越复杂,那个激昂、做作的脑袋在画框中越陷越深、越来越小。最终,我们看到的仅仅是一个巨大、厚实、华丽的木制板材加工品,脑袋不见了,一切都不见了。昔日的画框一层层地脱落、坠下,最终一片木屑都不剩。孩子们依旧在玩耍,昔日那个激昂的男人已经在尘土中完成了分解。真实、自由、官僚体制、有意义的生活……这些也许都是影片的关键词,但不是全部。

《画框中的男人》以画框为线索,仅仅用十分钟就演绎了人的一辈子。透过这个框,我们轻而易举地看到了人性的虚伪与脆弱,也看到了官僚体制下个人选择的重要性。原本为自由而生的人却

朴素的画框，卑微的小吏

官场的升迁路需要耐心和技巧

重要的不是做什么，而是说什么

人终于淹没在浮华背后

图4-18 《画框中的男人》

图4-19 《孤岛》

因为这个附属的框而失去了幸福与快乐，究其一生，只不过是为了把这个框变得更加华丽。然而，框终究还是框，是负担、是束缚，随着岁月的流逝，它变得越来越厚重，框中人的视野和思想也变得越来越局限、越来越保守，最终被困死在自己的框里。

20世纪80—90年代，苏联的作品同样带有深刻的反思。动画短片《孤岛》（图4-19）用拼贴手法将现实中的新闻照片糅合进由简练线条勾勒的动画里，讲述了所谓的现代文明对孤立无援的小人物的无视与冷漠。一个被困在荒岛的落难者向路人求救，一艘艘船、一个个人从他面前经过，都是要么当作没看见，要么好奇地打量一番扬长而去。后来，某个国家的军队野蛮地插上国旗，将荒岛视为本国领土。接着，媒体蜂拥而至，对他问长问短；科学家纷纷到访，将他作为实验品；旅游者一时兴起，向他推销各种无用的东西；开发商发现商机，将岛上资源掠夺一空。没有人注意到，这位无助的落难者只想离开这座荒岛，回到自己的家。或许正应验了那句名言："每个人都是一座孤岛"。在导演的安排下，我们看到当代这个物质至上的社会对于个人的忽视。现代社会的组织方式，就是把人当成孤岛。社会关注的是通过各种方式实现对孤岛的主权需要、销售需要、安全需要、资源榨取需要、猎奇需要、观光需要、娱乐需要，唯独对人本身的需要以及个体克服孤独的需要置之不理。

辛辣讽刺是现实题材的一面，温情脉脉是现实题材的另一面。

高潮迭起的戏剧性冲突是吸引观众的一大法宝。《攻壳机动队》的导演押井守，在谈及当今日本动画的时候坦言：不必动不动就是拯救世界这样的宏大主题，寻常生活的人，哪里来那么多生死攸关的利害冲突，世界不是悬于一缕发丝的千钧重石，也没有那么多的孤胆超人，左手擎起摇摇欲坠的地球，右手还将脱轨的行星拨乱反正。不必曲折起伏的情节，不必毁灭或挽救的壮大场面，不必与生俱来或迫不得已的英雄使命，平凡生活里的点点滴滴就足以叩动人心。站在街边看一只蚂蚁与趴在地上看到的蚂蚁是不一样的，将这只蚂蚁放到显微镜下，更会惊叹造物的神奇。动画中极尽细腻刻画的真实场景，正是现实生活在显微镜下的别样风貌。

《龙猫》和《萤火虫之墓》，吉卜力的这两部动画片一清新一沉重，一喜一悲，但都关注了最平常甚至卑微的生命个体。其后，吉卜力又推出了多部选材平淡甚至细琐的作品，如《回忆的点点滴滴》（图 4-20）、《我的邻居山田君》（图 4-21）等。前者讲述的是 27 岁的东京女子妙子在去乡下度假的日子里，通过与乡村农夫敏雄的相遇和相处，逐渐找回了自我。影片没有大起大落的情节，却紧紧地抓住了观众的心。后者讲的是山田一家人的故事，这个日本传统的家庭：上班族的父亲，做家庭主妇的母亲，作为长辈的姥姥和兄妹俩。就是这样千千万万个普通的家庭，过着普通的生活，构成了整个社会。但是如果你仔细地去发掘，也能从中发现无数的温馨、欢乐、忧伤和痛苦。这些作品无一不是将生活中琐碎的情景放大来看，从一个个小故事中体会生活的真谛，见证生命的美丽与尊贵。

图 4-20 《回忆的点点滴滴》

图 4-21 《我的邻居山田君》

韩国动画《哆基朴的天空》（图 4-22），虽然是一则童话，却以最浅显直白的方式呈现了平凡的生活，充满了东方哲思意味。村庄的路边是唯一的场景，主角就出现在这里，从此没有离开。角色陆续登场，一堆田里的泥土，一只找东西吃的麻雀，一队由鸡妈妈带领的小鸡，一片被风吹过的落叶，一棵蒲公英的幼苗，而我们的主角，是一坨狗大便！这个落在路边的狗大便懵懂无知，惊喜地初见这个世界，可是很快被邻居泥巴告知自己是大便，还是大便里最糟糕的狗大便，既不能给麻雀当早餐，也没资格给小鸡填肚子。泥巴被拾回田里种庄稼去了，狗大便伤心地认为，自己是世界上最没用处的东西。可是，有一天身边长出了一棵蒲公英的嫩芽，需要营养才能长大，狗大便决定努力地滋养它，当自己慢慢消失的时候，蒲公英终于开出了花。

这部作品被认为是韩国最优秀的励志动画，永远不要放弃希望，即使是资质最差的小朋友也不要放弃自己。你可能做不了电影明星，也可能拿不到大学文凭，甚至可能连生活自理能力都没有，但是"上帝不会无缘无故创造你，他一定会为你做妥善的安排。"

村庄的路是故事唯一的场景

这个婴孩般充满稚气的角色，是故事的主角狗大便

狗大便被告知自己连给小鸡填肚子的资格都没有

百无一用的狗大便只能寂寞地等待着

一株蒲公英出现了，它需要狗大便的帮助

蒲公英开出了美丽的花

图 4-22 《哆基朴的天空》

不论其他，我们首先要惊叹于作者把视角放得这样低！当好莱坞的导演忧心忡忡地考虑要把整个超人家族聚在一起才能吸引挑剔无比的观众时，韩国的动画创作者却满怀热情、孜孜不倦地塑造了一坨"狗大便"！

两千年前，庄子说"道在屎溺"（《庄子·知北游》）。庄子告诉你：细小纤微如蚂蚁稗草，包含有道；粗劣卑下如瓦甓，包含有道。化生万物的道，自然也真真切切地内含于自然自在的一切造物之中，即使卑下如屎溺。也就是说，由大道来看，不论贱若屎溺瓦甓，或者贵如珠玉，浩若天宇，全无差别。

为什么宫崎骏等人能将平凡世界刻画得如此扣人心弦，因为他们知道，关于生活的点点滴滴，哪怕细致卑微至极，也值得深深体会，即使是最平凡细微的生活里，也蕴含着生命的真谛。这也恰恰是日本独特的"物哀"精神的一种体现，关于这一点将在后面的章节继续论述。

4.2.2 幻想题材（神与妖怪 科幻 虚拟战争）

源自民族集体记忆的神话、传说为动画提供了"神与妖怪"这一重要灵感来源。自2015年田晓鹏导演的动画电影《西游记之大圣归来》引爆国产动画票房，近年来中国原创动画正以肉眼可见的速度发展，而且大部分为神话题材，例如，《大鱼海棠》（2016年）、《小门神》《年兽大作战》（2017年）、《哪吒之魔童降世》（2019年）、《白蛇：缘起》《姜子牙》（2020年）、《新神榜：哪吒重生》（2021年）、《白蛇2：青蛇劫起》（2021年）。

以中国动画史上时隔40年的哪吒题材做一组对照。1979年，上海美术电影制片厂出品《哪吒闹海》（图4-23），题材取自明代志怪小说《封神演义》段落，哪吒三年而诞，被太乙真人收为弟子，因打死龙子与龙王结仇，为保护百姓哪吒自刎以息龙王之怒，直至化物重生大败龙王。除哪吒与石矶的一段纠葛外，故事主线与小说情节高度吻合，只是动画将原著中哪吒暴烈血腥的一面进行了剥离，赋予其为保护百姓与龙王势力抗争的英雄正义。2019年的《哪吒之魔童降世》（图4-24）则对原故事情节进行了全面的删改，仅保留了原著中哪吒原为灵珠子转世的身份设定和顽劣暴躁的性格特点。在故事主线上将原著中作为重要线索的父子矛盾转为健康而现代的亲子关系；弱化了哪吒与龙王的直接冲突，甚至将哪吒与敖丙从原著中的死敌关系转变为生死之交；哪吒的使命不是原著中的助周灭商，也不同于《哪吒闹海》中舍一己之身保护百姓。《哪吒之魔童降世》中哪吒对抗的是自己注定覆灭的命运。

图4-23 《哪吒闹海》

图4-24 《哪吒之魔童降世》

传统中国动画基本忠实于原著，而当代中国动画中对神话题材依旧保持强烈的兴趣，但着眼点截然不同。邱黯雄的实验动画片《新山海经》（图4-25）把握住了上古传说《山海经》"荒诞不经"的气质并更进一层。在后现代语境下，邱黯雄使用解构的手法，将自己设定为来自洪荒的观察者，以惊奇莫名的眼光观察现代世界，将新与旧、传统与现代的隔阂夸张凸显。而《新山海经》的最终目的是营

图4-25 《新山海经》

【视频4-3】

造"陌生化"效果，以新鲜之眼，看熟悉之对象。正是这种"陌生化"恰如其分地象征了现代社会人的异化，在对古典的"戏仿"背后，是作者对现代生活的洞察和隐忧。

《新山海经》营造出水墨长卷的构图效果，刻意放缓的节奏使画面产生了一种从容平缓的传统气质。其表现形式的现代性极为鲜明，传统水墨画中的竹子、荷花、兰花等题材被怪异的机械生物和粗野难看的形象取代，山水琴心、风骨意气等传统主题，则被替换成克隆羊、疯牛病、三峡水库、基因工程等当代生活中的鲜活话题。

在日本动画典型的民族传统题材中，神与妖怪也是较突出的类型。剧场动画片《平成狸合战》以狸猫妖怪在现代社会的生存挑战为剧情主线；在《千与千寻》中，保护神、付丧神、春日神、河神等日本传统神与妖怪集中出演。《犬夜叉》的主角即是半人半妖，在主角冒险过程中，对日本传统妖怪进行了更加全面详尽的罗列，百足妖妇、犬大将、笛子童妖、死魂虫。在《少年阴阳师》（图4-26）中，阴阳师的冒险过程就是一部日本妖怪百科全书。妖怪在许多动画中以各种串场或彩蛋形式出现，如《红辣椒》中百鬼游行的场景、《老人Z》片尾神像的复合体。2009年，由周英编著、李墨谦绘画的《怪谈：日本动漫中的传统妖怪》对此议题有详尽系统的解析。

图4-26 《少年阴阳师》的冒险过程就是一部日本妖怪百科全书

科学幻想是另一类激发动画创作想象的重要题材。软科幻是门槛较低的题材类型，对科学技术的底层逻辑没有严格的要求，所以发挥空间更为广阔。公元2199年，地球因遭到神秘行星加米拉斯的攻击而濒临灭亡。游星炸弹所释放出的放射能污染了地球表面，人类不得已只能逃到地底层苟且偷生，连最终希望的地球防卫军宇宙舰队，也在冥王星战役中全军覆没。正当人类陷入绝望之际，远在14万8千光年外的伊斯坎达尔星却为地球带来了希望。配备了"波动引擎"的大和号正缓缓地启动，即将展开一场来回29万6千光年的浩瀚旅途……这是1974年开播的《宇宙战舰大和号》的故事设定，日本动画史上第一部超级剧情片拉开帷幕，其后日本动画的"超级剧情"设置层出不穷，高潮迭起。例如，《沅屹宇宙战舰》《永远的大和号》，以及《宇宙战舰完结篇》《银河铁道999》《新世纪福音战士》《机动战士》等。这种宏大的时空背景和伟大的拯救使命，也许正是日本人性格深处的"武士道"精神的必然选择。这种软科幻题材，更多是战争、冒险或其他题材内核披挂了科技外衣而已。

硬科幻动画作品比例要明显低于软科幻动画作品。漫改动画《攻壳机动队》（电影1995—2015；电视2002—2004）可谓个中翘楚。电影版《攻壳机动队》（图4-27）中的草薙素子说："网络——这

图 4-27 《攻壳机动队》

就是我们即将存在的地方,从现在直到未来",今天来看,是"元宇宙"的清晰预言。在原创动画《心理测量者》(图 4-28)中,人类的心灵可以被数字化监测标记出来,在西比拉系统监视下,一个"完美"社会诞生了。西比拉系统设定了犯罪数值,一旦有人的心理指数超越数值线,就会被定义为"潜在犯",被抓捕并带入特殊医疗机构进行"矫正",不论其是否已经犯罪。

赛博朋克是近几年热度很高的科幻风格,2020 年的国产动画《新神榜:哪吒重生》(图 4-29)也选择了赛博朋克作为世界观设定。物资匮乏、势力割据的旧上海和高性能赛车之间是落后环境与高科技的落差,带给观众熟悉又陌生的时空错乱感。赛博朋克的反乌托邦意味,使其本身就带有悲凉气质,一个过于斗志昂扬、积极乐观的主角在片中显得出离于环境而浮在前景。加之角色过于西化的表演风格和较为生硬的情绪表达,令观众对该片留下了虚浮的印象,从而难以产生共情。

图 4-28 《心理测量者》

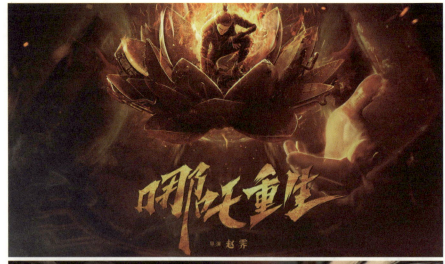

图 4-29 《新神榜：哪吒重生》

课后思考

1. 请列举一个近 5 年中国传统 IP 改编动画的案例，分析比较其原著与改编剧本。

2. 梳理迪士尼近 30 年来改编自其他国家、民族的故事文本，分析迪士尼如何实现其价值主题的美国本土化。

第5章 动画角色的设定

本章要点

1. 动画角色形象与性格设定的原则与方式。
2. 动画角色矛盾性格的独特艺术价值。

教学要求

1. 理解动画角色形象设定的单纯原则与夸张原则。
2. 体会动画角色"杂质"性格设定的方式和价值。

本章引言

"高度假定性"被视为动画的本质特征,动画片中出现的每一个角色,每一个动作、场景,都是由创作者创造出来的,在现实中是无法一一对应的。可以说,动画中的一切从形式本体到内容本身,都是创作者"杜撰"出来的。因为形式元素的非现实,动画创作的约束更小,而自由想象的空间更大。

"高度假定性"使动画创作者自觉选择了"单纯"与"夸张"的形式,由此产生了动画的重要审美特征——幽默性,这是创作者的主动选择,也是必然结果。

5.1 角色形象设定

动画角色是动画片的主体，是动画导演和创作者将自己对角色的理解及审美外化成可视形象的体现，以使观众能够产生共鸣。用角色形象和动作表演辅助作品表现，可达到深化作品内涵的作用。

5.1.1 单纯原则

单纯原则是将复杂的设计概括化。传统动画每秒 24 帧画稿，每一帧都由创作者手绘完成，一部 90 分钟的剧场动画长片，动辄 10 万多张画稿，工作量惊人。迪士尼为了追求角色动作的细腻流畅，往往把速度提升到每秒 28 帧。巨大的工作量急需将最简化的制作工艺发挥到极致，那就是将角色的外形单线勾勒、平涂颜色，例如，米老鼠的形象（图 5-1）就是单纯原则的体现，其面部造型是大小相接的几个圆，连同躯干也一并用圆形概况，这样的造型不但利于形体的刻画，而且更便于动作的控制，同时减少了制作过程中的工作量。"中国动画学派"的代表作《三个和尚》（图 5-2）中三个和尚的外形均为概括形态，边缘线条简洁，色彩则采用视觉冲击力极强的红、黄、蓝三原色；三个和尚的身材特点，用最直观的高、矮、胖、瘦来概括，彼此形成了强烈对比。

图 5-1 米老鼠的形象

图 5-2 《三个和尚》

用单纯几何图形设计角色，会给人以不同的视觉感受，从而深化角色的特点及性格，在情节的表现上有一定的暗示作用。圆形的特征是没有棱角，圆滑的外轮廓给人以舒服且没有攻击性的感受，主要用来暗示美满、欢快、可爱等角色特点，如日本动画片《樱桃小丸子》（图 5-3）中的小丸子给人一种天真无邪的印象；哆啦 A 梦的头、身体、五官都是圆形设计（图 5-4），在让人感觉可爱的同时，暗示了其能够满足他人的愿望。不同类型的三角形隐藏的含义有所不同，扁三角形主要暗示肥胖、欢快、笨拙等角色性格特点，瘦长三角形主要暗示尖刻、机灵、狡猾等角色性格特点，如《葫芦娃》（图 5-5）中心肠歹毒的蛇精就是典型的瘦长三角形脸。菱形脸多用来表现角色神秘、阴险、狡猾等性格特点，如《美人鱼》（图 5-6）中的女巫形象，菱形的外形设计与角色神秘又狡猾的性格相匹配。水滴形一般用来表现憨傻、大智若愚的角色，如《大头儿子和小头爸爸》（图 5-7）中小头爸爸的脸就是水滴形。方形给人中规中矩、做事缺乏思考的印象，如《没头脑和不高兴》（图 5-8）中的没头脑就是四四方方的脸形，符合角色长大后成为粗心大意建筑师的性格特点；《花木兰》（图 5-9）中花木兰的父亲也是中规中矩的长方形脸，与其执意要接旨参军的正统思想所匹配。

图 5-3　日本动画片《樱桃小丸子》

图 5-4　日本动画片《哆啦 A 梦》

图 5-5　《葫芦娃》中的蛇精

图 5-6　《美人鱼》中的女巫

图 5-7　《大头儿子和小头爸爸》中的小头爸爸

图 5-8　《没头脑和不高兴》中的没头脑

图 5-9　《花木兰》中的花木兰父亲

在许多欧洲独立动画短片中，创作者对形象的考量往往疏离角色意味而更接近于符号性质。一个形象是一种表征，如《蝗虫》是对人类历史冷眼旁观的另一种价值观念；《回家的猫》则体现的是某些纠缠不尽的无名烦恼。

对于一个符号化的形象，与主旨无关的干扰因素被排除，使单纯的形式元素指向性愈发鲜明。如《绳舞》（图 5-10）中的两个角色，除了体积特征外，面目特征并不明显，因此观众的注意力只能被角色体积的大小及力量的悬殊直接吸引。又如《谋杀蛋蛋》（图 5-11），对所有人来说，难道这个被观看和嘲讽的"他"，不是内心的那个"你"吗？

图 5-10 《绳舞》

图 5-11 《谋杀蛋蛋》

越是单纯的事物，包容性越大，反而更不简单。老子曰："无名，天地始；有名，万物母""道生一，一生二，二生三，三生万物"，无形无名的"道"，至朴单纯，然而一气、两仪、天地万物皆生于斯，这就是"大器晚（免）成"之旨。正如我们说"风"，不是"东风"，不是"北风"，不是"寒风"，不是"暖风"，不是"细柔春风"……，就是"风"，于是"风"的外在因素被一一剥离，剩下的就是"无形地吹动"这个本质了。

例如，德国动画片《平衡》（图 5-12）中的角色形象是一群动作迟缓的木头人偶，它们有一般无二的粗略面目，一模一样的粗质衣服，仅在后背用简单的数字编号加以区别。这几个"主要人物"，略具人形而已，茫无面目，亦无身份，唯其如此，才具有最大的包容性。不是美女、丑男、君子、小人、智者、愚汉，只是人，而"美丑、善恶、智愚"等尽皆容纳，这正是最广泛而本质的人。

图 5-12 《平衡》中只有数字编号的角色

5.1.2　符号化原则

符号是影片中具有超强表现力的表意元素，使影像产生优美的意蕴和丰富的内涵，因此电影成为人类创作的典型文化符号。在动画影片中，角色造型即造型符号，而角色的服饰、道具、表情、动作、配乐、意境等都是文化符号的体现。动画角色是动画影片文化符号的载体，起到文化传承的作用，传播着其所属文化的特质。

动画角色其实是蕴含了内在寓意的象征性符号。动画角色的造型是符号的集合，也是文化符号提炼后的产物，其价值并不仅仅在于造型的审美，而在于形象符号背后被赋予的文化内涵。并且，与真人扮演的电影角色相比，动画角色"绘制性"的特征使其符号的意味更加鲜明，在艺术表现上呈现出一定的个体性特征。动画角色的身体造型、服装设计、动作设计、配色等都是以明确且直接表现动画

角色的性格特点为目的，甚至为了能够更直接地表现动画角色的性格特点，创作者会习惯性地使用夸张、变形等手法达到艺术表现的目的。

《功夫熊猫》（图5-13、图5-14）中的主角是中国的国宝熊猫，取名阿宝，造型完全取材于大熊猫的原型，圆圆的身材，肥肥的肚子，服饰行头简单不累赘。熊猫阿宝的绑腿设计，是根据清朝习武之人的服饰习惯设计的，巧妙地交代了故事发生的时代背景，且和中国功夫有密切联系。这种简单的服饰符号让阿宝区别于其他的村民，隐喻了其习武的身份，而阿宝的肥胖身材在其武艺高超的师兄弟中"一枝独秀"，从而突出其作为主角的与众不同。《功夫熊猫》中的"功夫"是武术的别称，是影片的主题词，是中华民族智慧的结晶，功夫融合了儒家追求的中和养气、道家传承的宁静致柔、佛家修持的禅定参悟，沉淀着中华民族千年的文化内涵，成为代表中国文化的符号。影片中的角色如悍娇虎、俏小龙、金猴、灵鹤、快螳螂等形象，都是以动物为原型设计的，每个角色设计细致入微，把中国功夫的精气神都融合其中。

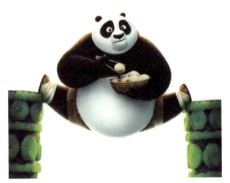

图5-13 《功夫熊猫》中的阿宝

图5-14 《功夫熊猫》中的中国符号

【视频5-1】

近几年的中国动画无不传递着中国传统文化和民族精神，在影片《大鱼海棠》中，角色的名字和造型都有相应的出处和渊源，甚至角色的性格、对白和服饰都流淌着中国文化的血液。《大鱼海棠》（图5-15）制作团队用心讲故事，在影片中用自己的方式诠释和表达对中国文化的理解，具有独特的风格和视角，赢得了广大观众的青睐，使我国动画电影创作上了一个新的台阶。

图5-15 《大鱼海棠》

【视频5-2】

貔貅是汉族人民在民间神话传说中流传甚广的一种瑞兽，能吞天下财却只进不出，只因有口无肛，神通特异，寓意招财进宝、辟邪开运。影片中用貔貅（图5-16）隐喻椿和湫找灵婆交换生命和灵魂的有去无回，他们为追求自己的所爱所求，甘愿失去自己最珍贵的东西。

图5-16 《大鱼海棠》中的貔貅

党的二十大报告提出："深化文明交流互鉴，推动中华文化更好走向世界。"中华民族传统文化博大精深、源远流长，经过时间洗涤沉淀下来的历史精华成为代表中国的文化符号，有着重要的内涵和深层意义，在全球化的背景下，中国文化符号为中外动画角色设计提供了取之不尽、用之不竭的灵感之源。但不管哪个制作团队，都不能仅仅将中国元素简单地拼贴，需要动画从业人员用中国文化涵养赋予动画角色魅力，讲述好中国故事，向世界传递中国文化的正能量。

5.1.3 夸张、变形原则

在动画作品中，夸张是其重要的审美特点，在角色设定和情节设置中都有运用，本章中的夸张是指将角色形象的某些特征进行超出常规的表现。所谓常规，是指受众在审美经验的积累之下，对角色所产生的审美期待。

观众对纯洁美丽的白雪公主的期待，正如童话原著的形容，肤若雪、发似炭、唇红齿白、明眸善睐，迪士尼以现实为尺度，将这样的描述忠实地形象化，完全符合了观众的期待，这是基本的写实，不属于夸张范畴；与白雪公主的美丽善良相反，卖苹果的老太婆的形象设计丑陋恶毒，深陷的黑眼圈，又大又长的鹰钩鼻竟垂到嘴巴，花白的头发，拱起的驼背，一身黑色长袍，邪恶又可怕，这就是夸张（图5-17、图5-18）。

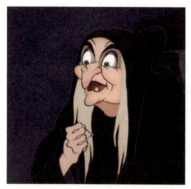

图5-17 《白雪公主》中的老太婆

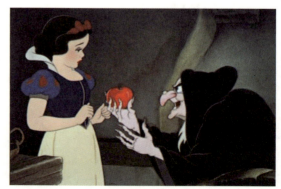

图5-18 《白雪公主》中角色的对比

《寻梦环游记》中有好多围绕骷髅的笑点，都是通过夸张的表演设计表现出来的。骷髅警察看见米格的时候惊得下巴真的掉了下来（图5-19）；米格匆忙地拉着埃克托奔跑，却发现手里握着的不过是埃克托的一根骨头，而埃克托被远远落在后面。这些夸张的手法不仅体现在外形设计上，更多的是一种设计思维，一种对故事细节的把握。

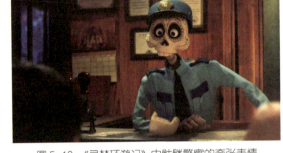

图5-19 《寻梦环游记》中骷髅警察的夸张表情

美国动画片《谁陷害了兔子罗杰》中，罗杰的妻子杰西卡是一个性感的女人，1∶9的头身比例，匪夷所思的三围，再疯狂的美女也不敢奢想自己能达到这样的境界。当这个女人半遮脸庞，微启着饱满的圆唇，摇摆起柔若无骨的腰肢款款地走来时，众人都会失魂落魄地感叹一声"活色生香，艳惊四座"（图5-20）。这就是夸张，作者将一个绝色美女刻画得入木三分，使观众过目难忘。

夸张是对常规审美期待的超越，可以顺延观众期待的方向，也可以悖逆这个方向，使角色形象更具有出人意料的戏剧性。

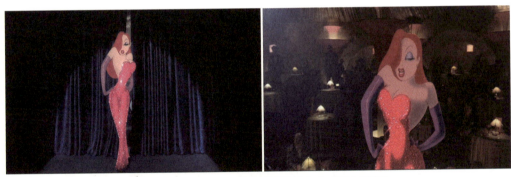

图5-20 动画片《谁陷害了兔子罗杰》中杰西卡的形象

作为怪物的史莱克，形象再丑再怪也在情理之中、意料之内，同样，对公主形象的期待，毫无疑问是尽善尽美，这是观众期待的常规方向。可是，万众期待的公主菲奥娜居然是一个长得中规中矩的绿色胖子（图5-21）。但是跟史莱克相比，她已经算是长相端庄了。

图5-21 动画片《怪物史莱克Ⅱ》中的公主菲奥娜

还有动画片《花木兰》中的木须龙。在中国人的观念里，龙是中华民族的图腾，又是至高权威的象征。而在西方人的理念中，龙则是有翅能飞、善于吐火的庞然怪兽。无论东方还是西方，龙庞大而具有威慑力的形象特征是统一的。而当观众看到一只蜥蜴般的微型龙时，在常规的心理期待与出乎意料的视觉感受的冲击下，会忍俊不禁。木须龙的"小"就是被极大地夸张了（图5-22）。

图5-22 动画片《花木兰》中的木须龙号称护卫神龙，但形象和实力更接近于宠物

欧洲独立短片《希腊悲剧》中的角色也是逆向夸张的绝好例子，不论是帕特农神庙的命运三女神，还是厄瑞克忒翁神庙的女神柱像，希腊女神优美的形象在西方传统意识中根深蒂固（图5-23），而图5-24所示的女神形象就大大地出人意料了。

图5-23 西方传统意识中的希腊女神

图5-24 逆向夸张的女神像

不论是对常规审美期待的延续还是悖逆，角色形象夸张手法的运用，无疑都是对形象特征的突出强化，这是夸张手法的一大功用。另一方面，夸张也是造成"心理距离"的重要手段，夸张会造成非现实的疏离感，从而形成审美心态。这与古希腊雕像虽然写实，然而刻意强调体量的大小，或者戏剧以舞台和帷幕将观众阻隔开的动机是一样的。朱光潜先生在其《文艺心理学》中特别提出"心理距离"这个概念。"距离"含有消极和积极两方面。就消极的方面说，它抛开实际的目的和需要；就积极方面说，它着重形象的欣赏。它把"我"和"物"的关系由实用的变为欣赏的。就"我"说，距离是"超脱"；就"物"说，距离是"孤立"。

审美之所以产生，在于"心理距离"，在于人与现实的关系。审美的发生，必须是脱离了休戚相关的利害关系，以超然的心境观照生活，才会产生进入审美境界的"幽默"。我们甚至可以认为，正是动画角色形象的夸张，拉大了动画与现实的差距，产生了难能可贵的"审美距离"。

5.1.4　趣味性原则

有趣的造型会造就经典角色，在欣赏动画片时，最初吸引观众目光的往往不是剧情，而是动画片里有趣的角色造型。人们对动画片中角色的最初印象往往是角色造型带给人的直观感觉，如《疯狂原始人》（图5-25）中所有角色均为史前生物，因此咕噜一家的外形更接近于人猿，在动作的设计上有辨识度且更加有趣，其他小配角的设计，如走路像大猩猩的瓜哥，外形像小野猫的小珊也别具一格。同时，还出现了很多混搭的组合设计，如食人鱼和鸟、鹦鹉和虎、猫头鹰和熊等充满想象力，又能与现代生物形成区别的设计，增加了影片的独特性和趣味性。

图5-25　《疯狂原始人》中的角色

【视频5-3】

角色设计中的幽默感是一部动画影片的吸引力所在，通过幽默的对话、有趣的情节设计自然地将观众带入故事情景当中。角色造型与人物性格、故事背景相互配合，通过语言、配乐、肢体动作等达到幽默的效果。无论是英雄还是普通人都有着幽默气质，在哄堂大笑或会心一笑中，给观众留下深刻的印象，这种幽默的背后是导演想象力的展现，观众在欢乐中随着导演的思路进入动画影片的世界中。《疯狂动物城》（图5-26）中为讽刺工作人员办事效率低下，刻意用树懒这种行动极为缓慢的动物来刻画，更具讽刺意味的是动作如此迟缓，名字却叫"闪电"，角色性格与名字的反差给观众带来了幽默感。

图 5-26 《疯狂动物城》中的树懒

5.1.5 创意性原则

中国绘画的特点是意象造型，在对人物的表达上追求以形写神，主要通过造型表达人物的内心世界及画家的丰富感情。在动画角色设定中，同样要在传达导演的意图的同时，呈现给观众有着丰富感情与个性特征的角色，这与中国绘画所要表现的人物精神有相似性。由此可以看出，中国的动画角色设定可以借鉴意象表现的理论，提取其中的有益元素转化成具备中国文化特色的动画角色。

意象造型是艺术哲学。相较于国外动画具体鲜活的角色造型，我国早期动画更喜欢采用意象造型，将水墨画与动画结合，在观看动画的过程中，也欣赏了极具艺术价值的水墨作品。动画中所蕴含的古典哲学观也能引发观众更深层次的思考。传统色彩的成功运用来自中国文化在绘画、雕塑等方面深厚的底蕴。《大闹天宫》（图5-27）中的人物造型就来源于对敦煌壁画中人物表现形式的大胆借鉴，色彩运用上借鉴了京剧脸谱，同时吸取了唐三彩的色调，大量使用红色、绿色、黄色等中国传统的喜庆色彩。丰富的色彩应用不但塑造了人物的外在形象，也使人物性格特征得到充分展现，使人物形神兼备，活灵活现。

中国文化传统元素在我国动画片中被广泛运用，如剪纸、布偶、水墨等被应用在《金色的海螺》（图5-28）、《阿凡提》（图5-29）、《小蝌蚪找妈妈》（图5-30）这些优秀动画作品中，赋予了动画片浓厚的中国气息。

动画角色符号化表现的创意性，即动画角色在能指与所指之间的关系是一种创意实践。动画角色是绘制出来的假定性角色，因此会被创作者赋予一定的所指内容。为了强化角色的性格特点和动作表现力，创作者往往会运用夸张、变形等艺术手法，并充分发挥想象力，塑造具有创意性的艺术角色，而创意的形象表现则明确指向了创作者赋予角色的主观情感和思想。因此，作为艺术符号的动画角色，其视觉形象体系与内在思想情感之间的关系是一种创意实践。正因为如此，在动画作品中，人们经常可以看到很多创意性的角色形象，如机器生物、变异人物等。动画角色符号化表现的创意性主要通过三种途径实现，一是将创意元素加入"现实人物"设定，即在"现实人物"形象的基础上进行创意构思和实现，通过夸张、变形以及其他创意元素组合的方式完成对角色的形象设计，如大胆的用色、夸张的五官、夸大的身体比例等；二是塑造具有视觉冲击力的形象，凸显角色的表现力，如《幽灵公主》（图5-31）中的树精；三是创意角色和创意空间的双重建构与组合运用。这类创意角色的设定不是孤立的，与剧情的时空设定有紧密的关系，角色的创意元素配合创意性的时空，共同指向了动画的幻想世界。

图 5-27 《大闹天宫》中的美猴王

图 5-28 剪纸风格的《金色的海螺》

图 5-29 布偶风格的《阿凡提》

图 5-30 水墨风格的《小蝌蚪找妈妈》

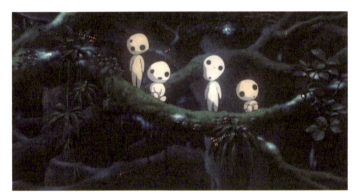
图 5-31 《幽灵公主》中的树精

5.1.6 与时俱进原则

从传统文学中选取题材，改编经典文学，在现代国产动画电影的创作中仍然具有强劲的生命力。近年来票房口碑俱佳的几部国产动画电影，都以传统文化为素材，通过改编将故事搬上大银幕。如《西游记之大圣归来》取材自《西游记》，《大鱼海棠》取材自《庄子》和《山海经》，《白蛇：缘起》取材自民间故事《白蛇传》，《哪吒之魔童降世》取材自《封神演义》等。

其中，《哪吒之魔童降世》（图 5-32、图 5-33）中人物形象各具现代特色。哪吒突破了以往影视作品中的形象，乌青的眼圈配着厌世的白眼、超大的嘴巴配着鲨鱼牙齿、整齐的刘海配着双丸子头、敞开的马甲配着没有口袋的萝卜裤，时而呆萌可爱，时而玩世不恭，这样有着暗黑特质的哪吒虽然丑萌，却很符合其魔丸转世的形象，也符合当代人的审美。太乙真人不再是刻板的仙风道骨的正统师父形象，而是拥有发福的体型，操着一口四川方言，易被哪吒捉弄却一心一意爱着徒儿的幽默中年人形象。申公豹的形象设计在满足豹子的外形条件下，又为其加上了"口吃"这一极易制造喜剧效果的特点。李靖也不再是那个严肃刻板、死守伦理纲常的传统严父，而是满怀柔情、信任儿子，甚至在得知儿子3年之后会遭天劫而一夜白头，并

图 5-32 《哪吒之魔童降世》中的哪吒和太乙真人

图 5-33 《哪吒之魔童降世》中的李靖

跑去天庭求得换命符的现代慈父形象。所有这些鲜活的人物形象均与现实世界有密切联系，是对现实世界的映衬与反射。同时影片将现代观众的审美趣味与集体情绪融入人物命运的变化之中，将社会大众的心理变迁展现出来，符合时代美学精神与民族核心精神。

5.2 角色性格设定

与真人影视作品相比，动画片中角色性格有明显的符号化特征，一个角色往往直接对应一个形象化的性格类型，如勇敢、胆怯、勤劳、懒惰、善良、贪婪等（图 5-34），这是角色符号化原则和夸张、变形原则在动画片中的运用。将人物性格简化为单一特征，并将这一特征加以夸张表现，在突出角色性格特征的同时，也强化了对立双方的矛盾冲突。这样的处理手法，省时省力且照顾到了广大观众的理解能力。这是商业动画影片角色性格设定的一大程式。

图 5-34 动画片《阿拉丁》中的反面角色贾方，其性格特征一言以蔽之——阴险毒辣

欧洲独立动画中，角色设定甚至有着更突出的符号化特征，但稍加审视，我们就可以甄别，这些独立动画中的角色，符号化的是"人性"而不是"性格"。《平衡》里的数个偶人、《蝗虫》里的若干个人物、《人生是一场电影》（图 5-35）里唯一的男主角。这些短片中的角色，从根本上排除了对其性格的考虑，所以才更自然地触及"人性"本身。人性就是一个混沌的综合体，根本无从辨析绝对的善良与莽撞，这对成年人都是一个沉重的命题，自然更不适合初涉人世的儿童。

所以，主流商业动画不触及混沌的人性本身，而仅限于符号化性格设置。其乐融融的一家人，团团围

坐，看一部"最适合阖家观赏"的迪士尼动画，比如《三只小猪》（图 5-36）。孩子体会着正义与邪恶的激烈斗争，父母也重温着久远的、自以为是的单纯，一片终了，语重心长地跟孩子说："宝贝你看，三只小猪里懒惰是不好的，胆小也不好，只有勤劳勇敢的小猪，才能战胜大灰狼。"

下面将分类探讨主流商业动画角色设定的几种模式。

图 5-35　动画片《人生是一场电影》中的男主角无关美丑、贵贱和善恶，只是人生电影中客串的"主角"

图 5-36　《三只小猪》

5.2.1　无"杂质"的性格设定

所谓无"杂质"，是指角色除了被突出强化的主要性格外，再无半点与之相悖的性格元素。这种鲜明的性格模式是好莱坞式的，尤其早期好莱坞动画对单纯原则的极致发挥。

无"杂质"的性格设定适用于角色的正反双方，"好人"则白璧无瑕，"坏人"则穷凶极恶。典型的例子是迪士尼出品的《白雪公主》（图 5-37），白雪公主可谓是天真善良的代名词，性格纯真可爱、真诚善良、人畜无害，对于她的塑造是完全正面的，即使"擅入私宅"这样的行为，也被处理得妙趣斯文，并且立刻取得了屋主小矮人们的认同，从此幸福快乐地一起生活。而作为反面角色的皇后，只因为有人比自己漂亮，就三番五次设计谋害，必除之而后快，只能用"善妒阴险"来形容。

没有任何其他性格元素的干扰，公主的"善"和皇后的"恶"成为针锋相对的唯一矛盾，在层层推进的情节发展中，制造了一次又一次的冲突高潮。无"杂质"性格的单纯性多少会有点单调，少了许多趣味，解决方案之一，就是迪士尼惯用的手法，为主角配上一个性格截然不同的配角，而且往往是动物，如《狮子王》中木法沙的身边，有一只聒噪且一惊一乍的鸟（图 5-38）；《冰雪奇缘》中安娜公主身边可爱忠诚的雪宝（图 5-39）。这些配角紧紧围绕在主角身边，在主角单一而突出的性格之外，喧嚣地展现其丰富的性格世界。

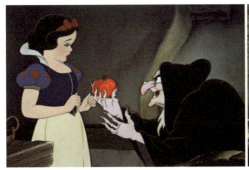

图 5-37　《白雪公主》中的白雪公主善良如白璧无瑕，而皇后的阴险毒辣则无以复加

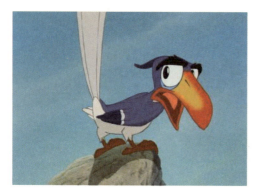

图 5-38 《狮子王》中的鸟

图 5-39 《冰雪奇缘》中的雪宝

5.2.2 有"杂质"的性格设定

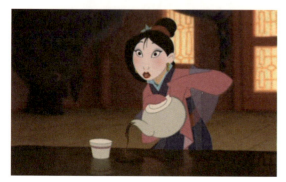

图 5-40 《花木兰》中的花木兰

有"杂质"是指角色除主要性格之外，还有一些不和谐的其他性格元素。这样的性格设定，无疑更利于角色形象的丰满。好莱坞动画中的角色性格现在越来越多地采用这一设定方式。开朗活泼的主角除了聪明善良、热心勇敢之外，还可以有些其他的性格特点，比如爱惹是生非。惹是生非是迪士尼动画中最重要的情节趣味点，如《花木兰》（图 5-40）中的花木兰就是这一性格的典型，在天真、善良、勇敢、有担当的性格之外又有点莽撞。在影片的前半段花木兰相亲的情节中，花木兰为通过考核记小抄、打翻茶汤、火烧媒婆衣服等一连串的闯祸行为让观众捧腹大笑，使其形象不仅是替父从军的英雄，更是邻家妹妹、调皮的"闯祸精"，这样一来整个形象就变得更加丰满有层次。

迪士尼将惹是生非作为角色主要性格之外的小点缀，所期待的作用不外乎是偶尔的插科打诨。但在有的动画中却将惹是生非作为动画人物的主要性格特征进行表现，如《大闹天宫》中的孙悟空，强拿东海龙王的定海神针，破坏蟠桃园，搅黄王母娘娘的蟠桃盛宴，捣毁太上老君的炼丹炉等，将原本作为"杂质"出现的性格，变成动画人物的性格"本质"。

不但是正面角色，反面角色一样可以添加性格"杂质"，如宫崎骏动画中有许多作为主角对立面的角色，但也都不完全是反面形象，如《天空之城》（图 5-41）中的海盗婆婆，虽然气势汹汹追着希塔满场飞，心肠却并不坏；《千与千寻》（图 5-42）中的汤婆婆虽然阴阳怪气，但对自己的宝宝表现出母亲的柔情。

图 5-41 《天空之城》中的海盗婆婆

图 5-42 《千与千寻》中的汤婆婆

早期国产动画更多地倾向于角色性格的单一化，却也有难能可贵的例外，如《天书奇谭》里的县官，虽然是一个强取豪夺、搜刮民脂民膏的贪官，却是一个大孝子，不但为老太爷的病忧心忡忡求医问药，对不小心多出来的6个爸爸，真心实感地心急如焚。而作为反面主角的3个狐狸坑蒙拐骗、坏事做尽，可是它们却不离不弃，相濡以沫（图5-43）。《哪吒之魔童降世》（图5-44）在哪吒的形象上大胆突破，外形的丑萌设计是为了凸显其性格的双面色彩。生而为魔本应"命犯杀劫"，但初生的他却拥有孩童的纯真与善良。他渴望与同龄孩子一起玩耍，却因百姓对"魔丸"的偏见而性情大变，只能被父母关在家中孤独地长大，所幸父母和师父对他百般疼爱，伴随着"爱"成长的他并未形成凶残骄横的"魔丸属性"，反而最终成为一位拯救百姓的大英雄。这种人物形象的设计使得哪吒的"魔丸"形象与纯真性格得到了现代化的阐述与深化，让哪吒由"魔性的灵魂"到"自我的成长与本性的回归"，表现了他不屈服于命运的抗争精神。

图5-43 《天书奇谭》中的贪官和三只狐狸

图5-44 《哪吒之魔童降世》中的哪吒

通常来说，动画的受众群体主要是少年儿童，创作者需要站在他们的立场上设计角色。考虑到少年儿童的认知水平，以及他们单纯、直接的认知习惯，动画角色的塑造不能过于成人化，角色形象的呈现与赋予其的情感属性应该稳定、对等，这样才容易被少年儿童接受。电影符号学里的能指，通常是声音或图像，能够唤起人们对某一特定对象或概念的联想。意指，是在符号学中所代表或传达的事物或意义。动画角色的视觉形象与其意指需处于稳定状态，动画角色的意指能够依靠其具象的外表形象直观表达出来，如《超能陆战队》中的机器人大白，它的能指和意指关系是稳定、直观的，其白色圆润的身材与温柔善良的性格相符，大白自始至终都是善良、体贴的正面形象（图5-45）。

图 5-45 《超能陆战队》中的机器人大白

5.2.3 矛盾性格设定

矛盾的性格不等同于有"杂质"的性格,后者只是以插科打诨的形式增添一些趣味噱头,而矛盾的性格是推动情节发展的主因。《乱马》中主角的性格可以说是坚定勇敢,但他却怕猫,于是每当猫出现时,就会插入一段逗笑桥段。《犬夜叉》中的七宝是一个未成年的小狐狸,虽然决心要为父报仇,但实在太胆小,所以五人一行的除妖进程中不时穿插着他的一惊一乍,这样的性格设置只能说是宏大旋律中夹杂的一点点不和谐变调,并不是推动情节发展的主要因素(图 5-46)。

《犬夜叉》中的犬夜叉是犬妖和人类的后代,半妖的身份决定了他尴尬的处境和矛盾的性格。他在人群中长大,因妖怪的血统饱受冷落,所以厌恨人类,一心要做强大的真正妖怪,一面又在与人类的接触中不由得被人性吸引,爱上了女高中生戈薇,自己血液中的人性也被慢慢唤醒,全心全意地来保护人。在这个半妖身上,天然地具备了妖性与人性的矛盾,而贯穿全剧的正是这种妖性与人性的较量(图 5-47)。

图 5-46 《犬夜叉》中的七宝

图 5-47 《犬夜叉》中的半妖犬夜叉

观众熟知的"蜡笔小新"也是矛盾性格的典型,更确切地说,这并不是说小新性格自身的矛盾,而是这一性格与周围环境的巨大矛盾,小新的性格只是"天真",他总是随手就脱了裤子,饶有兴致地跳"大象舞",总是"那我就不客气了",把别人的客套话当真,这是一种天真到无知无耻、无所矜持的性格(图 5-48)。

受过文明观念洗礼的成人，一边满含着"怀乡意识"，一边却又拒绝认同这种几近原始的自然情态。小新的性格本身单纯而无矛盾，却在与周围人物的接触与碰撞中，激起无数矛盾的火花，引爆了无数观众的笑神经。

图 5-48　《蜡笔小新》中的小新

课后思考

1. 欣赏动画片《花木兰》片段，分析有"杂质"的角色性格在具体剧情中起到哪些作用？
2. 欣赏中国水墨动画《小蝌蚪找妈妈》，并分析其中的艺术表现手法。
3. 请根据单纯原则的设计手法设计一组卡通形象，使之具有一定的符号性。

【视频 5-4】　　　【视频 5-5】

第6章 动画情节的设置

本章要点

情节性动画在戏剧性情节和非戏剧性情节安排上的差异。

教学要求

1. 掌握戏剧性情节动画的叙事方式。
2. 掌握非戏剧性情节动画的结构规律。

本章引言

情节是叙事性文艺作品内容构成的要素之一。叙事性文艺作品中以人物为中心的事件演变过程,由一组以上能显示人与人、人与环境之间的关系的具体事件和矛盾冲突按照因果逻辑组织起来。一般包括开端、发展、高潮、结局等部分,有的还有序幕和尾声。

当然,有些动画是无情节的非叙事性作品,这类作品在独立艺术动画中所占比重较大,我们会专门讨论。

6.1 戏剧性情节

6.1.1 单线叙事

单线叙事是剧场动画中普遍运用的叙事模式。美国商业动画电影在近百年的摸索中业已形成了成熟的模式。中国动画电影对美国动画叙事模式的学习，是从上海美术制片厂的《宝莲灯》开始的，在今天的自主创作中依旧可以看到这一模式的潜在影响。下面以2019年取得空前票房成绩的动画电影《哪吒之魔童降世》为例进行说明。

下面介绍《哪吒之魔童降世》（图6-1至图6-10）的叙事结构。

图6-1　元始天尊收服混元珠化炼为灵珠与魔丸

图6-2　因太乙真人失职灵珠被盗，哪吒出世成为天生魔童

图6-3　哪吒时常溜出结界玩耍

图 6-4　哪吒与敖丙合力制服海怪，成为朋友

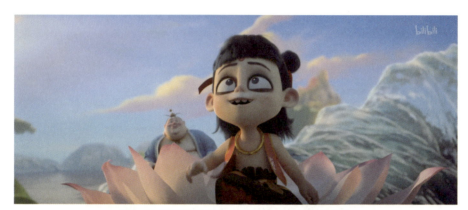

图 6-5　哪吒随师父在山河社稷图中修习昆仑仙术

图 6-6　申公豹戳穿哪吒假灵珠真魔丸的身份

图 6-7　得知魔丸劫咒真相的哪吒魔性大发

图 6-8　哪吒得知了父亲为引导自己步入正道,不惜以命换命保护自己的心意

图 6-9　哪吒杀回陈塘关力战敖丙

图 6-10　灵珠与魔丸合璧,对抗天劫

第一幕：

开场、主题、铺垫　混元珠被元始天尊炼化为灵珠与魔丸,灵珠将投胎为李靖的第三个儿子,魔丸则会在 3 年后覆灭。太乙真人奉师命看护灵珠与魔丸,却因其失职灵珠被盗。

哪吒备受期待地降生,成为天生魔童,并注定 3 年后覆灭。哪吒的存亡去留成为分歧焦点。

衔接点：太乙真人欲收哪吒为徒,父亲希望引导哪吒步入正道。

第二幕：

新世界,玩闹游戏,被父亲善意欺骗的哪吒自以为是灵珠转世,随师父在山河社稷图中修习昆仑仙术,期待将来降妖除魔得到大家的肯定。两年后哪吒私自出关,哪吒与敖丙初次相见,两人合力制服海怪,成为朋友。

中点：哪吒捉妖救了小女孩却被村民误解。

反派逼近，一无所有的灵魂黑夜天劫将至，申公豹戳穿哪吒假灵珠真魔丸的身份。知道魔丸劫咒真相的哪吒魔性大发，一心弑父灭师却不敌敖丙，败落而走。敖丙因身份泄露欲灭陈塘关百姓。

衔接点：哪吒得知了父亲为引导自己步入正道，不惜以命换命保护自己的心意，大受震撼。

第三幕：

结尾：哪吒杀回陈塘关力战敖丙，保护父母和百姓。天劫降临，哪吒迎战天命，敖丙协助朋友，灵珠与魔丸合璧，对抗天劫。哪吒与敖丙肉身虽毁，魂魄未散，曾经憎恶妖魔的百姓，感激他们的救命之恩。

《哪吒之魔童降世》的剧情结构，基本在美国商业电影经典结构框架内。可以看出编剧对经典剧情结构的谙熟，令整个剧情节点与节奏把握都较成熟。哪吒的自我认知在片中经历了天生魔丸、济世救困的灵珠、被欺瞒的魔丸，到我命由我不由天、管他灵珠魔丸的激烈反转。敖丙也经历了从盗取的灵珠身份而身肩龙族使命的隐忍孤独、与哪吒惺惺相惜、困局中被迫向陈塘关施害，到不惜一死相助伙伴的过程。片中两位主角均呈现出强烈而饱满的身份变化和情感波折，在他们关系的错位、交结、对立和协作中，故事情节也被演绎得可信可感。

而在《新神榜：哪吒重生》（图 6-11 至图 6-17）的剧情结构中，开场、铺垫、触发事件和争论情节的设置中规中矩。其后情节便进入了升级打怪的重复模式，在与无名跟班、鱼怪水母精、夜叉与彩云、彩云、敖丙、龙王与彩云的历次交战中，前 4 场是龙王欲赶尽杀绝，后 2 场则是李云祥主动出击。表现角色情感推进与内在驱动的文戏粗浅生硬，过于频繁的打戏变成了游戏闯关的短暂兴奋，无法为观众提供足以共情的深刻体验。现阶段，国产动画在叙事结构上依旧存在较为明显的问题，《小门神》《大鱼海棠》《新神榜：哪吒重生》等众多技术水平和形式美感都相当突出的动画电影，在叙事结构方面都有待提高。

图 6-11　李云祥与敖丙首次遭遇

图 6-12　李云祥与龙王势力的再次追逐

图 6-13 初级 Boss 水母与鱼精

图 6-14 升级 Boss 夜叉

图 6-15 升级 Boss 石矶弟子彩云

图 6-16 中级 Boss 敖丙

图 6-17　终极 Boss 龙王

经典的戏剧冲突对观众而言意味着司空见惯的"老套",对于越来越挑剔的观众,如何把一个老故事讲成奇趣的新样子呢?《怪物史莱克》(图 6-18 至图 6-22)提供了一个很好的思路。

图 6-18　史莱克一个人住在沼泽里

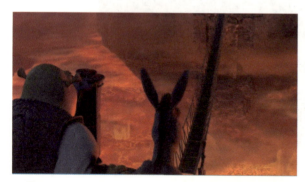

图 6-19　作为交易,史莱克只好去完成解救公主的任务

图 6-20　史莱克救出了公主,一路同行互生好感

图 6-21　魔法之吻,奇迹发生

图 6-22　奇迹发生了

勇敢的骑士解救了公主，两个人一见倾心，真挚相爱，克服重重障碍，从此幸福地生活，这是所有学龄前儿童耳熟能详的睡前故事。《怪物史莱克》中几次三番拿出这个老套剧情模式戏谑调侃，动画自身深情演绎的也正是这个情节。可是我们看编剧导演如何结构重组，将这个老套故事全然颠覆。绿色怪物史莱克一个人住在沼泽里，茕茕孑立，性格孤僻，不愿与人交往，所以当他的生活空间先被一头驴继而被整个童话世界里的人物挤占时，他忍无可忍，去找国王交涉。作为交易，他答应替国王救出被火龙看守的公主菲奥娜。故事的以上要素统统被重构了："骑士"史莱克身材粗笨、面貌丑陋，用泥浆洗澡，拿毛毛虫刷牙，吃着青蛙眼珠。史莱克救公主的唯一动机是换回自己那块咕嘟冒泡的沼泽地。看守公主的不是花木兰的木须龙，是一只真正能飞的喷火巨龙，不过该龙竟然是雌性，忽闪着深不见底的巨大眼睛，爱上了那头只有自己拇指大小的驴。耐心等待"骑士"解救的这位公主，竟然一腔火暴脾气外带浑身武功。而最具颠覆性的情节设置是：公主吻了真心相爱的史莱克，经典的神光升起，变身后的公主款款倒地，慢慢醒来，居然是跟史莱克一样的怪物形象！一对有情人深情相拥，从此"丑陋地"生活在一起。越是老套的故事，只要敢想敢做就有可能成为令人叫绝的好故事。

后现代主义思潮自20世纪60年代出现，逐渐在文学、绘画、建筑等诸多领域引发巨大反响。2001年的《怪物史莱克》作为商业动画大作，率先呈现出浓郁的后现代意味，并取得巨大成功。具有后现代意味的经典解构迅速成为动画创作中不可忽视的创作潮流。

6.1.2 双线或多线叙事

剧场动画通常使用单线叙事的方式以降低观众理解难度，独立导演刘健的两部长片动画《刺痛我》和《好极了》则都是双线叙事的方式。

《刺痛我》叙事线索1：落魄大学生小张在超市被怀疑偷盗无辜被打，想讨要精神损失费被超市老板拒绝；自己工作的鞋厂倒闭，仅有的遣散费给了急需用钱的师傅；回乡路上扶起一位倒地的老人，却被其女儿女婿一口咬定为肇事者。历尽屈辱和不幸的小张，伙同老乡刘洪窃走超市老板车牌索要赎金作为精神赔偿（图6-23）。

叙事线索2：工程承包商黄总被超市老板索要巨额回扣，既想得到超市工程又不愿付回扣的黄总，于是先给超市老板送了一箱钱，再安排人悄悄调包，同时发现车牌被盗的超市老板打电话给警察建国求助；超市老板前去小张、刘洪约定的茶楼，遇见黄总，彼此误会（图6-24）；两人撕扯之际，黄总安排的调包人前来收劳务费未果，遂打倒两人自己携款逃走。

【视频6-1】

图6-23 叙事线索1：落魄大学生小张与老乡刘洪

图6-24 叙事线索2：超市老板、工程承包商和调包人

图 6-25 长片动画《好极了》

图 6-26 张楚岚和宝儿姐

图 6-27 道长王也

图 6-28 蛊身圣童陈朵

以茶楼和超市老板为桥梁，至此两条叙事线索汇合。调包人打倒埋伏的警察和前来赴约的刘洪，自己被开茶楼的黄总妻子捅死。最后小张也逃不开警察的围捕，最终弃款自杀。

《好极了》的叙事线索更加错综复杂（图 6-25），建筑工地司机小张抢了工地老板刘叔的 100 万元，要给整容失败的女友燕子重新做手术；刘叔找卖猪肉的杀手瘦皮帮忙找回失款；小吃店男女黄眼和二姐又那里抢了这笔巨款，黄眼为破坏监控触电昏迷，二姐携款独自离开；燕子和男友觊觎 100 万元来到小张住宿的宾馆，遇见的却是提前在此等候小张的瘦皮，触电醒后赶来的黄眼，见燕子与瘦皮两败俱伤；带着钱急于进城的二姐，去工地找妹夫，遇见的正是当初钱款被抢的刘叔。

抢钱的小张与追款的刘叔和瘦皮，见财起意的黄眼和二姐，幻想暴富去香格里拉的燕子和男友……多条线索来回穿插，最终所有的人都汇聚在了城北大学城附近的一个命运的十字路口。拉着二姐的老赵在纠缠中与超车的路怒者相撞；上前查看的刘叔被驾车赶来的黄眼撞飞；黄眼又打倒了阿德，眼看 100 万元到手，杀红眼的瘦皮驾车直冲过来；从昏迷中悠悠醒来的小张周围，已是一片警灯。

近年来热度持续居高不下的漫改动画《异人之下》（图 6-26 至图 6-28）作为一部非典型意义的群像动画，开初的剧集还是以张楚岚的成长和宝儿姐的身份探寻为单一主线，以参加罗天大醮的众多门派及围绕甲申之乱的各支异人为辅线。辅线剧情独立性不一，但对主线叙事起到了补充效果。随着人物的增多及角色关系的复杂化，很多个性鲜明、层次丰富的角色获得了越来越多观众的喜爱，动画还推出了《王也篇》《陈朵篇》等独立的叙事线索。

系列动画中双线叙事方式的典型例子是《镇魂街》（图 6-29），改编自许辰创作的同

名漫画，曹操后裔与貌似普通实际有强大灵力的女孩夏玲在相互了解信任后试图共同拯救镇魂街。这个故事采用双线叙事方式，单集采用现在时态，双集采用过去时态。动画中单集叙事主打热血，与原创漫画基本保持一致；而双线叙事则主打兄弟情义与成长。《镇魂街》的双线叙事方式令很多观众反感，认为影响故事主线和思路，也会打乱观众的思路。这种非常规的双线叙事方式表达了导演的探索意图。

图6-29　双线叙事，单集采用现在时态，双集采用过去时态

6.2　非戏剧性情节

我们将情节的概念设定为一系列有动因的冲突、事件的戏剧性展开，包括起因、发展、高潮、结局，那么，还有相当一部分动画是"无情节"或者"淡化情节"的。

水墨动画《山水情》（图6-30、图6-31）是"中国动画学派"最高成就的代表，编剧王树忱先生对于这部动画最大的贡献恰恰在于对情节的淡化。乐师与少年的相遇、相知、相交和分离，没有情节的跌宕，也没有情绪的辗转起伏，只是流水行云一般的来去。《山水情》通篇没有情节的高潮，全片情绪的峰值当属片中小舟在动态的镜头中徜徉于山水之际，这种视觉的享受与精神的喜悦，感人至深，是真正实现了"卧游山水"的审美期待，令观众与之同醉。《山水情》之所以被称为水墨动画的巅峰之作，情感因素正在于此！"相呴以湿，相濡以沫"是儒家精神，而"相忘江湖"是老庄的境界。《山水情》以超然的姿态、澄澈的心胸，与传统文人心灵契合，一同纵身大化中，逍遥在山水之间。那是老庄许给传统文人的大美境界。

图6-30　没有情节的跌宕，也没有情绪的辗转起伏

图6-31　在屏幕上淋漓流淌的水墨山水

【视频6-2】

欧洲独立动画"无情节"作品的例子也比比皆是，比如《游移的光》《点》《探戈》《凡高与动画片》《踽踽独行》《照相恰恰舞》《沙之舞》《线与色的即兴诗》《平原的日子》等。

在《游移的光》中，一束光线悄无声息地游移，滑过客厅，路过厨房，这束光，不过是纸屑做的。在它的映照下，寻常的家居，也饱含了细腻的温情。

在《探戈》中，当人作为活动的道具在同一个狭窄的空间里填充又填充，这个方寸的空间就变得妙趣横生。

《平原的日子》是关于儿时的回忆，没有任何情节的描述，只有彩色铅笔营造的一幕一幕变幻的场景。这已足够了，每个人的童年，不都是这样一个一个美丽而莫名的梦吗？

独立动画给我们的最大启迪是：我们熟视无睹的周围的一切，从来都不是寻常无奇的，当我们用心来看世界时，一捧沙，一个蛋，一枚掌纹……一切都是新鲜而打动人心的。

《平衡》（图 6-32 至图 6-34）是有情节的，却被作者淡化到不具故事性，而更富有象征意味。一块悬浮的平板，几个钓鱼的人，静止中保持着平衡。一个被钓起的盒子将物理与心理的平衡打破，这

图 6-32　人心的微妙平衡脆弱不堪

图 6-33　为了得失而奔忙计较

图 6-34　谋杀只需轻轻一推

时，几个人不停地更换位置，在独自占有与力量平衡之间寻找新的平衡。随着不平衡的加剧，人们相互排挤，逐一出局，直到只剩下一人一盒，平衡才又一次出现，人在一端，盒子在另一端，人终于独面这个盒子，却无法拥有。

所有人物的动作，不过是转动身躯，向前或者向后位移，独占的贪欲之下，没有处心积虑的厮杀，所做的只是伸手一推。这样一个关于"谋财害命"的剧情，被作者淡化至此，想告诉观众的反倒更加分明：这才是平衡，这才能平衡。这就是幽默的所在，人心就像立在针尖上的标尺，永远左右摇摆，却要求一个安稳。

课后思考

1. 请尝试用经典好莱坞电影的三幕结构梳理《罗小黑战记》的叙事结构。
2. 请试着分析比较《哪吒闹海》和《哪吒之魔童降世》的叙事结构。

【视频6-3】

第7章 动画主题的阐述

本章要点

全面了解动画主题的类型。

教学要求

1. 了解共同价值观动画主题的类型。
2. 了解民族化价值观动画主题的类型。

本章引言

动画,拥有最大想象空间的视听艺术形式,会关注怎样的主题呢?树立优良的道德范本,揭示社会现实的苦痛,标榜自我价值的实现,寄托对世事人情的体悟感怀,甚至关于宇宙人生的哲学深思……动画,尤其是动画短片,以最洗练的笔墨,往往更能照见人思想的深处。

7.1 共同价值观

7.1.1 群体价值观

人类社会在漫长的协同生活中发展出对于个体与群体间关系的若干共识，但依旧有无数重要命题莫衷一是。人类如何共处？人类如何看待"我"与"物"？人类如何在更高的视角看待群体和自我？关于人类群体价值观的讨论是欧洲动画热衷的话题。

意大利动画导演布鲁诺·波赛托的短片《蝗虫》（图7-1至图7-4），以9分钟的篇幅，讲述了人类文明演进史。所谓文明演进，更确切地表现为权力的争夺更迭，从混沌之初对于一堆火的争夺，逐渐演变为王位、神权、理想的成败与兴衰，一座又一座象征人类目标与成就的建筑，兴起又倒塌，起于野草，又归于野草，一遍又一遍。人类历史这样轮番更迭，而野草长青，蝗虫依然。

图7-1 原始人的争斗是为了一堆火

图7-2 男人的争斗可以是为了一个女人

【视频7-1】

图7-3 争斗也可以是为了世俗权力

图7-4 争斗也可以是为了宗教信仰

9分钟的人类文明史，政治暗杀、王权之间的交战、大革命处决国王、侵略与反侵略、殖民战争、恐怖活动，甚至核弹爆炸……分分秒秒上演着惊天动地的大事件，然而所有的情节，被作者毫不留情地"极简"。一场耗费史学家大量笔墨的宫廷政变，被波赛托描绘成某甲从某乙头上摘下小小王冠，戴在自己头上，于是某乙身后的两三个小人站到了对面。这些戴上王冠的人，正被导演脱冕。人类文明史上的重大事件被简化为两三个小人的争斗，所有"伟大"的包装被剥除之后，剩下的就是赤裸裸的真实：无目的，也无意义。没有人会尊重一只蝗虫的生命，但在蝗虫的眼中，人这种生物，就这样无意义地在无价值的争斗中浪费着生命。看《蝗虫》非常真切的感受是导演站在了人类视角以外，从更高的维度观看"人"这种生物，正如自以为是万物灵长、世界中心的我们在观看蝗虫。

荷兰籍动画导演保罗·德里森的3分钟动画短片《打鸡蛋》（图7-5至图7-9），采用最简单的单线轮廓、平涂色彩，除了一桌一人一蛋之外，再无其他道具与背景细节，单纯到如此地步，很适合做哲学的思索和表达。

【视频7-2】

图7-5 敲开一只平平无奇的蛋

图7-6 什么声音？鸡蛋里？

图7-7 使劲敲，让你叫！

图7-8 谁在敲？

图7-9 被敲的是我的门

本片并不是片中片，而是以"重屏"的方式讲述了一个怪诞的故事，从普通或者世俗的角度看，的确是怪诞的时空与情节，但导演显然超脱了世俗的角度，所以获得了一个非常的视角。同一个空间，视角从客观变成了主观；同一个动作，人由施动者变成了受动者，人与蛋完成了角色的转换。

你是否体会过一只鸡蛋的感受？！我们理所当然地敲开每一只鸡蛋，因为鸡蛋只是鸡蛋，何其卑小，任我们索取。生命形态之尊贵莫若于人，这是人的自负，在宇宙中，在造物主眼里，人何尝不是渺小若微尘。以这样的视角反观自身，才能理解佛经中的"无我相，无人相，无众生相，无寿者相"，也许我们从未真正领会这句话，但导演是懂的，他以如此轻松而怪诞的方式告诉我们：你可以继续吃你的鸡蛋，但应记得，对一事一物一人，都应当存有感激敬畏之心。同《蝗虫》一样，《打鸡蛋》也让观众反思"人"的地位，这何尝不是对人类自身理性、力量和价值的发现。

希腊命运三女神形象可谓深入人心，即使丢失了头颅也优美庄严，这是定格了的希腊古典艺术形象。然而，在比利时动画导演凡·乔丹的短片《希腊悲剧》（图7-10）里，三位女神化作了衣不蔽体、面容粗略的模样，帕特农神庙永为后世楷模的门庭柱石也倾颓破败到难以支撑……呼呼的风声里听得见历史的喘息，冰冷的铁锹触得到颠覆的威胁，世俗的红伞也嗅得

图7-10 《希腊悲剧》

出时代的香艳，于是在铁锹和红伞的冲击下，女神摔倒在地，门庭坍塌了。曾经高擎着古典文明的女神，如今两手空空，然而空了双手的女神终于站在了地上。手可以挥舞，脚可以奔跑，竟然载歌载舞起来。这究竟是希腊乃至整个人类古典文明的幸运还是不幸，导演也未必笃定。这是欧洲独立动画的一种典型的姿态：我在思索，还在思索，可是关于答案，轻易不会给出。其实有多少事，能得出"是"或者"否"的笃定答案呢？为什么充满哲思的欧洲动画作品中体味不出丁点儿说教意味？因为创作者不提供或者说不限定一个决然权威的观点。创作者提出的是一个命题，将思索的可能展现给你，而答案，待你自己慢慢去寻找。对于人类群体价值观的讨论从来没有结束。

7.1.2　个人价值观

对人类个人价值观的彰显，则是美国动画片的突出特点。以迪士尼动画《花木兰》（图7-11至图7-14）为例，我们可以通过对比清晰地看出好莱坞动画中最为突出的主题——自我价值的实现，也由此看出中西方文化的差异性。迪士尼笔下的木兰替父出征既是为了救父，更是为了自救，这与中国古代《乐府诗集》中的木兰替父从军动机的"孝"截然不同，影片中的一段情节最能体现她实现自我价值的从军动机。

木兰女扮男装的身份因受伤接受医治而被识破，因此被大军遗弃在了雪地上。此时，片中特写了一段木兰与被贬的守护神木须龙之间的对话。

木须龙："就差那么一点儿，一丁点儿，老祖宗就得重新看我，让我连升三级，唉，千辛万苦全泡汤了，唉。"

图7-11　木兰相亲失败，找不到自我认同

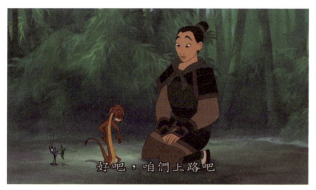

图7-12　木兰女扮男装替父出征，为了实现自我价值

图7-13　驰骋沙场的木兰，充满自信，智勇双全

图7-14　木兰找到了自信，实现了自我价值

木兰："我真不该从家里跑出来。"

木须龙："唉，得了，你是为了孝顺你爹嘛，谁知道会弄成这个样子，丢了花家的脸，连朋友都不理你了。我看你只有学着想开点儿了。"

木兰："也许我并不是为了爹爹，而是想证明我自己有本事，这样往后再照镜子，就会看见一个巾帼英雄。可是我错了，我什么都看不到。"

这段对话明确揭示出这部西方化的《花木兰》影视作品有着与《木兰辞》完全不一样的主题：木兰女扮男装，不仅仅是为了救父亲，更主要的是在相亲失败之后想证明自己是一个有用的人，强烈希望可以实现自我价值。可见原作中"孝"的内核已经完全被取代了。当片中的木兰唱起"什么时候我才能展现那个真正的自我"时，也表现出从军这件事是为了追求自我价值。迪士尼让木兰这个角色呈现出女性主义与个人主义的特征，让全球的观众开始接受这个勇敢、有个性的美国式的中国女孩。

迪士尼为了凸显这一主题，在《花木兰》中特意添加了一出木兰进城相亲的戏，木兰显然不能取悦媒婆考官，甚至被媒婆辱骂："真丢脸！即使你看起来像新娘，你也甭想为花家增光！"木兰回到家里暗自伤心，她开始反省："我无法成为完美的新娘和女儿，莫非我不该扮演这样的角色，为何我的影子那么陌生……我不愿再隐藏我的内心，何时我才能看到真我的影子？何时才能见到我用真心歌唱？"之后，木兰的父亲在花园里安慰失意的女儿说："啊，你瞧，今年的花开得多好啊，可你看这朵还没有开，不过我肯定它开了以后将会是万花丛中最美丽的一朵。"但木兰依然无法释怀。正当木兰陷入绝望，对自我价值产生怀疑时，边疆告急，单于入侵中原，花家接到军令要入伍出征，而父亲年事已高，体弱多病，代父从军正好为处于困境中的木兰创造了实现个人价值的良机。木兰的这一举动，既拯救了父亲，更实现了自我价值。与之相呼应的是在片尾，木兰带着皇帝赐予的象征着花家荣耀的单于宝剑和皇帝佩玉在花园见到父亲。父亲丢下宝剑和佩玉抱住木兰说："花家最大的荣耀就是有你这样一个女儿。"所以，美国版的木兰替父从军的动机包括两个方面：一方面，父亲年老体衰，为救父亲和整个家庭，替父出征；另一方面，木兰的个人价值被以媒婆考官为代言人的男权社会否定，她想利用这次出征的机会来证明自己，实现自己的梦想。

由此可见，动画片《花木兰》的主题，就是对荣誉和利益等个人价值充分认同和张扬的西方个人主义文化思想的阐释。

迪士尼进行这样改编的根本原因在于迎合美国的主流价值观。美国是以个人为本位的社会，家族观念淡薄，美国人的思想里根本没有"孝"这个概念。每个人不是作为一个家庭或其他社会群体的成员，而是作为个体来看待的。美国文化的主要内容是强调个人价值，追求民主自由，崇尚开拓和竞争，讲求理性和实用，强调通过个人奋斗、个人自我设计，追求个人价值的最终实现。影片《花木兰》突出的是木兰强烈的个人意识和实现自我价值的渴望，而中国的"孝"的观念和集体意识被大大淡化了。

7.2 民族化价值观

7.2.1 务实、自信、乐观

美国文化的重要源头是新教加尔文宗，其主张是无须借助教会，个人通过内省与虔诚就可以与上帝直接交通。上帝选民的身份是只有上帝知晓的秘密，但世俗的成功是作为上帝选民幸运的确证。在

这一激励之下,对世俗财富与成功的追求,塑造了美利坚民族冒险进取的精神和自信乐观的性格。

　　这种或悲观或乐观的民族性格亦会体现在动画中,世纪之交的日本,《攻壳机动队》追问人类肉体和意识存在的关系,是保留肉体挣扎在贫瘠逼仄的物质世界,还是放弃肉体让意识在网络世界里自在永生;《EVA》构造出一个将全世界人口还原为单细胞生物的"人类补完计划",以思索人类生存的当下与末世;《蜡笔小新——风起云涌!猛烈!大人帝国的反击》中要将整个日本定格在20世纪的反派,代表了多少日本民众对曾经辉煌岁月的追思和不舍。日本动画电影忧思郁结,体现了人类对自我的质疑与追问。而美国动画则完全是另一种气氛,20世纪30年代的大萧条背景下,《三只小猪》(图7-15)用自己的勤劳勇敢鼓励民众不惧艰难、乐观进取;在经历了创始人华特·迪士尼去世、电视动画冲击、行业不景气等多重挫折下,迪士尼的《小美人鱼》(图7-16)挫败女巫的阴谋,拿回自己的声音,得到了心爱的王子;以《哈姆雷特》为原型的《狮子王》成为王子成长和成功复仇的励志故事;安徒生笔下冷酷的冰雪女王也反转成克服恐惧、坚定自我,重新找回爱与责任的爱莎(图7-17)。全世界的故事文本都可以成为美国动画创作的源泉,它以熔炉般的锻造力,将所有故事甚至悲剧演绎成关于"爱和成长"的美式合家欢。

图7-15 《三只小猪》

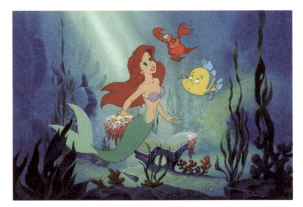

图7-16 《小美人鱼》

图7-17 《冰雪奇缘》

　　大团圆结局是观众对美国主流动画电影鲜明的整体印象。"安能辨我是雄雌"的木兰在好莱坞得到了李翔;怪物史莱克和驴都找到了自己的公主;母鸡金婕在养鸡场的逃亡中邂逅自己的另一半;就连安徒生笔下爱而不得、甘于牺牲的悲剧典型小美人鱼,在迪士尼动画中也打败了女巫,从此和王子幸

福地生活在一起；选择留在部落的宝嘉康蒂恐怕是整个 20 世纪唯一没有跟爱人在一起的女主角。21世纪以来，价值取向更加多元，好莱坞动画角色类型也愈加丰富，不向命运低头只向自由飞奔的小马王、逃离动物园的野生动物们、为种群争取权益的小蜜蜂巴里、持续升级打怪的功夫熊猫阿宝、不需要男性伴侣坚定自己就是女王的爱莎……所有的主角都会找到归属，所有的问题都会得到解决。相较日本动画电影来自成年人对现实与自我的逼视，美国动画更像一个甜美欢愉的少年的梦。

美国动画的起源与杂耍表演密不可分，温瑟·麦凯、华特·迪士尼等众多动画创作者都热爱这种市民娱乐形式，并从中获取动画表演的最初经验，早期美国动画的喜感主要就是依靠夸张与巧合的动作噱头产生。进入剧情短片和长片时代后，这种源自杂耍表演的插科打诨被充分保留，并成为美国主流动画电影的标准配置。尼古拉·哈特曼指出，喜剧常常产生某种透明错觉，包含两种类型：一种是低下卑劣的东西以高尚堂皇的面貌出现，面貌与实质产生尖锐对比令人鄙夷，由此产生讽刺喜剧；另一种是无足轻重的东西以异常重要的面貌出现，当其重要性变化为一种滑稽的东西时，滑稽喜剧由此产生。美国动画并不能严格划分为讽刺喜剧或滑稽喜剧，因为其喜感的产生通常仅作为情节主线上的附着，而非驱动情节的主体。但喜剧性又确实是美国动画突出的属性。这种插科打诨的喜剧形式，在中国沉稳持重的传统动画中极少出现，相对轻松的日本电视动画则多以人物性格的喜剧性或整体情节的趣味性为幽默元素而非倚重插科打诨。

20 世纪初，虽然以欧洲为先导的现代艺术风起云涌，但美国动画的造型依据的还是写实绘画的古典传统，还是将符合大众审美经验与习惯的写实再现风格作为造型风格的主流。动画电影作为美国文化产业的重要支柱，产业模式成熟高效，CG 技术的领先优势扩大了其市场影响。随着文化产业市场受众细分，美国合家欢式的全球动画策略能否持续奏效值得关注。

美国动画电影流露出如少年般的气质，没有见识过世界的黑暗面，相信这个世界始终光明美好；个体成长中的小烦恼就是要努力战胜的大麻烦；相信自己、相信爱、亲情和友情；不要操心遥远的将来，要热爱当下。不得不说，现在或者将来，我们依旧需要这样的动画，不论年龄与性别。

7.2.2 以善为美

在传统中国动画创作历程中，产生了一类数量巨大的作品，这类作品角色性格单一明确、情节冲突激烈、情感饱满激越，如《瓮中捉鳖》《谢谢小花猫》《小号手》《小石柱》《泼水节的传说》等。此类作品多以儿童为受众主体，说教意味浓重，是特殊时期文艺政策约束下的产物。虽然数量甚多，但在动画史上的地位、受众赞誉度、国际认同度等诸多方面皆不及《大闹天宫》《三个和尚》等片。在本章中，将选择数量较少但影响较大的动画作品视为中国动画电影的"主流"进行论述。

传统中国动画突出的特征是形式纷繁多样，既有平涂手绘，又有剪纸、木偶、布偶、水墨、皮影等形式，角色造型装饰味浓郁，画面疏朗讲究留白，形式之美令中外观众皆印象深刻。但中国动画最根本的追求不在"美"，而在"善"。儒家推崇的是善美统一的功利审美观，关注艺术在社会生活中的作用，孔子强调"美"的形式必须以"善"的内容为根据，并提出"善美统一"的艺术主张。儒家思想指导下的艺术创作，将"善"作为表现主体和追求目标，文学、音乐、书法、绘画等莫不如是。

中国动画亦复如是，万氏兄弟开启的中国动画之路，诞生之初就走上了与娱乐至上的好莱坞动画截然不同的方向。万氏兄弟在诸多短片及著名长片《铁扇公主》（图 7-18）中鲜明宣扬民族觉醒、抗日救亡的时代主题。此后的 20 世纪 40—80 年代中，东影、上影及美影厂的几代作者，无不将动画视

图 7-18 著名长片《铁扇公主》

为感化观众、教化人民的有力工具。传统中国动画在数十年发展历程中，为树立和宣扬中国社会主流价值观做出了巨大的努力。《谢谢小花猫》中腰系武装带的小花猫奋力保卫群众财产；《小猫钓鱼》中咪咪改掉三心二意的毛病终于钓到大鱼；《乌鸦为什么是黑的》中乌鸦为自己的虚荣自私和骄傲付出惨重代价；《草原英雄小姐妹》中龙梅和玉荣在暴风雪中拼死保卫集体羊群……这些动画或者唤醒民族意识，或者激起革命斗志，或者劝诫弃恶从善，或者赞美高尚品质，每一部动画作品总有小观众可以学习和体会的鲜明主题。传统中国动画始终遵循的创作原则是艺术形式服务于创作目的，价值的"善"统摄形式的"美"。

中国动画的价值主题伴随时代主流价值观也在不断发生变化。20 世纪 60 年代初的《大闹天宫》中，天生异能的石猴在花果山自立为王，几度被天庭收服，终因对天庭不公的不满而愤然反叛。故事突出表现了孙悟空毫无畏惧战天斗地，打破旧秩序的勇气与实力。在 1981 年的《人参果》中，孙悟空受猪八戒挑唆偷摘人参果，因而与守树仙童产生冲突。孙悟空怒毁仙树令师徒四人一并被困受罚，最终由观音息事解困。孙悟空在《人参果》中为自己的桀骜冲动连累师父和师弟受到了惩罚，求请观音时不得不承认"一气之下做了错事"，但胆大妄为依旧是其鲜明的性格特征。1985 年的《金猴降妖》中，孙悟空的性格虽还保留一些刚猛冲动，较之《大闹天宫》《人参果》中则更加老成坚忍。故事的主题也悄然转为对不辨虚妄幻象的质疑和对真理真相的执着。上海美术电影制片厂出品改编自《西游记》的三部动画长片中，可以清晰地看到孙悟空角色性格的成长，更可以察觉照应不同时代背景与主流价值观的故事主题的变化。进入 21 世纪，《西游记之大圣归来》则将故事中的孙悟空设定为压在山下 500 年还被约束了法力，成了一个冷漠颓丧迷惘的中年人。孙悟空遇到的江流儿尚是手无缚鸡之力的儿童，却不惜舍身救人。颓丧的孙悟空被江流儿激发出内心的热情和善良，重振齐天大圣的神勇之姿。这一次孙悟空不是《大闹天宫》里天庭的破坏者、挑战者，而成为世间的保护者与捍卫者。

7.2.3　壮烈与幽微

日本是一个对战争题材动画表现出巨大热情的国家。由于对真实战争情景的表现受到制约，所以表现虚拟战争题材的动画在日本大行其道。1977 年，《宇宙战舰大和号》剧场版公映，开启了日本动画超级剧情片的序幕，也从此奠定了其战争题材悲怆壮烈的基调。其后日本超级剧情片中蜂拥出现将虚构战争设置于宏大宇宙场景中，在巨大惨烈的牺牲中谋求胜利与救赎的战争题材，如 1979 年的《银河铁道 999》，1981 年的《机动战士高达Ⅰ》，1984 年的《超时空要塞》。虚拟战争是日本动画格外显著的题材类型，其世界观宏大复杂，价值观错综矛盾，令世界侧目。其史诗般宏大的格局中关于宿命、抗争、牺牲、救赎、自我认知等主题，无不饱含壮烈崇高的悲剧意识（图 7-19）。

图 7-19　相对会锈蚀老化的铁甲，飞行师却肉身不坏

相较之下，美国主流动画电影则几乎没有大规模

的战争题材，《功夫熊猫》中反派最大的破坏只是摧毁，《功夫熊猫2》中热兵器的战力甚至敌不过徒手肉搏。2007年梦工厂出品的动画电影《大战外星人》可算少见的大场面，同样面对地球即将毁灭的灾难，这些形态各异的外星人在不情不愿拯救地球的同时，仍然不忘各种插科打诨。同为战争题材，在好莱坞的动画电影中具有截然不同的喜剧气质。

在现实题材的日本动画片中，则完全舍弃对战争的正面描写，如《萤火虫之墓》《起风了》（图7-20）、《在这世界的角落》（图7-21）都仅从侧面刻画战争笼罩下的平民生活。在战争中失去父母的兄妹，随着糖果罐渐空，可以果腹的食物从稀薄的菜粥到野果再到泥土，在饥饿的挣扎中，只能眼睁睁看着死神步步迫近。认真地对待生活，单纯地想与丈夫幸福生活下去的铃，并没有处在中心战场，还是一步步失去温饱、失去亲人、失去可以握画笔的右手……现实战争题材中，普通人如同尘埃一般沉浮于战争飓风中的无力感，是日本动画的另一种悲剧的形态。这种浸透在些许温情日常中的哀愁忧伤，却挥之不去，仿佛蚀骨之殇。

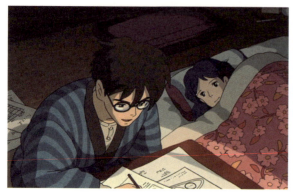

图7-20 《起风了》中爱情在生活里化成不说话的相伴

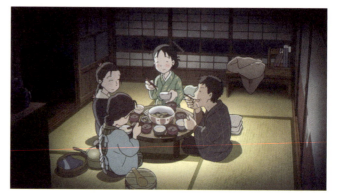

图7-21 《在这世界的角落》中每个人的每餐饭都成了奢望

日本动画电影往往更多一层物哀的底色。源自中国的儒家善美统一论也曾长久充当着日本艺术创作的指导核心，直到18世纪本居宣长提出"物哀论"。本居宣长认为"以物语与和歌为代表的日本文学的创作宗旨就是'物哀'，作者只是将自己的观察、感受与感动，如实表现出来并与读者分享，以寻求审美共鸣及心理满足，此外并没有教诲、教训读者等其他功利目的。"日本民族固有的自然主义艺术理念，对一切细微之处的留意与留情，与"物哀"高度契合，成为了日本文化中鲜明独特而动人的审美特征。宫崎骏在《龙猫》中通过两姐妹的眼睛，发现了乡村生活中无所不在的新鲜与美好，一架咯吱作响的旧木梯、一篮浸在小溪里的蔬菜、一条缝隙里的灰尘、一颗垂悬于松针的雨滴……《阿基拉》中墓碑一般的拘留所残垣，《秒速5厘米》明灭不定中破损的公交踏板……大量的空镜头特写令日本动画独具魅力（图7-22至图7-25）。

这种在不同题材动画中体现出审美感受的巨大差异甚至割裂，与日本民族性格的矛盾性特征是契合的。正如"菊与刀"所象征的，对武士道忠勇牺牲精神的巨大热情与对生活细节极尽幽微之处的深情，在同一个民族的性格中纠缠。对无常命运的悲剧意识，令日本人的精神愈加细腻敏感，以恭谨的态度对待度过的每个时刻，以深沉的情感对待周遭的每一事物。美好如开满虞美人的山坡，卑下如路边的蟾蜍，细微到樱花落下的速度……日本动画将本民族的物哀审美化入骨髓，润物细无声地向这个世界传递着沁人心脾的幽玄之美。

图 7-22　凋零的樱花在日本人眼中是美的极致

图 7-23　日本动画创作者将眼光放低，低到尘埃里，发现一切难于察觉而值得欣赏的美

图 7-24　一条每日经过的小路，日日变幻它的美

图 7-25　雨丝和光，你是否曾留意它的美

课后思考

1. "爱情"曾经是迪士尼动画最突出的主题，今天的迪士尼动画角色所追求的个人价值似乎更加多元，试着梳理迪士尼动画中公主的个人价值追求的变化。

2. 试着在中国动画中找一个不同时期多次出现的动画角色，体会角色及故事传递的主流价值观是如何贴合时代而发生变化的。

第8章 动画声音赏析

本章要点

感知和理解配音、配乐在动画作品中的作用方式。

教学要求

1. 认知配音在推动情节发展和表现角色性格方面的重要作用。
2. 认知配乐在渲染气氛和推动剧情等方面的作用。

本章引言

动画片中有一个不可或缺的元素——声音。一部动画片需要听觉形象与视觉形象共同作用,才能形成一个整体。影视动画中的听觉元素可分为配音和配乐两大类。

20 世纪 20 年代，声音闯入了电影世界，为造梦工厂注入了新鲜的血液。1927 年，美国华纳兄弟公司出品的影片《爵士歌王》（图 8-1）在纽约华市纳剧院首演。其中，因其声音首次含有同期声元素，《爵士歌王》成为世界上第一部有声片，从此揭开了有声电影的序幕。动画电影作为电影的一种类型，几乎同时期进入有声电影的世界。1928 年，迪士尼出品的世界上第一部有声动画电影《威力号汽船》（图 8-2）在莱琴伯戏院上映，标志着动画电影开启了有声时代。声画能够给观众带来听觉与视觉相融合的感官盛宴。声音带给观众的冲击与影响具有独特的优势，其原因涉及人类听觉系统的生理特征，以及听觉与心理层面（包含潜意识）的融合机制。所以从某种程度上来说，动画声音比画面更具表现力。时至今日，动画声音成为其不可或缺的一种艺术表现手段。

图 8-1 《爵士歌王》

图 8-2 《威力号汽船》

【视频 8-1】

【视频 8-2】

8.1 动画的声画关系

画面与声音都是动画作品中重要的元素。声音与画面只有巧妙、有机地配合才能产生立体、完整的感官效果。动画的声画关系分为以下 3 个类别。

1. 声画同步

声画同步也称声画合一，是指动画中声音与画面的情绪、动作等协调一致，即"你笑我也笑，你哭我也哭"（图 8-3）。声画同步是声画关系中最常见的一种手段。影片的声音与画面严格匹配，发声的人或物体在银幕上与所发声音保持同步进行的自然关系，使画面中视觉形象的发声动作与它所发出的声音同时呈现并同时消失，两者吻合一致。声画同步的作用主要在于加强画面的真实感与叙事性。

图 8-3 声画同步卡通形象

2. 声画对立

声画对立是指画面中的声音和画面所表达的情绪完全相反,即"你哭我笑,你笑我哭"(图8-4)。通过强烈对立的处理方式,突出作品传达的意境与情感。

图8-4 声画对立卡通形象

3. 声画对位

声画对位是指画面与声音按照自身规律表达不同的内容,同时在各自独立发展的基础上有机结合起来,造成单是画面或是声音所不能完成的整体效果,即"你笑我不笑,你哭我不哭"(图8-5)。声画对位的结构形式是声音和画面组合关系的一种升华手段。它使声音和画面不再互为依附,重复表现同一事物,而是能各自发挥作用且形成独特的整体效果,扩大了银幕中的信息量,打破了动画作品的时空局限。

图8-5 声画对位卡通形象

8.2 动画声音的作用

动画声音是动画语言基本元素之一,它使得动画成为由视觉、听觉组成的综合性时空艺术。动画声音的内容包括语言、音响、音乐。动画中的声音是一种听觉方面的体验,通过听觉手段建构影片的叙事体系,使得声音可以直接参与叙事,也可以间接对叙事起到助推的作用。尽管声音和画面在自身特性上有本质的区别,但在观众欣赏影片的过程中,声音总是会被观众不知不觉地与画面结合,从整体的角度来欣赏。从这种意义上讲,声画结合的作用,比各自单独存在时的作用要更大。声音的出现无限扩充了动画中的空间,延展了动画作品的相对时空结构。

1. 丰富内在运动

声音给动画带来了更为丰富的内在运动,使它增加了内在的理性思维运动——语言及内在的感情运动。从而使动画形成更为复杂的时空结构。从叙事形式的角度来说,声音可以使情节更为复杂曲折,人物性格更为丰富完整,思想感情和情绪更加细腻。

2. 构建空间环境

声音和光一样，是塑造动画空间的主要手段。并且画外音扩大了动画的表现空间，打破了机位、表演、叙事的局限性。

（1）加强时空关系

声音进入动画的时空结构后，加强了镜头内的时空关系、空间层次和内涵，同时也丰富了镜头与镜头之间的时空延展。声音使画框内的空间和画框外的空间相结合，形成了新的动画空间连续体。

（2）直接参与叙事

声音可以在潜意识中影响到观众对影片的感受。观影过程中，观众可以清晰分辨画面中的元素，如演员、道具、场景等，但是很难对声音做出理性的分析。尽管客观声音总是由多种声音元素组成的，但是通常人们会把声音作为一个整体进行感知。这也是声音设计者利用声音的这一重要特点来参与叙事的关键所在。单纯的声音作品（如音乐）可以作为不依附于其他任何方面的听觉对象。但是，声音一旦放入影片中，和画面、剪辑、节奏等元素相互作用时，它带给人心理上的感受是很微妙的。它就像一种暗示，在无形中带动观众的情绪和思维。

3. 塑造角色形象

动画声音以更加夸张、自由、情感充沛的形式为动画角色塑造奉献了巨大的力量，使得一个个虚拟的角色变得鲜活、可爱。优秀的动画声音可以和角色完美地融为一体，使观众在观影过程中对情节走向、人物性格与行为深信不疑。在观众与角色产生共情的同时，加深观众对动画作品的沉浸式体验。

8.3 动画声音之语言设计

动画声音中的语言，是指动画创作过程中为角色发出的有声语言。除了台词内容，还包括笑声、叹息声等情绪语言。

由于动画的虚拟性特点，所有动画语言均采取配音的形式。目前，包含歌舞动画、动画故事片在内许多作品的主流制作形式为先行配音，动画角色的动作、口型等画面制作部分根据配音的节奏进行严格声画同步，以保证声画节奏的张力与角色的真实性。所以，角色台词需要根据剧本进行前期的整合和创作，然后邀请配音演员来进行角色语言的录制（图8-6）。目前，一些动画电影在商业大潮下为了吸引观众，喜欢邀请著名演员或声音极具辨识度的知名人士来为角色进行"加持"，以此达到塑造角色与作品推广的双重目的。

按照动画语言的内容，可分为独白、对白、旁白、群杂等几种类型。

图8-6 配音

【视频8-3】

图 8-7 《冰雪奇缘》

1. 独白

独白包括角色的自言自语、陈述性交流的独白，以及带有主观性的内心独白（角色内心与观众交流的一种独白形式）。在大多数电影作品中，角色的内心独白表现为画外音，而画面中的角色默不作声。在很多动画中，角色呈现简单明了与夸张的特性，所以角色在动画中的内心活动，可通过歌唱、自言自语等夸张的形式表现出来。比如《冰雪奇缘》（图 8-7）《寻梦环游记》（图 8-8）等动画影片，角色的内心独白一般通过歌唱的方式表达，这时的语言同时具有音乐的特性。

2. 对白

对白是动画作品中两个以上的角色之间的语言交流，如《哈尔的移动城堡》（图 8-9）。这类语言在动画中最为常见，是推动故事情节发展的重要元素。

【视频 8-4】
【视频 8-5】
【视频 8-6】
【视频 8-7】
【视频 8-8】
【视频 8-9】
【视频 8-10】

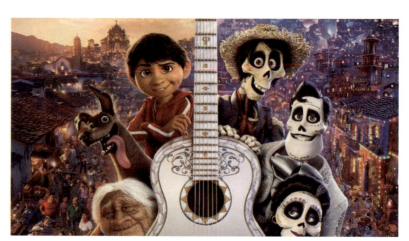

图 8-8 《寻梦环游记》

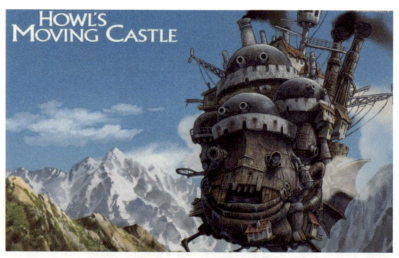

图 8-9 《哈尔的移动城堡》

3. 旁白

旁白一般以第三人称的议论和评说出现，其作用是用来叙述和说明事件的发展脉络。比如大多数童话故事开篇的第一句话"Once upon a time, there is a princess..."这也是一些由童话改编的动画作品中常会运用的形式之一，用来简明介绍故事背景与人物特点。

4. 群杂

群杂又称背景人声，是指处在画面次要或背景位置的若干群众角色发出的环境声音，如《魔术师》（图8-10）。

【视频8-11】　【视频8-12】

【视频8-13】　【视频8-14】

总之，由于动画形象的虚拟、夸张等特点，动画中的语言形式呈现多样化的特点。比如《格林奶奶的睡美人》（图8-11）是格林奶奶的独角戏，她的孙女自始至终未发出一声。格林奶奶的配音夸张、充满激情，令人捧腹大笑，将格林奶奶塑造成为经典的角色形象。

再如《昆虫总动员》（图8-12）中瓢虫的沙哑嗓音、黑蚂蚁的口哨、红蚂蚁类似怪兽的声音，以及欺软怕硬的苍蝇发出的嘲笑声，都为这些昆虫不同的性格做了语言方面的经典设计。

国产经典动画电影《哪吒之魔童降世》（图8-13）的角色性格都有其典型性。最先出场的两个性

图8-10 《魔术师》群杂场景

图8-11 《格林奶奶的睡美人》

图8-12 《昆虫总动员》

图8-13 《哪吒之魔童降世》

格迥异的人物——太乙真人和申公豹，语言特色各有不同。太乙真人的方言、申公豹的口吃，结合人物视觉形象和性格特征进行语言方面的反差与同质处理，使人物形象更加立体化、幽默化。

8.4 动画声音之音响设计

音响是指动画中除语言、音乐外的所有声音内容，如动作、自然、机械、军事、动物、交通、特殊音响等。音响设计对动画的动态范围、形象塑造、环境设计、故事叙述等方面起着非常重要的作用。

动画短片 when the day breaks（图 8-14）中关于鸡先生和猪小姐的音响设计，采用了对比的手法：鸡先生古板、沉闷、严肃，关于它的音响元素，同样具有重复、刻板、沉闷的特点，比如滴水、电流、书写声等；当镜头切换至猪小姐，声音则变成愉快的歌声，并伴有削土豆、开冰箱等动作音效。同样属于生活音响，但在声音元素的选择和处理下，一个沉闷一个鲜活，塑造了两个性格对比鲜明的动画角色。

《书柜的故事》（图 8-15）与《奇怪的料理》（图 8-16）动画短片的音响设计有异曲同工之妙。它们的视觉形象为书本拟人化和物品生活化的处理方法。音响方面则从"真实性"原则出发，运用了真实的音响素材，形成了视觉虚拟和音响真实的反衬效果，在严肃与夸张的两极界限中令人忍俊不禁。

根据中国民间故事改编的动画电影《白蛇：缘起》（图 8-17）包含了很多魔幻场景，其中在

图 8-14 动画短片 when the day breaks

图 8-15 《书柜的故事》

图 8-16 《奇怪的料理》

图 8-17 《白蛇：缘起》

宝青坊的片段中，音响的细节处理非常生动：比如木制椅子的转动音响、小狐狸在活动时身上的配饰和烟袋发出的声音细节、宝青坊内场景转换时宝箱发出的音响处理等，都为魔幻场景增添了神秘色彩。

8.5 动画声音之音乐设计

　　动画音乐包括专门为动画作品进行创作和编配的音乐（包括动画歌曲），以及画面中可寻得声源的"真实"音乐，如角色歌唱、广播、留声机或耳机中传出的音乐。其中，动画歌曲包括动画主题曲和插曲。动画主题曲的诞生和商业属性息息相关，一部卖座的动画和一首广为流传的主题曲往往是相辅相成的，比如《狮子王》的 The Circle of Life（图 8-18）、《冰雪奇缘》的 Let It Go（图 8-19）、《宝莲灯》的《爱就一个字》（图 8-20）等歌曲。

　　《昆虫总动员》的配乐具有主题性和场景典型性。比如在小瓢虫和黑蚂蚁运送糖盒的路途中，运用的是进行曲体裁的行进主题配乐。这一段音乐采用 2/4 拍、中速，旋律通过铜管、木管等乐器的轮流

图 8-18　The Circle of Life

图 8-19　Let It Go

图 8-20　《爱就一个字》

【视频 8-15】

【视频 8-16】

演绎，营造出轻松愉悦的"行进主题"场景（图 8-21）。

画面中展示红蚂蚁的堡垒时，视觉方面通过灰色、沉闷几何图形等典型元素渲染了红蚂蚁大军的森严与恐怖（图 8-22），同时音乐仅凭紧锣密鼓但节奏严谨的军鼓敲击，与画面元素匹配，成功塑造了红蚂蚁堡垒的场景特色。

图 8-21 《昆虫总动员》"行进主题"场景

图 8-22 《昆虫总动员》红蚂蚁的堡垒的场景

《海洋之歌》（图 8-23）的音乐设计，具有爱尔兰民歌的地域特色与时代特点。同样具有地域特色的动画配乐还包括《大闹天宫》（图 8-24）、《里约大冒险》（图 8-25）等。1961 年上海美术电影制片厂出品的《大闹天宫》是我国动画史上里程碑式的作品。动画中的人物形象、服饰穿着、动作特点、配乐特点等，都包含了大量京剧元素。尤其是在孙悟空与天兵天将的打斗场景中，京剧的锣鼓经与人物动作、场景转换紧密配合，呈现出中国京剧与动画作品的完美结合。

与国产经典动画配乐风格迥然不同，动画电影《里约大冒险》（图 8-25）的作曲家均来自古巴、巴西等南美洲国家。结合故事发生的背景，南美洲的拉丁节奏成功融入了《里约大冒险》。和大多数好莱坞动画电影一样，这部影片也属于歌舞片。其中的歌舞片段在角色动作制作之前均已完成，创作者根据音乐的节奏制作动作画面。影片作曲家曾在访谈中说过："当你听到这样的音乐，屁股怎么可能还待在椅子上呢？"

总之，声音在动画电影中占据重要的地位，声音元素是动画创作的基础和重要形式。声音为画面服务，是动画作品的灵魂所在。如果一部动画片没有声音，就会失去它的独

图 8-23 《海洋之歌》

图 8-24 《大闹天宫》

图 8-25 《里约大冒险》

特魅力。这就需要人们在创作动画作品时，全面系统地掌握声音元素的审美特征及其创作手法，将声音与画面相结合，凸显动画作品的艺术内涵，提高动画作品的趣味性和观赏性。

课后思考

1. 观看《白蛇：缘起》片段，试分析片段中的人物语言对人物形象塑造所起的作用。
2. 观看《大闹天宫》片段，试分析片段中的音乐是如何体现中国传统文化特色的。

【视频 8-20】

【视频 8-21】

第 9 章　影视动画实例分析

本章要点

能够准确把握动画主题，了解其文化背景及文化意义，寻找每部作品的主题内涵，思考影视动画作品成功的因素。

教学要求

1. 理解动画角色设计对表达动画主题的意义。
2. 掌握场景设计对渲染动画主题的作用。
3. 熟练掌握镜头的运用技巧。

本章引言

在世界动画艺术长廊中，曾出现过无数星光璀璨的传世杰作。它们是想象力和科技融合的结晶，是艺术和工业嫁接的结果，它们带给了我们无数快乐和感动。那么，这些作品成功的原因是什么呢？本章将从文化内涵、制作技术、视听语言等方面破解这个谜题。

9.1 《海底总动员》艺术特色分析

2003 年，迪士尼与皮克斯继《玩具总动员》《虫虫特工队》《玩具总动员 2》《怪兽电力公司》之后，联手推出了第五部三维电脑动画作品《海底总动员》，这也是迪士尼第一部在全球暑期上映的动画片。同时也是一部制作精美、色彩艳丽、场面宏大、故事感人的动画片，推出之后就一举成为当时美国历史上最卖座的动画片（图 9-1）。

图 9-1 《海底总动员》的片头

9.1.1 故事情节

《海底总动员》的主角是一对可爱的小丑鱼父子（图 9-2、图 9-3）。故事环绕在刚上小学一年级的小丑鱼尼莫身上，由于不听父亲马林的劝阻，尼莫不小心被潜水员捕走，被带到悉尼一家牙医诊所的鱼缸里。马林心急如焚，它虽然天性怯懦，但决心万里寻子（图 9-4、图 9-5）。马林在一只患有短

图 9-2 《海底总动员》中的小丑鱼父子

图 9-3 尼莫第一天上学，在父亲的陪伴下认识了很多新朋友

暂失忆症的蓝色帝王鱼多莉的陪伴下，沿途闹出了不少笑话（图9-6）。辽阔的太平洋上的冒险使它们结识了形形色色的朋友，也遭遇了各式各样的危机，而马林最终克服了艰难险阻，与儿子团聚并安全地回到了自己的家乡（图9-7、图9-8）。

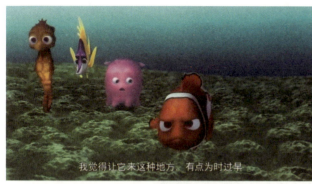

图9-4　尼莫不听父亲的劝阻，执意游向深海

图9-5　尼莫被抓走，马林痛苦万分，决心紧跟游船一路寻找

图9-6　马林在寻子路上遇到健忘的多莉

图9-7　马林在海龟的帮助下顺利来到悉尼　　　　图9-8　父子俩历经坎坷终于团聚

《海底总动员》在主题和构思上并不算新奇，仍然是以传统、淳朴的亲情和成长为核心主题，糅合了教育与沟通、选择与自由、勇气与超越，甚至包含了人类对破坏自然的谴责等多重主题。其中，影片中有多处关于孩子的教育问题的反思：通过马林与绿海龟教育理念的对比，引发了关于如何教育孩子的思考——是心惊胆战地处处呵护，还是放手让他们去闯荡？当尼莫被换水管吸住时，应该如何解决？是自己独立完成，还是让家长帮忙等，这些问题对家长来说具有深刻的启迪与反思作用（图9-9）。

《海底总动员》所讲述的故事并不复杂。影片在结构上采用的是常见的双线并行的方式：一条线是父亲马林万里寻子的冒险旅程；另一条线是儿子尼莫的大逃亡。故事线索及其总体框架也比较简单，但影片在情节设置上却异常丰富、引人入胜。故事始终在柔情万种（具有丰富的情感元素和喜剧元素）与危机四伏（具有丰富的悬念和冒险元素）的情境中交替进行，使观众在喜与忧、紧张与放松的情节进展中充分体验观影的快乐。更值得一提的是，《海底总动员》充满了许多令人惊喜的细节，比如那条深埋海底的沉船、多莉学鲸呼叫、只尊重女士并善于模仿的银色鱼群、鱼缸中的小虾为尼莫清洁身体、鹈鹕和海鸥在追逐过程中插在船帆上黄色的喙、在下水管道上来回打架的螃蟹等，众多妙趣横生的小幽默、小细节，闪烁着创作者想象力的火花（图9-10）。《海底总动员》走出了一条强调细节、强调趣味性的简约之路，皮克斯将细腻的情感和积极的主题蕴含在了简约的故事中，形成了自己独特的故事风格。

图9-9　尼莫在吉哥的鼓励下自己脱困

图 9-10　影片中充满了许多令人惊喜的细节

9.1.2　角色造型

　　凭借皮克斯超强的建模技术，鱼类在造型上也都体现出了十足的夸张和趣味。各种各样的鱼类在形体上注重了大小、长短和胖瘦的对比，在颜色上注重了红色、蓝色、黑色、黄色和灰色等冷暖对比。尼莫身体短小，色彩亮丽，身上的白色条纹显示了其与众不同；眼睛大而闪烁，易于表达情感；面部阔而圆、额头深陷，有明显的人的特征，一颦一笑都趣味横生；游动时身体摆动的样子与现实中的鱼类别无二致（图9-11、图9-12）。例如，尼莫违背马林的意愿游向深海，接近并触摸轮船时，表情叛逆、好奇而又小心谨慎，跟一个顽皮的孩子没有两样；马林和尼莫是一对小丑鱼父子，但创作者却赋予了它们人性化的特征，使它们具有了人类的情感和动态。马林的万里寻子、尼莫的舍命逃亡以及最终父子团聚等情节，无不渗透着人类最伟大的情感。尼莫和马林在上学前的嬉戏和打闹，既有童真童趣又有父子之爱。角色的一举一动都让观众感受到它们不仅仅是鱼类（图9-13、图9-14）。

图9-11　马林带着尼莫上学时的夸张表现

图9-12　各种小鱼的造型

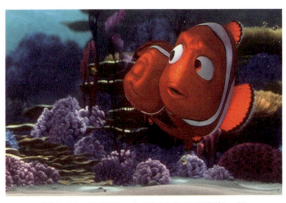
图9-13 团聚后，父子俩幸福地拥抱在一起

图9-14 尼莫上学前父子俩欢快地嬉戏

再如，多莉在得知马林要离开时，失落的表情难以掩饰其内心的伤感。当然，这完全得益于皮克斯对鱼类游动规律和鱼类面部肌肉的深入研究，才使得鱼类的动作和表情富有生命和情感。热心、乐观、健忘、啰唆的蓝色帝王鱼多莉身体扁而高，蓝色身体上的黄色条纹对比强烈，显示其活泼好动的性格。影片中，大鲨鱼布鲁斯的身体庞大，牙尖口阔，表面的纹理和质感清晰而逼真，当它闻到血腥味时，馋不可耐的表情给人的印象十分深刻。老海龟神情庄重，游泳的动态缓慢而诙谐，尤其是跟马林对话时的表情更是沉稳而睿智。其他鱼类也都性格各异，比如自由而性情暴躁的小头目吉哥、喜欢观察牙医工作的海星、喜欢优哉闲逛的长嘴鸭、喜欢收集泡泡的黄唐鱼等。

能够塑造出如此多性格各异的角色形象，皮克斯功不可没，他们以惊人的想象力与顶尖的动画制作技术把众多的海底生物刻画得栩栩如生并独具魅力（图9-15至图9-24）。《海底总动员》在场景

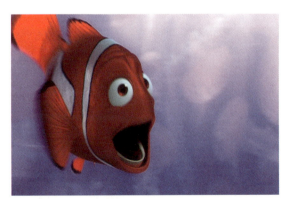
图9-15 马林在穿过海蜇群时惊讶的表情

图9-16 多莉的表情

图9-17 多莉失落的表情

图9-18 大鲨鱼的形象逼真而有趣

图 9-19　布鲁克斯馋不可耐的表情

图 9-20　老海龟的造型

图 9-21　小头目吉哥的造型

图 9-22　海星的造型

图 9-23　黄唐鱼的造型

图 9-24　尼莫在鱼缸里得到了朋友们的支持

设计上也可谓美轮美奂，将神秘的海底世界描绘得逼真而壮丽。蔚蓝的海水之中摇曳着迷人的光晕，五彩缤纷、形态各异的海底植物随波摆动，且层次分明。形形色色的海底鱼类往来穿梭，场景设计色彩丰富、和谐，错落有致，充分展示了海底世界的活力与唯美，呈现给观众的是一场真正的视觉盛宴。

9.1.3 镜头剪辑

《海底总动员》在镜头剪辑上充分体现出了一部动画电影应有的想象力。节奏和情绪的把握恰到好处地迎合了影片所要凸显的细节和情感。影片的开始，马林和妻子遭遇了鲨鱼的袭击，一番激烈的搏斗之后，镜头伴随着动作快速切换，情绪空前紧张，但随着鲨鱼嘴的张开，镜头突然黑场，所有的声音戛然而止，而后镜头转场，马林缓缓醒来，悲伤之余找到了自己唯一幸存的儿子尼莫（图9-25）。这个精彩的段落放在影片开头，一方面吸引了观众的观赏兴趣，另一方面则奠定了影片的情感基调，同时加速了影片的节奏变化，几乎是在一瞬间，人物就经历了幸福、危险、悲伤、希望等多种情绪变化。尼莫上学之前，影片用长镜头来表现尼莫和马林在海葵中嬉戏的情景，并以此来衬托父子之间的亲密无间。在此过程中，角色不断地在画内空间和画外空间活动，这不但有效地缓解了长镜头带来的视觉疲劳，同时塑造了角色活泼有趣的性格特点。

图9-25 《海底总动员》中一组精彩的镜头

在尼莫上学途中，镜头与角色一起运动，用全景展现了海底世界的丰富多彩（图9-26）。主观镜头和客观镜头交替使用，来突出尼莫的喜悦之情，180°的全景摇镜头和景深镜头大大丰富了观众的视野，并且有力地刻画了角色的内心世界。整组镜头伴随着活泼的音乐，让人感觉流畅而有趣味。

马林和多莉在大鲨鱼布鲁斯的追杀下疯狂逃命的一个段落中，镜头的组接快而短，突出了角色动作的连续性，有效契合了整个段落危急紧张的情绪节奏，达到了这个情节点所应有的观赏效果；而当多莉和马林到达悉尼时，二者在喋喋不休地争吵，镜头纵深处鲸鱼缓缓逼近，锋利的牙齿在屏幕上逐渐清晰（图9-27），接着嘴巴突然张开，一声呼喊之后镜头黑场，时空转到尼莫在鱼缸里的情景，这既是恰当的时空转换方式，又是给观众制造悬念的蒙太奇手法（图9-28）。

图9-26 尼莫上学途中,镜头的调度展现了海底世界的美丽

图9-27 描写鲨鱼锋利牙齿的镜头

图 9-28　一声呼喊之后镜头黑场，时空转到尼莫在鱼缸里的情景

尼莫刚被捕入鱼缸，由于镜头刚从另外一个时空转来，观众并不知道此时的尼莫已在鱼缸里，画面上的尼莫几次莫名其妙的撞击之后，镜头缓缓拉开，一个大鱼缸出现在观众面前，这个镜头设计得很有创意，给人耳目一新的感觉，体现出导演对镜头语言运用的奇思妙想（图 9-29）。

图 9-29　尼莫几次莫名其妙的撞击之后，镜头缓缓拉开，一个大鱼缸出现在观众面前

在海底生物传播马林披荆斩棘、万里寻子的英雄事迹时，镜头在保持叙事完整的同时，采用了叠化的技巧来转换时空，既恰当地延续了影片的意境，又延伸了时空，增加了叙事容量，有效地推动了故事情节的发展（图 9-30）。

图9-30 采用叠化的技巧来转换时空的一组镜头

影片中还有很多压缩时间的例子,马林历尽艰险到达悉尼之后看到了悉尼美丽的夜色(图9-31),但其中的一个空镜头静止不动,画面由暗转亮(图9-32),时间也从黑夜变为白天。镜头中的悉尼由夜色阑珊变为晴空万里,随之镜头缓缓向后移动,牙医的窗户和尼莫所在的鱼缸逐渐映入观众眼帘,这表示父子俩在同一时空,他们都在焦急地寻找对方(图9-33、图9-34)。镜头设计新奇而富有创意,时间的过渡和转换从容自然。

图 9-31　夜色中的悉尼

图 9-32　镜头中的悉尼由暗转亮

图 9-33　镜头慢慢拉进屋内

图 9-34　看到尼莫所在鱼缸的表情

9.1.4　CG 技术

与以前的作品相比，《海底总动员》继续保持了皮克斯在 CG 技术上的领先优势。尽管由于物理仿真技术的运用，皮克斯在 CG 动画方面已经远远领先于市场上其他对手，但这部《海底总动员》却重新回到以内容题材和剧情为核心的动画制作模式，已经超越了以往 CG 动画"以技术挂帅"的原始阶段。天马行空、绚丽斑斓的 CG 技术与传统的人性理念相结合的制作方式，使皮克斯成为好莱坞的 CG 王者。

《海底总动员》中的技术创新是一大亮点，精美的画面让人叹为观止（图 9-35、图 9-36）。例如，影片中对水的处理就实现了历史性的突破（图 9-37）。《海底总动员》的制片人之一葛翰华特斯表示：用 CG 动画"表达水面之下的活动是一项艰巨的任务"。由于水是透明的，水面、潮流、折射的光线以及水里物体的距离感都非常难以表现，因此以往几乎没有任何 CG 动画影片讲述发生在海底的故事，即便需要表现水的感觉，顶多也是下雨或是几滴水花罢了。而这部影片的场景从陆地转移到海底，制作人员以独特的创意和新奇的角度描绘出了一个全新的海底世界。虽然情节简单，但所有细节几乎都是原汁原味的创新：小丑鱼等众多海底动物的可爱形象，以及它们所生活的奇妙世界，都是前所未有的银幕景象，这对制作人员来说是非常大的挑战。

影片中的 CG 画面也非常成功，小丑鱼的姿态充满了可爱的童趣，尤其是遇到危险时鱼类四散逃生的场面：小丑鱼的拼命奔跑，水流的涌动，以及各色海底生物的接踵出现（图 9-38）。那鲜艳的颜色，逼真的质感，流畅的动效，清凉的气息，使整部影片浪漫刺激而又美不胜收。

图 9-35 海底世界绚丽的场景

图 9-36 光韵流动、如同幻境的海底世界

图 9-37 皮克斯对水的处理可谓技术娴熟

图 9-38 各色海底生物接踵出现

画面的优美还突出体现在构图与色彩的搭配上,充满想象力的精美构图与绚烂色彩打造出的画面美得让人窒息。在色彩方面,影片把三原色中的蓝色、红色运用到了极致,色彩丰富又不失统一,很多画面都给人极强的视觉美感。例如,影片中小丑鱼的家满是红色鱼卵,柔软的海葵触角犹如花瓣一样在海水中轻轻舞动,各种海底生物在海水中飘散摇曳,迅猛洋流中浩大的海龟群,数十个漂浮着的半透明粉红色的水母缓缓沉落海底,鲜艳的颜色、逼真的质感、流畅的动感都给人如梦如幻的感觉(图 9-39、图 9-40)。

图 9-39 红色鱼卵

图 9-40 浩大的海龟群

总之,《海底总动员》是一部结合了科技与艺术创造的电脑动画杰作,它集中了好莱坞动画片中几乎所有的噱头与技术手段,是一部能够涵盖美国动画片实力和基本风格的精致手笔。能够诞生这么一部充满童趣而又具有细腻饱满、沉稳气度的动画影片,我们的确应感谢皮克斯的制作团队。看着影片最后多达数百人的皮克斯的制作人员名单,我们不禁对他们的用心与敬业表示深深的敬意。

9.2 《功夫熊猫》艺术特色分析

中国功夫名扬天下,早已伴随着李小龙的电影风靡世界。功夫不仅仅是由肢体完成的动作,功夫的目的也不仅仅是防身或者御敌,功夫是一种智慧,它凝结了中国人对生存方式的思考,包含了东方哲学中的有无、进退、高低、前后、胜败、取舍等,是中国人对自然的解读。功夫关乎自然,亦关乎内心,是内心境界的外在表现形式。功夫的至高境界和人生的至高境界就是《功夫熊猫》中的Inter peace;功夫更关乎情感,亲情、友情、爱情是功夫的内涵,也是融合在功夫电影中的灵魂。功夫片是中国电影最为成功的类型片,但是功夫动画片迄今没有力作问世。而《功夫熊猫》的出现则让擅长功夫片的中国人对功夫片有了高山仰止的感觉。这部融合了梦想、正义、亲情和友情的影片,让中国文化有了另一种表现形式,它证明了一个事实:创意有时不需要刻意创造和艰苦地寻找,创意就在于对文化的尊重和体会(图9-41)。

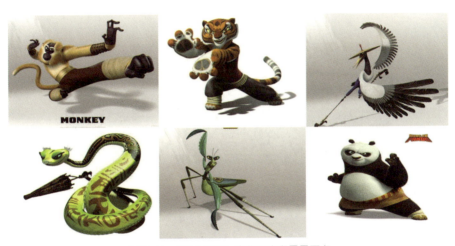

图9-41 《功夫熊猫》中的阿宝和雷霆五虎

9.2.1 故事情节

影片的故事情节仍然是好莱坞一贯钟爱的励志温情题材,一个不起眼的小人物,由于对梦想的坚持成为英雄,并代表正义战胜邪恶,捍卫功夫的尊严。这种单一的叙事和并不新颖的情节却为影片腾出了巨大的表现空间,使影片可以全力去渲染一个灵魂——"侠"。中国人常常说的大侠和一贯推崇的侠肝义胆和豪情壮志被烘托得强烈而圆满。《功夫熊猫》完美地集成了中国武侠片的精神,通过西方式的幽默和简单的叙事,实现了在世界范围的认同。主人公阿宝在信念的支撑下克服重重艰险成为一名神龙武士。面对残豹卷土重来的威胁,他义无反顾地独自战斗,肩负起神龙武士的使命;而师父在阿宝没有胜算的时候亦决定只身赴死,为村庄的转移赢得时间;而雷霆五虎为了报答师父的培养之恩,也悄悄等在残豹来袭的路上,去维护侠的忠诚和道义。师徒之间的亲情和朋友之间的友情是影片的主题,没有感情就没有侠的行为。每一个角色都可以称得上一个大义凛然的侠客。而这也正是中国武侠所一贯颂扬的精神,这种契合也是影片成功的基石。

9.2.2 场景设计

影片美妙的场景可以说是一部名副其实的中国宣传片。水墨画般的场景,悦耳的东方音乐,缔造

出一个迷人的神奇世界。富有中国韵味的楼阁、宫殿、街道、山脉等大多数取自实景，并融合了中国画的表现技法。虚无缥缈的意境贯穿全片，其变化莫测的玄幻感极大地烘托了主题，丰富的色彩让人有一种心旷神怡的感觉。可见，也只有动画手段才可以将真实场景美化和提炼得如此神奇（图9-42、图9-43）。

图9-42　中国古典风格的楼阁、宫殿

图9-43　虚无缥缈的意境

影片场景与人物性格及内心变化都有着莫大的关系。影片开始不久，表现梦境的画面色彩对比强烈，场景变幻，充满了梦的迷乱感（图9-44）。反派残豹出现时的场景大多昏暗阴森（图9-45），暗

图9-44　影片开场梦境的画面

示人物内心的险恶和急剧变化的剧情,而主人公阿宝习武和生活的场景则充满了温馨自然的感觉,犹如人间仙境。影片中的武打场景大都空旷悠远,充分发挥了动画电影的魅力,所表现出的想象力让人叹为观止(图9-46)。

图9-45　残豹出现的场景

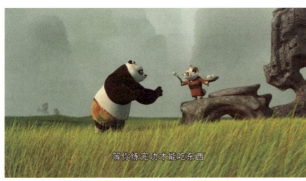

图9-46　阿宝习武的场景

9.2.3　角色形象

主人公阿宝是一只又胖又笨的熊猫,与一个武林高手的形象相去甚远,然而电影的魅力就是让"不可能"合理地变为"可能"(图9-47)。阿宝性格中的关键词是执着、自信、幽默、好面子、重感情。由于执着,阿宝想尽各种办法逃离父亲为其安排的经营面馆的命运,并以一种幽默诙谐、出乎意料但又十分惊艳的方式出场,最终成为神龙武士的唯一候选人(图9-48、图9-49)。他受尽折磨却知难不退,最终领悟到神龙武士的精神内涵:自信。自信让阿宝从一个众人嘲笑的对象成为独自拯救村庄的英雄;而幽默则代表了阿宝的性格乐观向上,能够很快融入团队并得到大家的认可;好面子则增加了阿宝的观众缘,无论什么事情做不好,总能找到理由为自己开脱,这也是阿宝不服输的一种表现。影片对阿宝性格的刻画层次丰富,从而塑造了一个可爱的形象。师父是一个个性倔强、富有爱心的老人,慈祥而严厉(图9-50),勇于承担责任,在形体上与阿宝形成了鲜明对比(图9-51),诙谐幽默。其他角色如老虎、猴子、仙鹤、螳螂和蛇亦出自中国传统武术拳种,有着高矮胖瘦的对比,又各自有着不同的性格特征(图9-52),正是这些反差强烈、个性鲜明的角色带给了我们精彩的故事。影片中反派残豹的形象似乎介于狼和虎之间,黑暗的色调和凶恶的表情都将这个角色形象推向了一个极端,在整体色彩上与其他角色形成了鲜明的对比(图9-53)。高超的CG技术使残豹的毛发给人一种不寒而栗的感觉,凶狠的眼神散发出一种咄咄逼人的寒气。残豹的动作迅猛,充满爆发力,几乎每一次出手都是一个杀招。由于残豹的存在,使得影片在人物性格和造型特征上体现出了丰富和多变,也增强了观赏性。

图 9-47　阿宝诙谐的造型

图 9-48　阿宝幽默诙谐、出乎意料的出场方式

图 9-49　受尽折磨、知难不退、好面子的阿宝

图 9-50　慈祥而严厉的师父

图 9-51　阿宝和师父在形体上形成了鲜明对比

图 9-52　雷霆五虎的造型

图 9-53　残豹的造型

9.2.4　镜头运用

《功夫熊猫》这部吸取了中国传统文化精髓的动画电影，充分发挥了影视视听语言的魅力，是一次不折不扣的东西方文化的完美结合。影片镜头节奏感强，随着剧情的变化而变化。在表现温情的段落时，镜头节奏很慢，充分展现人物内心的细腻，将人物的表情、眼神和神态作为镜头表现的主体（图 9-54）。而在表现动作的段落时则节奏很快，每一次镜头的转换几乎都是以动作点作为开始和结束，将打斗场面变得连贯而激烈，再配以音效和音乐，完全将观众置身于一个视听情境中。由于 CG 技术的运用，不同时空之间的穿插和转换也非常自如，这大大丰富了影片的叙事方法，从而增加影片的意境。

《功夫熊猫》的成功，既是电影工业的成功，又是一种文化传播的成功。我们有着悠久的历史传统和丰富的文化资源，除了致力于技术进步、市场优化，我们还应该肩负起弘扬传统文化的责任，并为此找到正确的发展方向。

图9-54 角色表情与动作被刻画得栩栩如生

9.3 《怪兽大学》艺术特色分析

《怪兽大学》是皮克斯经典动画片《怪兽电力公司》的前传，于 2013 年 8 月上映，创造了不俗的票房成绩，当国产电影挖空心思提高票房的时候，好莱坞动画片总是能够不慌不忙地赚得盆满钵满。经过许多年题材的积累和技术的进步，好莱坞已经掌握了大量可以深加工的素材，现有的形象和故事有着取之不尽的潜力，《怪兽大学》就是典型之作。

9.3.1 故事情节

《怪兽大学》的剧情并不复杂，同样是一部关于梦想和友情的温情励志影片，与《功夫熊猫》有着诸多类似之处。如果把许多好莱坞影片放在一起对比来看，总是能够发现许多共同的东西，几乎所有的动画电影和大多数剧情片都在用一个看似重复的故事内核一次又一次地用不同的形象去鼓舞人们忠于梦想、珍惜感情，不断地传达着执着和善良的正能量，而我们也不厌其烦地被这些相同的东西打动和感染，这就是影视艺术作品的魅力和力量。

主人公大眼仔梦想成为一个合格的惊吓专员，但先天条件的无奈让它遭遇了不少怀疑与否定。然而这一切并没有阻挡大眼仔努力的脚步，在与有着良好背景的朱利文冰释前嫌之后，大眼仔终于带领团队赢得了比赛的胜利。但是，朱利文的作弊让它们陷入了更大的麻烦，最终它们放弃了哗众取宠的方式，选择从邮递员这样一个踏实的角色开始追逐梦想。

整个故事叙事流畅，层层推进，将人物内心的变化展示得细致入微。人物之间的关系转化过渡自然，巧妙地推动着剧情发展。影片情节跌宕起伏，故事最后表现出的积极勇敢、脚踏实地的生活观，使人感到温情而向上。

9.3.2 角色设计

《怪兽大学》中的角色众多，其可贵之处在于每个角色的造型各不相同，几乎每一个都有突出的特点，让人印象深刻。主人公大眼仔的形象最为简单（图 9-55），但简单的造型反而让它从诸多的角色中脱颖而出。正所谓大道至简，简单往往是最突出的设计，这样一个可爱的形象却表现出了复杂多变的情绪。面部的动态控制很好地表达出了人物不同的内心情绪，简单的形象却有着巨大的表现空间，每一种情绪都一览无余。大眼仔性格倔强、不轻易服输，并善于用自己积极的态度鼓舞团队，并在很多时候足智多谋。大眼仔肢体语言丰富，注定是一个经典形象。影片的另一个主要角色朱利文体形巨大（图 9-56），与大眼仔形成对比，其彩色的毛发似乎也在跟大眼仔形成反差。朱利文是一个内心转变很大的人物，它逐渐被大眼仔的梦想和真诚所感动，放下名门之后的架子，与大眼仔成为杰出的搭档，共同实现梦想。朱利文勇敢、坦诚，勇于承担，单纯的眼神透露出的真诚与热情给观众留下了深刻的印象。影片中其他角色的造型也极具创意，大多数诙谐有趣。造型新奇的人物增强了影片的趣味性，丰富的色彩也成为影片的视觉亮点。可以说，《怪兽大学》很好地诠释了动画片成功的先决条件是创意独特的角色造型（图 9-57）。

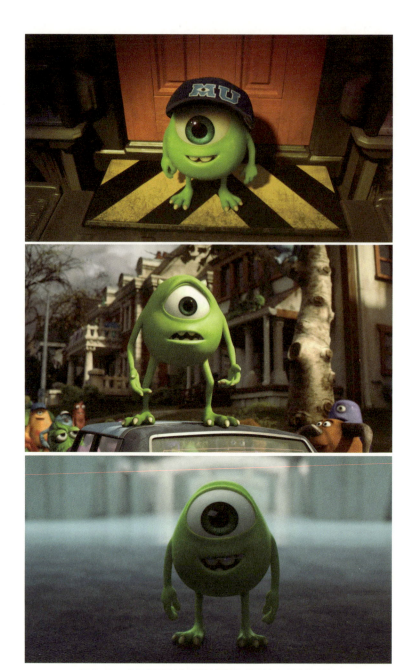

图 9-55　大眼仔简单的形象却表现出了复杂多变的情绪

图 9-56　朱利文体形巨大，与大眼仔形成对比

图 9-57　创意独特的角色造型成为影片的视觉亮点

9.3.3 妙趣横生的贴片短片

皮克斯发布的许多影片都会有一个贴片短片。《怪兽大学》的贴片短片为《蓝雨伞之恋》。篇幅并不是评判一部影片好坏的标准，这部仅5分钟的短片短小精悍，具有极强的情感穿透力。影片情节非常简单，一把红雨伞和一把蓝雨伞在瓢泼大雨中行走，在许许多多的雨伞中，它们默契地发现了对方，并相互倾慕，两把雨伞冲破风雨的阻隔而接近对方（图9-58）。风雨飘摇中的两把雨伞被吹乱了行走的轨迹，但它们始终没有放弃对方，在历经艰难之后，它们终于在风平浪静之后温暖地相依在街边（图9-59）。这部短片没有一句对白，所有情绪和内心的表达都依靠表情和动作。在创作者的想象中，雨中街道上的所有东西都有了生命和表情，无论是信号灯还是井盖，无数双眼睛见证着这风雨中的真情，且都被红雨伞和蓝雨伞感动。这些司空见惯的事物共同演绎了一出无言的爱情故事（图9-60）。整个短片节奏明快、一气呵成，充满了想象力和快乐，让人在创意的演绎中体会这种简单纯朴的感情。这部短片在打动我们的同时，也向我们展示了一种观察生活的独特视角，甚至油然生出一种万物有灵、至真至善的感悟。《蓝雨伞之恋》就是用这种简单却巧妙的创意无言地让人感动，这样的作品永远不会被遗忘。

图9-58　大雨中相互倾慕的两把雨伞冲破风雨的阻隔而接近对方

图 9-59 大雨之后两把雨伞温暖地相依在街边

图 9-60 雨中街道上的所有东西都有了生命和表情

9.4 《寻梦环游记》影视艺术特色分析

《寻梦环游记》（图9-61）是2017年由迪士尼和皮克斯联合出品的3D动画电影。这部影片的灵感源于墨西哥亡灵节，讲述了小男孩米格追求音乐梦想却得不到家人的支持，而后他误入亡灵的世界，在神秘的亡灵世界开启了一段奇妙冒险旅程的故事。

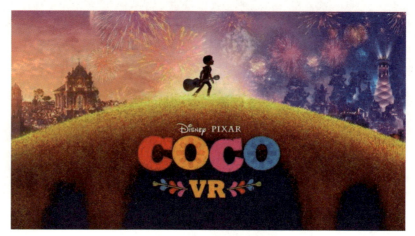

图9-61 《寻梦环游记》宣传海报

9.4.1 故事情节

《寻梦环游记》主要讲了一个出身鞋匠家庭并热爱音乐的小男孩米格，因他热爱音乐遭到家人的强烈反对，米格伤心地跑到歌神德拉库斯的墓地，意外通过歌神的吉他，穿越到了亡灵世界。在墨西哥的文化中，每年的亡灵节，亡灵会回到人间与自己的家人团聚。而去到亡灵世界的米格，当他与自己逝去的家人在亡灵世界相遇时，家人为了保护他，坚持要送他回人间。米格一边躲避亡灵家人的追逐，一边寻找歌神德拉库斯，希望他送自己回人间。中途，他认识了流浪歌手埃克托，并与他一起踏上了寻找梦想的道路。在这个过程中，米格逐渐发现了埃克托与歌神之间的关系，他们开启了一场奇异冒险之旅，最终也收获了梦想与爱。该影片首先是围绕小主人公米格与鞋匠家庭关于音乐的冲突而展开的，正是因为影片开头冲突的设置，才为后来米格通过歌神的吉他误入亡灵世界所发生的一系列事件埋下了伏笔，使影片有理有序，逻辑性很强，叙事巧妙，大大增加了影片的感染力，也提升了观众的理解度。

"真正的死亡是世界上再没有一个人记得你"，所以请不要忘记我。《寻梦环游记》的受众不仅限于儿童，也能让成年人沉醉其中，从而使人产生共鸣。在人们的传统观念中，谈及死亡是不吉利的事情，死亡的世界可能是灰暗阴冷的、令人恐惧的，死亡标志着生命的终结，我们总是刻意避之不谈。但是《寻梦环游记》用色彩丰富的画面，载歌载舞的场景，构建了一个美好繁华的亡灵世界。亡灵世界与现实之间由一座温暖的桥梁相连接。《寻梦环游记》以极为诙谐、幽默、轻松的方式，传递着人类避而不谈的、沉重的死亡话题，让观众从新的角度认识到"死亡不代表着生命的结束，遗忘才是"。对于逝去的亲人，与其在痛苦中纪念死亡，不如选择在快乐中回忆美好，死亡并不能阻隔爱意，永远铭记，就永远不会离去（图9-62）。

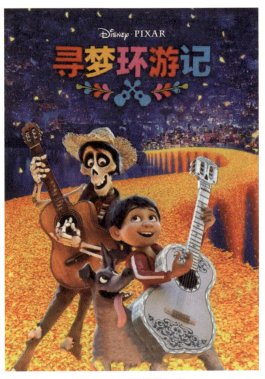

图 9-62 《寻梦环游记》

9.4.2 角色造型

动画中的人物造型担负着揭示人物性格、命运以及推动情节发展等重要作用。骷髅是死亡的符号，看到骷髅，总让人有一种可怕的感觉。而在影片中的墨西哥骷髅的造型经过了精心设计，不再是惊悚的形象，而是充满生机的、诙谐幽默的（图 9-63）。

主人公米格是寻梦者本人，他是一个执着于音乐梦想的墨西哥小男孩，圆圆的脸蛋，黝黑的皮肤，脸上一边没酒窝，另一边有酒窝，形象真实而生动，身着白色背心和红色休闲装，搭配了一条蓝色牛仔裤，极具现代感，从侧面显示他不受传统观念束缚的现代形象，为他的寻梦做了视觉上的铺垫（图 9-64）。

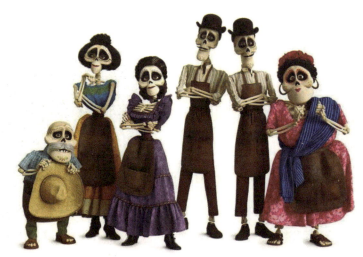

图 9-63 角色设计

图 9-64 主人公米格

老祖宗伊梅尔达拥有纤细的腰身，身穿华丽的服饰，荷叶边大方领口的紫色长裙，外系棕色围裙，暗示了她的职业——鞋匠。她佩戴着紫色宝石项链，紫色代表着神圣和尊贵，紫色与宝石共同凸显她的高贵富足。她的言语、表情和服装造型给人一种压迫感，一种女强人的气场扑面而来，她独立、勇敢、好强的性格在影片中表现得淋漓尽致，使整个人物形象非常饱满，个性十分鲜明（图9-65）。

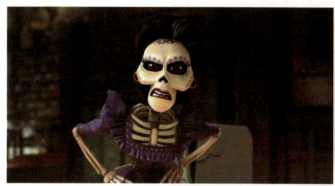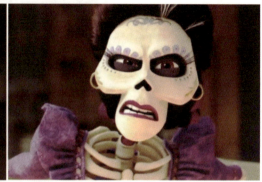

图9-65　伊梅尔达

埃克托穿着破烂的衣衫，戴了一顶残破的草帽，脸上被标记了很多亡灵符号，还有一颗不太美观的金色牙齿，整体是寒酸的，符合流浪歌手的形象造型（图9-66）。但他的一些举动又给了观众一个暗示——他是一个比较关键的人物。

大反派德拉库斯穿着一身精致的银色西装，打着领结，是墨西哥社会上流人士的代表，外形上有一个很大的特点就是颧骨外张，说明他是一个霸道、自私的人，他身材高大魁梧，与他的社会地位相对应（图9-67）。从德拉库斯的造型设计可以看出，他是一个道貌岸然的伪君子，是一个人面兽心的小人。人物的外形塑造与性格特点紧密结合，塑造出鲜活的个体。德拉库斯生前受世界歌迷的喜爱，死后来到亡灵世界更是受欢迎，让米格怀疑他就是当初为了音乐梦想而抛妻弃子的曾曾祖父。

无毛狗丹丹（图9-68）是一只流浪狗，它通体黑色，全身无毛，喜欢跟在米格身边。它时常吐着舌头，看上去不太聪明，却十分善良和忠心。在墨西哥的传说里，无毛狗是亡灵的向导，它会带领灵魂前往另一个世界，而这也解释了为什么在影片后面丹丹能够穿越现实世界和亡灵世界，一切都有伏笔存在。

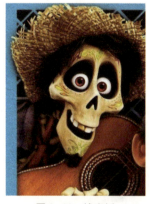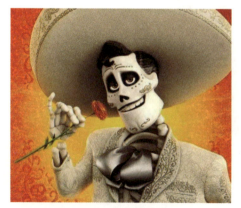

图9-66　埃克托　　　　　图9-67　大反派德拉库斯　　　　　图9-68　无毛狗丹丹

9.4.3 色彩设计

《寻梦环游记》中五彩斑斓的世界总是让人感觉温暖和新奇，影片中的色彩运用值得我们细细品味。橘色是温暖而热情的颜色，是整部影片的主题色调，橘色的花瓣桥，暖橘色的现实世界……橘色代表着人们对生活的热爱。以橘色调作为影片开头，展现家庭幸福，奠定了影片幸福和温暖的基调（图9-69）。

图9-69　以橘色调作为影片开头

橘色同时也代表希望。通往亡灵世界的桥，是由橘色的万寿菊花瓣堆砌成的一座希望之桥（图9-70）。这座桥是连接两个世界的路，亡灵们渴望通过这座桥，重新见到自己的家人，现实世界的人也相信家人们能在这一天回来，享受他们精心准备的食物，尽一片自己的孝心，表达对他们的尊重和思念。

图9-70　花瓣桥

故事的最后，米格成功回到现实世界，他试图用音乐唤醒可可曾祖母的记忆，从而拯救埃克托。昏黄的画面、金黄色的灯光加上夕阳的暖黄色，场景配色温暖且柔和，将氛围衬托得温馨又令人感动，让剧情温暖无比。观众伴随着歌声，沉浸在故事中，内心也逐渐被感动，感受到亲情带来的温暖，被剧情所感染（图9-71）。

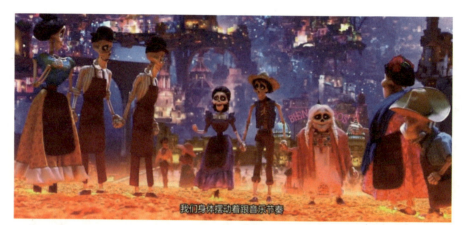

图9-71　影片最后情节

9.4.4　镜头设计

影片最开始是一个长镜头，通过一张张剪纸的变化以及镜头的移动，将米格家族的故事从头到尾交代清楚，使观众充分了解故事背景，从而更好地进入故事情节。长镜头可能会给人带来一种无聊感，但是将生动形象的剪纸元素加进去，使整个画面变得充满趣味（图9-72）。

图9-72　长镜头的表现

影片中，米格一家抢夺埃克托照片的片段中，用了蒙太奇的剪辑手法，将奔跑、追逐、打斗画面的镜头进行组接，表现出紧张刺激的气氛。通过一个个让人惊艳的蒙太奇、场景调度和镜头运动，打破了观众的视觉常规，快节奏的发展、多画面的组接也不会使观众不适，而是使观众深入其中，心情也随着故事的发展而跌宕起伏。

镜头剪辑方面还有一点值得注意的就是对于德拉库斯的展现采用了交叉剪辑的方式。无论是前期米格对他的崇拜还是后期揭露他深重罪恶的时候，对于德拉库斯的描写都是基于影片中投影展现的形象而表现出来的。比如，前期米格崇拜他是因为看了他的录像带，受到了他执着追求梦想精神的感染，可以说，米格喜欢上的只是那个呈现在荧幕上的、光明的、不懈奋斗的歌神。而讽刺的是，后期埃克托在与他对质的时候，就是用回忆电影情节中的埃克托和德拉库斯的对话进行剪辑和组接，揭露他窃

取埃克托创意并杀害他的事实。巧妙而又具有深刻的讽刺意味，同时使得前面的伏笔大放异彩，让观众恍然大悟，原来德拉库斯电影中的台词真的来源于生活，只不过现实中他才是那个坏人（图9-73）。

图9-73　台词真的来源于生活

贯穿整部影片的要素——音乐，音乐是墨西哥人生活的必需品，马里亚契是墨西哥的国粹，是墨西哥最早的音乐流派，这种音乐充满了热情与活力。《寻梦环游记》中埃克托为女儿可可写的《Remember Me》这首歌也紧贴主题，影片传达出的不仅仅是梦想，还有爱。特别之处在于影片真实再现了人们心中的遐想，它构建了一个美好的亡灵世界：在那里，我们的亲人团聚，并且依靠我们的思念而活。思念赋予亡者超越时间的存在，得思念者得永生。这部电影告诉我们死亡并非生命的结束，他们只是在另一个世界幸福地生活，只要我们在彼此心里，我们就永远不会分离。当你无法再见一个你爱的人时，你唯一可以做的就是，永远不要忘记他。我们穷极一生所做的一切，也许只是为了当我们的肉体即将从这个世界消失的时刻，至少会有这样一个人，他说："我会记得你，并且永远不会忘记……"

该影片以墨西哥的生命文化为背景展开，向观众传达了一种乐观、豁达的生命观，在生与死之间进行亲情的思考，也让观众看完影片后，重新思考生与死的界限和意义，是不同文化之间的交流与借鉴，也促进了文化的多元化发展。

9.5 《哪吒之魔童降世》影片分析

影片《哪吒之魔童降世》自上映后好评如潮，票房突破五十亿元，获得16届中国动漫金龙奖最佳动画长片奖金奖、最佳动画导演奖、最佳动画编剧奖、最佳动画配音奖，堪称国产动画的崛起之作，真正印证了影片中"我命由我不由天"的经典台词（图9-74）。这部电影将哪吒的故事赋予了现代色彩，无论在情节展开、人物形象塑造、镜头剪辑，还是艺术文化渗透等方面，都极具张力和感染力，带给我们无限启迪，发人深省。

图9-74　《哪吒之魔童降世》

9.5.1 故事情节

纵观整部电影，情节衔接自然，张弛有度，感动人心的同时又不乏幽默诙谐，泪点与笑点交织而生。在一个个性格鲜明的人物背后，我们看到了一个个不屈的灵魂，让人深刻体会到"我命由我不由天"这句话背后浸润的殷殷深情（图9-75）。

影片讲述了元始天尊将天地灵气孕育而成的混元珠炼化，分为灵珠和魔丸，并将其交给太乙真人负责看管和监护，让灵珠转世成为哪吒，去降服魔丸。由于太乙真人的疏忽，本应转世为哪吒的灵珠被妒火中烧的申公豹偷去给了龙族，转世为后来的敖丙，而魔珠转世为哪吒。这部影片的整体故事情节具有一定的戏剧性，特别明显的就是开头，看到太乙真人十分不着调的样子，就为故事后来的发展埋下了伏笔，果然在后面的情节中，他因为自己贪酒导致失误（图9-76）。

图9-75　哪吒形象

图9-76　太乙真人形象

图9-77　哪吒第一种形象（1）

9.5.2 角色塑造

在角色塑造方面，每个人物形象的塑造都立体饱满，突破了常规传统文化中刻板的人物形象，实现了中国传统文化的"创新性发展"和"创造性转变"。

影片中一共塑造了两种哪吒的造型，一种是有乾坤圈禁锢的哪吒形象，另一种是魔化后失去意识的哪吒形象。第一种形象，哪吒头顶扎着两个小丸子，留着浓密的刘海，前额上印着一个大胆的神奇药丸标志，一双朋克叛逆的烟熏眼，扁平的鼻子上长着雀斑，鲨鱼般的尖牙齿，身穿一件红色背心、一条褐色灯笼裤，双手整天插在裤兜里，一副吊儿郎当的模样（图9-77、图9-78）。这个造型虽然不美，却极具特点，符合现代人的审美，令人过目不忘，与人们心目中的小恶霸形象基本一致，十分切合其魔童的身份。第二种形象，哪吒的外形有了较大变化，向上竖起的金色头发，棱角分明的肌肉，脚踏风火轮，手持火尖枪，还有缠绕全身的混天绫，英气十足，呈现哪吒神通广大的人物特征（图9-79）。

与哪吒相对的是敖丙的人物形象，敖丙在传统故事中本是被哪吒屠龙抽筋的东海龙宫三太子，是一个反面形象，但在《哪吒之魔童降世》里，敖丙温润如玉、外形俊美，一头紫发，一身白衣，神秘高贵又不失纯洁，是典型的翩翩君子（图9-80）。敖丙自出生就肩负复兴龙族的沉重使命，与本该针

图9-78 哪吒第一种形象（2）

图9-79 哪吒第二种形象

图9-80 敖丙形象

锋相对的哪吒成为好友，这是传统文化与现代观点的碰撞。

太乙真人作为本片的"搞笑担当"，不再是一头白发、手持拂尘、仙风道骨的样子，而是有着圆滚滚的肚子和三撇滑稽的小胡子，喜爱喝酒，操着一口地道的四川方言，心爱的坐骑是一头憨态可掬的猪（图9-81）。

申公豹虽然还是腹黑阴险的反面角色，但这次却以结巴的人设来代替他以往巧舌如簧的人设，增加了影片的幽默元素（图9-82）。

图9-81 太乙真人

图9-82 申公豹

影片中两位父亲的形象塑造都表现了父爱这个元素。李靖原本的形象古板严苛，强调其父母官的职责。本片中李靖一改之前在传统神话故事中舍小爱换大爱的父亲形象，展现出一个默默地保护哪吒的慈父形象，他愿意为了哪吒以命换命来抵挡天劫，其他方面略显弱化（图9-83）。而龙王虽在整部电影中出现寥寥数次，但其中为了敖丙拔下身上最硬的鳞片，祭出龙族之宝万磷甲送给敖丙的情节，充分体现了其对孩子深沉的爱（图9-84）。

殷夫人的形象也有了大突破，娇柔的外表下是外向果敢的性格，具备了新时代女性的特质，有主见，和丈夫一起守护陈塘关的百姓，穿着护甲陪哪吒踢毽子，是一位刚柔并济的女性形象（图9-85）。

图 9-83 李靖

图 9-84 龙王

图 9-85 殷夫人

9.5.3 镜头设计

从龙宫中敖丙与龙王、申公豹对话的情节中，可以看出龙宫的色调暗、蓝、阴、冷，画面诡秘恐怖、动荡不安，给人压抑的感觉，暗处能看到被锁链深深束缚的龙族，熔岩的红色与此形成了鲜明的对比，很好地烘托了龙族的压抑和不甘心，为塑造敖丙性格及敖丙与哪吒的冲突起到了关键作用（图 9-86）。

影片中两对师徒间的四人对战，使用了快慢镜头的结合运用，张弛有度。在每个动作的起始或者某些关键性动作使用了慢镜头，例如在角色指点江山，笔即将被抢夺但情节又有变化的时候使用慢速镜头，而打斗过程使用快速镜头，画面衔接流畅自然，增强武打戏的可看性，给人极佳的视觉体验（图 9-87）。

图 9-86 龙宫对话场景

图 9-87　打斗情节

在影片的最后一幕，哪吒救了陈塘关百姓并和敖丙一起迎抗天劫时。哪吒在一个巨大的深坑底下，百姓们在深坑的上方。全景镜头拍摄百姓们靠近过来，背后是穿破阴霾的光线打在众人身上，既表现了灾难的结束，也表现了百姓们对哪吒态度的改观。紧接着是两个近景镜头和一个从左到右的中景移镜头，拍摄百姓们跪地磕头道谢，与影片前面的态度形成了鲜明对比，同时给观众一种苦尽甘来的共情感。一个全景的由近及远的高处拉镜头，景别逐渐拉大，体现百姓们围绕着深坑跪了好几周，加大视觉的感染力，给人极大的震撼力，同时推拉镜头的使用也带有谢幕的意思，表示影片已经到达尾声。伴随着一个围绕着哪吒的平视拍摄的 360°环绕旋转镜头，天际朝阳穿透阴霾，光线逐渐强烈，希望、光明与美好预示着圆满的结局。最终镜头定格在哪吒由无措到坚定的脸上，同时哪吒身后朝阳的光芒也更耀眼，与旁白说的"不认命，就是哪吒的命"呼应且吻合，再一次表达了影片弘扬的勇于抗争命运的主题（图 9-88）。

图 9-88　影片的最后一幕

9.5.4 视觉效果

《哪吒之魔童降世》是古风和奇幻的融合，丰富的中国古代园林场景与充满丰富想象力的场景交融具有强大的视觉冲击力，充分展现了我国的动画特色和美学特点。哪吒的美学丑化十分具有颠覆意义，极具特色的造型与敖丙形成鲜明对比，共同衬托一种人性之大美。影片中色彩美学运用成熟，红色和蓝色成为哪吒与敖丙的代表颜色，哪吒身上的配饰、头绳、衣褂、武器，都是鲜红色，红色象征火焰、太阳，引申为热情、激情，象征不屈的精神和蓬勃的生命力，红色与哪吒的个性十分契合，与哪吒的桀骜不驯、不屈服命运的性格相得益彰。而与之相对的敖丙被赋予冷静、犹豫的蓝色特性，这与敖丙的成长背景和复杂心理有关，同时，颜色的对立与哪吒和敖丙角色之间的对立契合，也预示着他们在未来人生道路上的强烈碰撞（图9-89）。这种反差还体现在角色造型的道具设计中，暴躁的哪吒用的武器是并不霸气的混天绫，而敖丙这个给人文弱书生之感的人物他的武器却是一双大锤，这种看似不合理的角色塑造实际上体现了道家刚柔并济、双向调和的思想和文化内涵。

图9-89　哪吒和敖丙的色彩对比

影片中写意的空镜头的运用也别有一番中国韵味（图9-90）。在陈塘关，山清水秀、人杰地灵，碧绿色的草地、清澈的河流、交错的山峦、写意的天空，让人产生遨游仙境般的感觉。中国水墨韵味的画面将观众带入封神世界，充满独特意境。

图9-90　写意的空镜头的运用

9.5.5 传统文化渗透

影片中有很多中国传统文化的渗透，例如看守哪吒房间的两个角色，通体绿色、金色面罩，就是三星堆文化元素的最直接体现（图9-91）；其中还有山河社稷图，画风就是中国的山水画，其中的建筑充满江南水乡的味道，透出浓浓的中国传统人文思想，并与现代社会的价值观相融合，体现出当代人不屈服、不放弃的人生观（图9-92）。

图9-91 三星堆文化元素

图9-92 山河社稷图

图9-93 哪吒和敖丙

"道生一，一生二，二生三，三生万物"阴阳相生的理论是道教思想的精髓。影片中混元珠孕育天地灵气，与《道德经》中"太极肇两仪"的理论一致。道是推动一切事物运行变化的原动力，是道家的核心理论，而元始天尊将混元珠炼化为灵珠和魔丸，即有善恶之别，灵珠象征着至善至美，魔丸象征至恶至丑（图9-93）。这与《道德经》中"天下皆知美之为美，斯恶已；皆知善之为善，斯不善已"的思想相一致。

由于申公豹捣乱，让魔丸和灵珠的命运反转，魔丸降生在代表至善至美的李靖家，灵珠却降生到了代表邪恶的龙族，这正好契合了太极图中"万物负阴而抱阳，阴中有阳，阳中有阴"的哲学思想。

影片中哪吒一句"我命由我不由天"燃爆全场，颠覆了传统的命运观。这句台词与《西升经》中的"我命在我，不属天地"、《龟甲文》中的"我命在我不在天，还丹成金亿万年"，以及《论语》中的"知其不可为而为之"，遥相呼应。体现了中华文化"成事在天，谋事在人"，强调了人的主观能动性。在影片中，与"听天命"相比，"尽人事"更为重要。"事在人为"是影片传达的主题。最终无论是哪吒还是敖丙，通过与命运的抗争，一个摆脱了魔丸的天命，一个挣脱了家族的使命，最终实现了自我救赎，成就了本我。

课后思考

1. 观看《功夫熊猫》系列电影，仔细寻找里面出现的中国元素，并分析其视觉特点。
2. 《功夫熊猫》系列电影中的动作设计都模仿了哪些中国动作片中的经典桥段？

3. 《怪兽大学》对校园情景的再现有什么特点？
4. 对比《怪兽大学》和《怪兽电力公司》，找到两部影片在情节上的连接点，以及风格上的异同。
5. 观看关于哪吒的电影，分析它们之间的不同特点？
6. 查阅动画史相关资料，观看邱黯雄的水墨动画《新山海经》，并参照本章的格式写一份鉴赏分析。

参 考 文 献

叶朗.现代美学体系[M].北京:北京大学出版社,1999.
姜青蕾.论动画的幽默品格[J].东南大学硕士学位论文,2005.
本居宣长.日本物哀[M].王向远,译.长春:吉林出版集团有限责任公司,2010.